U0123427

寸天釐地間

中國鼻煙壺的藝術

戴忠仁 著

丁丑新春

華遠科技
股份有限公司
董事長

田望龍

題

有感《寸天釐地間》
中國鼻煙壺的藝術出版

清代開始，鼻煙壺逐漸在中國流行，上至帝王將相，下至平民百姓無不對這個「袖中雅物」情有獨鍾。從鼻煙壺展的脈落觀察，亦正代表著中國在近代文化史中，接受西方文化影響，而中西文化融合的一種器物見證。這種原來名不見經傳的文物，近年來隨著收藏家之間相互結合、研究探討以及大力蒐集，逐漸在台灣骨董文物收藏界有了相當的地位。

由於鼻煙壺在過去很長的一段時間不為人熟知，所以，使得台灣電視公司著名的新聞主播戴忠仁先生所著的《寸天釐地間》一書，更具有知性與感性傳播的功用，同時，也為鼻壺整理出一個清晰的脈絡。書中對於中國鼻煙壺的歷史源流、藝術性的特質，甚至收藏方面的鑑定，行情等知識作出精闢的解說，為喜好骨董文物收藏及對中國歷史文物有興趣的大眾，提供了頗佳的文化性養分。

目前擔任中國鼻煙壺協會監事一職的戴忠仁先生本身就是一個頂尖的鼻煙壺收藏家，並參與國內、外許多的有關研究與鑑賞的活動。對於這種專注於一項文物做有系統的蒐藏，除了興趣使然之外，其中還必須具備豐富的知識性認知，換句話說，如戴先生這類型的收藏家，在收藏、把玩，品評之餘，必然更深入進行研究的工作，方得以達到系統性、深度化的收藏效果。而將所蒐集的鼻煙壺資料經過整理歸納，發展出具體的研究心得，使一本專論鼻煙壺的著作於焉誕生。

歷史、文化，藝術資產的保存必須建立在認同與認知的基礎，對歷史文物或藝術品的價值與意義，亦需要有更多不同階層的朋友共同努力促成，當今天我們標榜科技與資訊時代的熱潮中，許多默默耕耘的文化工作者亦為這股熱潮注入精神的中和介質。如戴忠仁先生般，許多致力於推動文化藝術的工作者不斷地讓社會大眾認同文化藝術的重要，我相信《寸天釐地間》的出版，也必然肩負著這項使命吧。

黃志雄 86.10.25

鼻煙壺雖屬中西文化交流之產物但以其材質之

珍玉壺之精鈿盛於清代子謂集中國傳流藝術之

大成寓藝術品與建美觀及國際珍藏藝術作品

戴惠仁先生博學多才襄周吏風衛道之衛士也業

餘健慶文化藝術對鼻煙壺之興趣尤濃收藏穎實外

循歷史執緒賞研云系佳希精津之明式徵修以其多耳

擇其精華輯印成冊干讀於世不唯有助於

文化溝興影布中國藝術之養揚則于其意義哉耳

丁丑青月　波流田琛峰於台北

自 序

　　和鼻煙壺"發生關係"九年了！九年前有天我進入一家骨董店，目光為一件物品吸引並問道："請教這是什麼？"，"那是翡翠鼻煙壺"，回應我的老闆高嘉嫩女士也因此成為好友，這第一次的接觸讓我和鼻煙壺開始糾纏。

　　什麼是鼻煙壺？鼻煙壺如何斷代？鼻煙壺優劣如何區分？鼻煙壺的資料為何大多要引用國外刊物？為何中國的專家不看重鼻煙壺？鼻煙壺為何在國際拍賣市場狂飆？我應該蒐集什麼樣的鼻煙壺？這連串的問號經常浮現腦海，為釋疑解惑我開始投入心血去了解請益；同時在蒐集鼻煙壺的過程中，我深刻體會"財力"是攸關收藏陣容的關鍵，自忖不是富豪，也就放棄成為收藏家的夢想，面對現實的我逐漸將追逐購買鼻煙壺的慾望轉換成研究的動力。

　　在所謂"研究"的過程中，遭逢很多的困惑，首先是在訪請益時，明顯發現很多骨董界前輩固然有相當資歷，但是對器物的斷代看法往往是依賴經驗法則，卻又無法系統化說明和證明他的經驗，另外，閱讀原典應該是研究工作的基本功夫，可是清宮檔案是無法輕易取得的資料，有些檔案也早就付之闕如，因此有些鼻煙壺就出現觀念模糊地帶，必須經常提醒自己不要掉入人云亦云的窠臼。收藏和研究器物最傷腦筋的問題之一是碰到贗品，而鼻煙壺真真假假的玄機解謎障礙，就是嚴重的利益衝突，目前鼻煙壺的贗品仍然在繼續生產中而且工藝技巧日有精進，這些贗品當然必須經由骨董商號銷售，可是有些骨董商家概為客戶指點迷津，又經手銷售贗品，這形成一種市場型態卻也是造成市場混亂和研究困難的原因。

這本書的誕生絕不代表我對鼻煙壺的鑽研有所成就，只能說對自己過去的投入有所交代，但更希望有拋磚引玉的效果。每一扉頁都有許多專家和好友的熱心協助，臺北故宮博物院副院長張臨生女士和故宮玉器專家鄧淑蘋女士都曾經被我不成熟的問題打擾過，好友胡星來及高嘉嬿曾多次與我腦力激盪，讓我分享他們的觀點和經驗，收藏家郭俊宏先生慷慨提供藏品讓我研究，蘇富比臺灣分公司的胡瑞小姐及佳士得臺灣分公司黃嘉若小姐兩位曾多次不厭其煩協尋相關資料並提供圖片，國立歷史博物館館長黃光男先生和華遠科技股份有限公司董事長田壁雙先生為本書題序更使筆者受寵。在此均一併致謝。

　　吾妻敏敏則是本書關鍵時刻的催生者，她的奉獻和犧牲讓我無後顧之憂，謹將此書做為我對愛妻的獻禮。

戴忠仁　　於臺北木柵
1997年11月

目　錄

鼻烟壺簡述

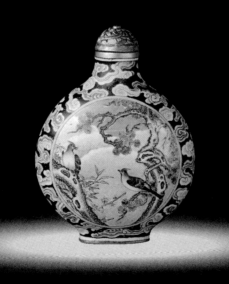

清朝是中國專制王朝的最後黃金時光，也是中西文化交流匯集的重要歷史關鍵，鼻煙壺就是這個時期的產物，更精確的說鼻煙壺本身就中西文化交會融合的產物，但鼻煙壺這點所蘊涵的文化象徵意義是常被忽視的。

最早西方人吸食鼻煙時，所用的容器是鼻煙盒，中國人後來製作了鼻煙壺，因此，由藝術創作觀點，鼻煙壺是中國人原創力的展現。

起於清初的鼻煙壺也是一直延續至今的一項文物創作，在兩三百年的光陰裡，鼻煙壺也反應不同時期的社會風貌，所以鼻煙壺它本身就是一種歷史軌跡。

製作鼻煙壺的材質十分豐富，簡直令人嘆為觀止，陶、瓷、金、木、水晶、玻璃、竹、葫蘆、鯊魚皮、玳瑁、玉、瑪瑙、橘皮、果核、壽山石系列、貝殼、珊瑚……，實在不勝枚舉，製作工藝手法，又包括了雕塑、陶瓷、漆藝、琺瑯、書畫等等，中國傳統工藝技巧全都投射運用於鼻煙壺製作上，鼻煙壺集中國藝術之大成

是已經被肯定的。

有趣的是，鼻煙源於西方，卻一度風行整個中國，導致鼻煙壺藝術的產生，在民國成立後，吸鼻煙的習慣逐漸消失，鼻煙壺的製作也開始走下坡，到如今在臺灣對許多人而言，鼻煙壺儼然是新名詞。但另一方面，鼻煙壺卻在西方國家成為重要的藝術品。全球有兩個歷史最悠久專門研究中國藝術品的國際學會，一個是東方陶瓷學會，另一個就是國際鼻煙壺學會！即使在中華民國的臺北故宮博物院，一直到1974年才發行一本"鼻煙壺選粹"的專門刊物，選錄五十支鼻煙壺，但也一直不受國人重視，之後故宮一直到1991年才出版了鼻煙壺目錄，幾年前故宮曾經開闢專門的陳列室長期展出鼻煙壺，但鼻煙壺並未列為永久展示品，由此可見鼻煙壺飽受冷落許久。北京的故宮博物院到現為止，祇在1996年因為國際鼻煙壺學會在北京召開之故，而舉行了一次規模最大展期最久(為期三個月)的"清宮鼻煙壺特展"，至於鼻煙壺的專門刊物，目前為止只有一本夏更

起先生所編撰的"故宮鼻煙壺"，介紹部份
北京故宮鼻煙壺收藏。其實海峽兩岸的故
宮人士從來不曾長期專門研究鼻煙壺，幾
乎可說是"客串性研究"。一位臺北故宮的
人士就曾不經意的對我説：鼻煙壺沒什麼
學問嘛！何必花這麼多精神。同樣也有一
位在研究中國文物有相當國際聲望的人
士，也曾經脱口而出的問我：最早的鼻煙
壺是不是起源明朝中期？這些事例都説明
鼻煙壺不被研究中國器物的專業人士看
重，但也因為鼻煙壺的非主流地位，反而
留下極為廣泛值得深入探究的空間。

分解鼻煙壺

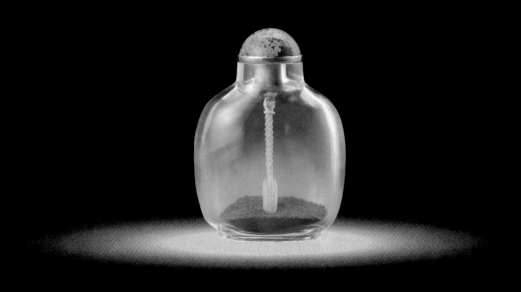

鼻煙壺各部分解及名稱

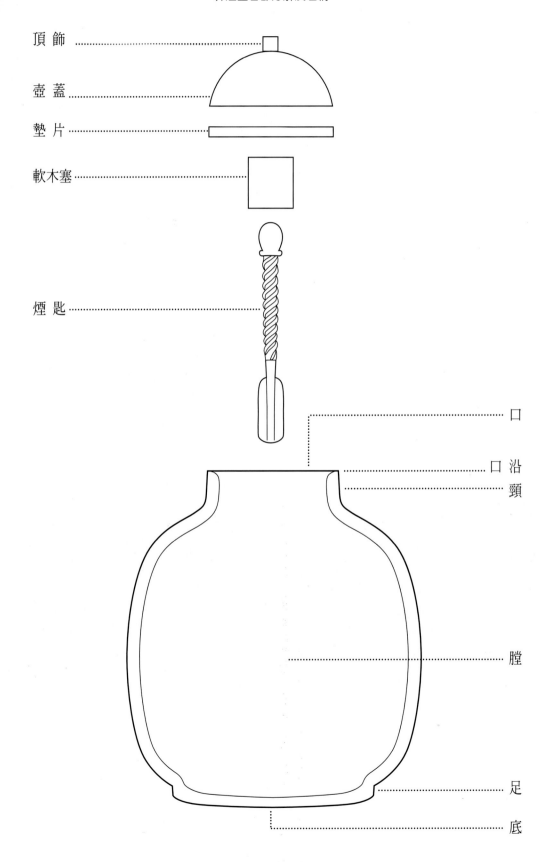

頂 飾 ..

壺 蓋 ...

墊 片 ...

軟木塞 ...

煙 匙 ...

口 ...

口 沿 ...

頸 ...

膛 ...

足 ...

底 ...

　　服過兵役或上過軍訓的人應該還記得步槍的大部分解和細部分解，相同的概念運用於鼻煙壺上，有助對鼻煙壺的認知。

　　附圖所顯示的是鼻煙壺各部位的名稱，而這些名稱通常為玩家所使用，初接觸鼻煙壺的讀者最好同時熟記這些名稱的中英文用法，除了有助於同好彼此溝通外，也容易了解國際拍賣場所提供的狀況報告和拍賣目錄的說明。

　　鼻煙壺和瓷器一樣有許多基本造型，已故著名鼻煙壺收藏家Bob Steven在他的著作 The collector's book of snuff bottles 就曾經仔細分析介紹鼻煙壺各種基本造型，這裡不再累述，而造型端正、平衡對稱絕對是好鼻煙壺的基本要件。

　　鼻煙壺以小巧取勝，以臺北故宮所藏琺瑯彩鼻煙壺為典範的話，高度最高為7.2公分的乾隆年製款琺瑯彩人物鼻煙壺，其次是6.3公分高的雍正款琺瑯彩竹節式鼻煙壺，除這兩者外其餘琺瑯彩鼻煙壺的高度不超過5.8公分，最小的只有2公分，此外，有款的料壺平均高度也是在五公分左右，由此似乎可窺見早期的鼻煙壺流行小巧玲瓏，不過，瓷胎的粉彩鼻煙壺個頭較大，不論是乾隆或嘉慶年間的製品高度大都在7.2公分，只是嘉慶期的產品品質已經明顯衰退。

　　鼻煙壺最上端的壺蓋是必須的，而頂飾則不一定需要，壺蓋固然其功能的重要性不難理解，但它的裝飾作用更不能忽視，優質的鼻煙壺配上好的壺蓋當然是相得益彰，有時普通的鼻煙壺配對了壺蓋看起來就像整容過一般令人一新耳目，壺蓋的材質和鼻煙壺一樣有著多種材質，對於收集鼻煙壺的人來說，好鼻煙壺固然難找，尋覓好壺蓋有時更令人苦惱，在歐美港台少有專門製作鼻煙壺蓋的業者，港台兩地部份經營鼻煙壺的骨董商自己找材料配製鼻煙壺蓋，英國倫敦則有業者接受客戶的下單，再轉包給首飾工廠製作壺蓋，由於量少因此要價就不便宜。有一年的國際鼻煙壺學會年會的義賣會上，有藏家提供一包含各色不同材質的鼻煙壺蓋數十個，竟成為現場骨董商及收藏者經相喊價

的目標。

　　好鼻煙壺的開口必然是規矩的，不過開口大小與年代風格是否有關就一直無所定論，有人說的清初鼻煙壺開口大，後又因為發現為了避免鼻煙受潮而將開口縮小，另一說是早期鼻煙壺工匠工藝技巧比較嚴謹，開口也較小巧，中晚期的作品因品質低落而有開口較大的趨勢，但是以清宮造辦處的鼻煙壺產品來看，無論康熙到乾隆的作品開口有大有小，因此還難據以論斷年代風格。

　　不論鼻煙壺的年代如何，掏膛應該是最值得注重的，因為製作鼻煙壺難度最高的工藝技巧部份就在掏膛！臺北故宮博物院在展覽玉器的樓層，牆上掛有清朝李澄淵所繪製的玉作圖，其中提到掏膛的步驟："先鋼捲筒以掏其堂，工完，玉之中心必留玉挺一根，則遂用小鎚擊，以振截之，此玉作內頭等最巧之技也。至若玉器口小而堂宜大者，則再有扁錐頭有彎者，就水細石以掏其堂。"即使在有電力動源的今天，以機器在僅可盈握一手的鼻煙壺

小體積內進行掏膛都是十分麻煩，因此，部份現在製做的鼻煙壺可以容易看到掏膛挖肚成果不那麼講究，可是必須提醒如果鼻煙壺被掏膛到壁如薄紙，也不代表它必然是清朝的老東西，筆者有一份資料是一位美國人於1939年在北京旅行所拍的照片，其中所拍攝當時的玉匠仍然以傳統的方法耐心仔細的為鼻煙壺掏膛。因此，掏膛之精良與否，不足為斷代之依據，但為評價鼻煙壺優劣的重要基礎。

洋
煙

没鼻煙

鼻煙是什麼？是鴉片？會不會上癮？這是我經常被問到的問題，其實當年我開始接觸鼻煙壺時，對相關知識也是一片空白。

對中國人來說，鼻煙是標準的舶來品，有一說鼻煙是早年有位抽菸的義大利人兄藏了許多煙葉，一擱多年都給腐朽成為煙末，但仍然有煙葉之香醇味道，鼻煙的功用也就因此陰錯陽差的被發現了，漂洋過海後，鼻煙成為傳教士進獻給大清帝國皇帝的貢品，只是當時鼻煙的官方名稱叫做"西臘"。在皇帝都視為珍品的情形下，鼻煙逐漸成為中國上層社會風靡的舶來品，二十年前，滿清遺族的唐石霞公主接受國際鼻煙壺學會專訪時就回憶道：大部分的王公貴族們都隨身攜帶鼻煙壺及鼻煙和吸食鼻煙用的煙碟。

A001

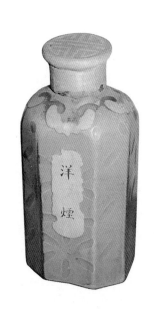

北京故宮所藏進口鼻煙
以玻璃瓶裝並有特製軟木塞蓋及
有"洋煙"字樣的紙箋
據文獻記載
這是清末進貢的一批鼻煙
清帝猶未享用
帝國生命就已終結

鼻煙除了有滿足個人癖好及在社交活動中擺場面的功能外，"藥用"更是鼻煙"中國化"的象徵，加入中藥材後，有人認為鼻煙能有明目辟疫　強心養顏　醒腦化痰　止咳……等功效，部份中國人簡直把鼻煙當成萬靈丹，寓居香江的鼻煙壺收藏家楊達志曾經提到來自清宮調製鼻煙的配方：上等洋煙　上等重油正沉香　蔘湯豆蔻蕊　陳皮　甘草　麝香　珍珠末　上等牛黃等等，您說這是鼻煙還是一帖中藥！

經過調味的鼻煙當然是有與眾不同的口味，大多時候主要調味方式採鮮花薰製，民國初年的玩家趙汝珍曾記錄鼻煙有五種味道：羶　酸　焦　豆(指腥味)　苦，不知道您偏好哪一味？

A002

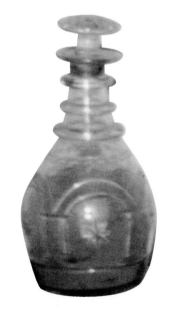

A003

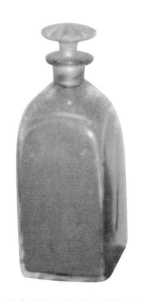

A004

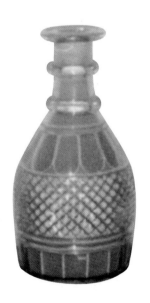

北京故宮所藏由玻璃瓶盛裝之鼻煙

依據部份傳教士的記載，清朝中期後吸食鼻煙一度風行到連販夫走卒的手握一瓶鼻煙，事實上這種吸鼻煙的風氣直到民國初年都還延續著，尤其戲班子的名角們往往鼻孔是黃黑的，因為他們大部分都有吸鼻煙的習慣，但隨時代演進鼻煙逐漸被人遺忘，使得這項一度已經中國化的舶來品，卻被現今大部分人士視為陌生名詞，歐美和中國大陸都還有鼻煙的生產，，在香港的裕華國貨店，很容易可以買到大陸生產的紅旗鼻煙，祗是品質普通。至於滿清時代精心調理的鼻煙或當年由海外進口的上好鼻煙，偶而會出現在拍賣場中，只是價格恐怕會讓許多人都"吸不起"！

A005

北京故宮所藏進貢入宮的鼻煙

鼻烟盒

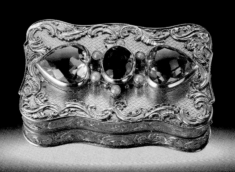

純瑞士金鼻煙盒

　以純瑞士金製作，盒
蓋有眞珠寶石裝飾，器
身由上至下和左右兩側
都有雕花裝飾，富貴氣
息濃厚。

長度：6.1公分
寬度：3.9公分
高度：1.9公分
年代：十九世紀
展覽紀錄：
1997年國立歷史博物館

A006

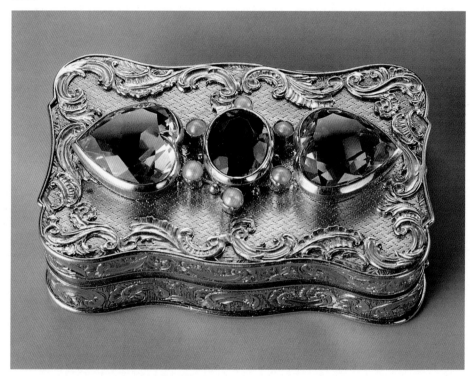

A006-1

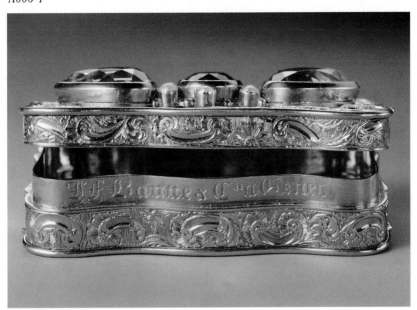

A006-2

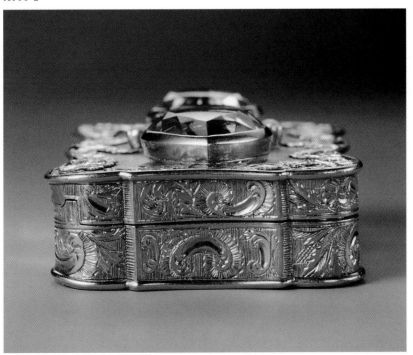

在西元1722年(康熙六十一年)，廣東海關監督向朝廷進貢，根據這份最早的廣東進貢單顯示，當時貢品中鼻煙盒是相當重要的項目，包括水晶鼻煙盒一個、玳瑁鼻煙盒一個、起花鐵鼻煙盒一個、瑪瑙鼻煙盒一個、蜜蠟鼻煙盒一個、另外還有鼻煙四瓶(註一)，之後，在雍正及乾隆兩朝，兩廣地區的大臣進貢時陸續都將鼻煙盒列為重要貢品，這其中包括西洋鼻煙盒製品，例如，乾隆三十六年兩廣總督李侍就進貢了九個西洋的畫琺瑯純金鼻煙盒。(註二)

鼻煙盒的出現遠早於鼻煙壺，在鼻煙引進中國前歐洲貴族已開始形成吸食鼻煙的時髦風氣，承裝鼻煙的就是鼻煙盒，不論俄羅斯、英國、法國、日耳曼、或西班牙等國都有各自不同風格的鼻煙盒產品。由於這是上流社會使用的奢侈品，因此製作鼻煙盒的材質十分講究，純金精細打造外，更鑲著珍貴寶石作為裝飾。也有以銀和畫琺瑯、玳瑁來製作鼻煙盒。這些精美的藝術品隨後也跟著鼻煙被引進中國，而且不少精美的鼻煙盒被王公大臣所收購並轉為貢品。

紅樓夢中的賈寶玉就曾經命令丫嬛麝月取鼻煙盒讓晴雯吸用，書中對鼻煙盒有如此描寫："……，金鑲雙扣金星玻璃的一個扁盒，裡面有西洋琺瑯的黃髮赤身女子，兩肋又有肉翅，裡面盛著些真正汪恰洋煙……"，由此可窺見清朝達官貴人在家中使用昂貴鼻煙盒及西洋舶來鼻煙的情形。

十八世紀的日耳曼君王佛雷德里克一世，不但在宮殿每個房間都放置鼻煙盒外，他所收藏的鼻煙盒更多達一千五百多個。(註三)西風東漸後，鼻煙盒不但引進中國，甚至在對通商主要口岸的廣州，開始大量生產鼻煙盒，同時外銷至歐洲，目前在國外骨董店或拍賣場仍然可看見到這類產品的蹤跡，但是無論歐洲原裝或廣州產製的鼻煙盒，如今仍然保持品相完整者寥寥無幾。

A007

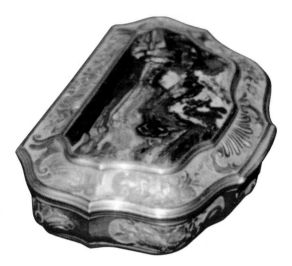

北京故宮所藏嵌鑲瑪瑙之純金鼻煙盒

A008

北京故宮所藏嵌金星玻璃之純金鼻煙盒

註一：張榮　張健著《掌中珍玩鼻煙壺》頁101，

　　　1994年8月，地質出版社

註二：同前引書，頁102

註三：夏更起　朱培初著《鼻煙壺史話》頁97，紫

　　　禁城出版社

最佳投資者是誰？

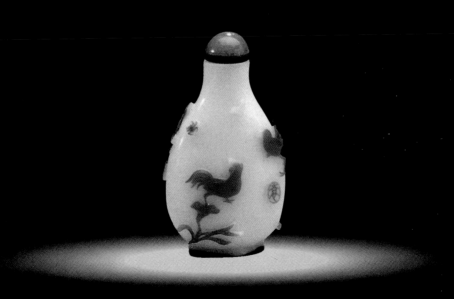

　　附圖A009是三年前佳士得所推出的一次鼻煙壺精品拍賣，有些鼻煙壺的成交價是預估價的三四倍，但在這張拍賣目錄封面的鼻煙壺中也有乏人問津而流標者，究竟什麼鼻煙壺值得收藏？什麼價格才合理？答案顯然是相當複雜，因為買主各有所思。

　　怡情、養性、又能賺錢是很多人士收藏文物的目的，尤其是投資(我總喜歡挑明的說就是賺錢)更是很多人跨進收藏領域的動力。"收藏骨董能賺錢"是我向來反對的過於簡單化觀念，而且我認為這是要不得的誤導！偏偏新聞媒體還常常是這種錯誤觀念的幫凶，某天晚間我扭開電視，一家由香港發射信號的衛星電視臺，正在播放關於收藏骨董投資的專題，其中一段旁白是大概這樣說的："骨董的收藏家都認為收藏古物不但有助於提昇文化認知，而且每個人都同意利潤比任何其他投資都高出好幾倍，風險則是少了許多"，幸好其中一位受訪者曾說句："當然你不能買到贋品。"否則這篇在投資理財單元播出的電視專題報導簡直可以用胡說八道來形容。

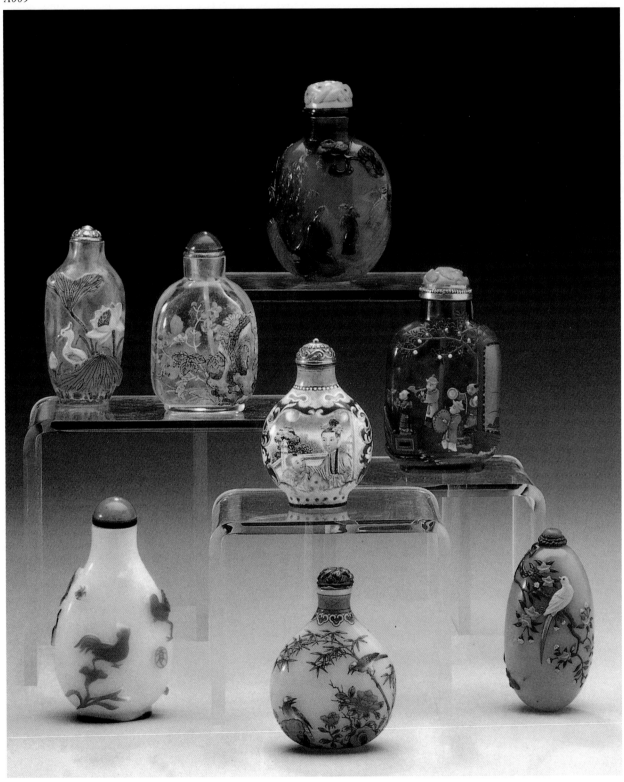

　　大約五年前，國內一家晚報刊出了一則新聞指出，臺北某位人士收藏一顆傳說中的夜明珠，並表示數百年來蒙著神祕色彩的夜明珠終於在臺北綻放光芒，除了活靈活現的文章外，並在頭版刊登大幅所謂夜明珠的照片，我閱報之後直呼"我的天呀！"孰料不到五個鐘頭，國內某大電視台的晚間新聞竟然跟著報紙循線去採訪，並在晚間新聞堂而皇之播出，更甚者兩媒體報導都異口同聲的說，明珠持有者多次在旁人出高價下依然拒絕割愛，當然"無價之寶"四個字也就出現成為新聞標題之一，而絕大多數讀者不知道的是寫作的記者都沒有收藏文物的知識，也從沒有找過任何專家學者進行查證，而且這顆夜明珠的主人，其實是一位道上人物，在新聞曝光後不到十個月他因為吸毒案而身亡·基本上，我相信這位仁兄是假骨董的受害者，只是媒體的瞎掰還一度真讓他自認為了中華文物典藏奉獻了值得的鈔票和時間。

　　也許是媒體威力的可怕，在夜明珠登上報端並躍上螢光幕後，夜明珠開始在市面流轉發光，又有人為典藏無價之寶付出了大把有價鈔票，其中有一位知名的民意代表有天自認幸運的買到一顆夜明珠，興奮不已的向友人展示，熄燈後果然夜明珠熒熒動人，雖然有人勸他說當心有詐，但改變不了他的"信心"。黯淡的日子終於來了，這位民意代表不小心將夜明珠打破了，更黯淡的災難是他竟然發現無價之寶夜明珠的內層塗有螢光劑。

　　有一回我的同仁由南部某地方發出一則骨董店遭竊，贓物追回的新聞以微波傳送回臺北，恰巧有我處理配音和畫面組合，同仁所撰寫的稿件中提到這批贓物價值高達近新臺幣一億元，我看看了畫面，所謂價值連城的骨董很有問題，因此我撥了電話和同仁聯繫請教，估價由何而來？答案是警方說的，我問這幾位承辦案件的警察朋友又是如何判斷的？結果是骨董店老闆自己說的。當然這則新聞我改寫後，不再出現任何數字，也以"文物"取代價值連城的骨董等字眼。否則那天新聞播放

後，也許有明眼行家會痛罵臺視，我想更糟的還是會有人更以為他的"收藏"也是價值上億，或是以新聞畫面為依據而跟進付錢買貨。

雖然過去我曾以一些鼻煙壺的價格作為文章討論的一部份，但無意塑造收藏鼻煙壺或其他文物可發財。我不否認收藏任何文物除文化正面意義外，甚至有經濟上的週邊功能，但如果將焦點是在投資獲利上，以理性角度思考的話，投資骨董不見得划算。

首先如何去認識單項或多項文物，進而入門到足以鑑察，這恐怕非短暫時間可完成，相同的時間去了解其他理財途徑可能更具成效。而且對全無任何投資經驗的人而言，取得房地產或股票等其他投資生財管道的資訊，無論質或量都要比了解骨董來得容易和豐富，而且骨董文物之外的投資市場操作規模較大，市場環境容易形成也比較有市場需求支撐力道，在當今社會是有一夜之間價格番兩番的骨董，但骨董文物的貶值幅度卻也可能是你想像不到

的，如果您去探詢一下，六零年代的唐三彩價格和現在的價差，就會讓你徹底對骨董越放越值錢的想法完全破碎！

有些人聽完賣貨的骨董商天花亂墜的訴說文物顯赫來頭後就付錢，結果往往是故事比骨董本身的工藝"精彩"。

當然有人是靠骨董發財，但也絕對是少數，去翻翻看世界各國的前百大排行榜富豪有誰是靠骨董致富的？這些富豪可能大多數都有文物收藏的興趣和癖好，也藏有價咋舌的價值時，也許要想想他們當年已經付了多少鈔票？要投資一定要有利息支出的成本觀念，買件骨董放他個十年八載或更長遠的時間等增值，攤算利息划得來嘛，相同的成本進行其他投資也許早就賺翻了。

無意說買骨董鐵定不會賺錢，只是好的投資報酬管道必須有其普遍性和可量化的數值做相對比較參考，買股票及放銀行定存而獲得利潤的人數絕對比買骨董賺到錢的人多，這就是投資管道獲益的機率普遍性高。

　　最近景氣低迷，骨董市場也欲振乏力，相比之下鼻煙壺似乎還是較熱門的商品，只是當我聽到有人極力鼓吹買鼻煙壺是有利可圖的投資途徑時，就會放慢在坊間買鼻煙壺的的步調，一來是因為有人炒作時價格就會混亂，二來熱門貨最容易引來贗品，現在的做假技術又是日新月異，豈能不慎。

　　如果您認為有高人指點加上自己鑽研多年的功力，可挑選骨董作為獲利之路的話，也許下面這個事實可讓你再斟酌些。

　　有位朋友多年前拜名師學陶瓷，爾後因國際拍賣風潮日興，財力不錯的友人開始向拍賣場進軍，當他覺得幾件工藝技巧高超估價不低的官窯作品值得收藏時，就教於老師後所獲得的忠告是不要下手，"那是冒牌貨"老師如是說，結果幾次下來，老師說的贗品都成為拍賣會上搶手的瓷器，有些並還立刻成為博物館的重要收藏，即使這些高檔官窯瓷器未來還會增值，但花錢拜師學藝多年的朋友卻也只是過路財神，誰說買骨董容易發財！

熱愛與新歡的糾葛

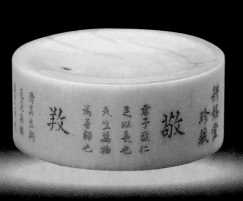

如果您去過位於香港的徐展堂藝術館，應該對一尊大型唐朝仕女俑印象深刻，無論形態及色彩都是精湛之作，但如果您再繞到女俑背後仔細觀察，就會看到上下各有一個鑽孔痕跡，顯然對如此高超的作品，徐展堂先生或該館的主其事者或經手的骨董商當年都十分慎重，因此才差人鑽孔取樣進行斷代驗證。數年前，臺北國立歷史博物館曾經購買一批黑陶器皿，骨董商交貨後又被史博館退貨，理由是他們認為是贗品，結果骨董商不甘損失遂將該批黑陶器，送往香港鑽孔進行放射性探測，證實年代無誤後，又回頭向史博館索賠，後來如何收場則不得而知。有時我在想如果買的是一批鼻煙壺，那要論斷真偽新舊可就麻煩大了！

由於鼻煙壺只有短短的兩三百年歷史，因此他的發展期遠遠超出放射性探測的合理誤差容忍時間範圍，這種高科技在鼻煙壺的真偽辨別上就派不上用場，而且鼻煙壺體積小，不適宜鑽孔取樣，否則在鑑定的同時也毀了精巧的珍寶。在中國藝術領域中無論是圖畫、雕塑、瓷器、青銅器、玉器等物品，因為有長遠的發展時間，因此，隨歲月流轉而有時代風貌，可是鼻煙壺是中國藝術品中的年輕一輩，短短的兩三百年內，要想發展出截然不同的時代風格並不容易，因此斷代是鼻煙壺領域中亟待更多人匯集心力研究整理的重要課題。

在鼻煙壺市場看俏後，魚目混珠的新仿品也就越來越多，因此，慎重、冷靜、思索、觀察應該是收藏時的必要態度，尤其是要認錯！所謂認錯就是如果錯買了仿品，應該要在弄清真相，理出頭緒後，承認自己犯錯，千萬不可因為花了大把鈔票而不願認賠，一意孤行的結果是遠永買假貨。

所謂仿品並不全然是新製作的的假貨，有時老材料重新施工經過"易容"或許可賣好價錢，但也可能糟蹋老材料而令人扼挽，附圖A010是一只迷你象牙鼻煙碟，直徑只有二點九公分，高度一點一公分，小巧可愛，牙質柔細，牙色因為年代

A010

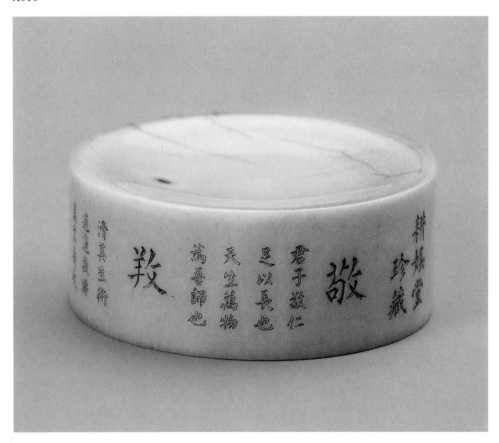

而自然偏黃，兩側碟面順勢內凹下滑，可看出施工者的細膩手法，加上些許自然裂紋，更添樸味雅氣，但是器表周身刻滿文句，最大的字為四公厘，最小者為一公

厘，其中值得注意的是刻有"耕娛堂珍藏"及"無競居士張之洞清玩"的字樣，這些文字全部都是後刻，由現代工匠作偽，如果沒有這些偽作文字，這只煙碟是極為雅致的小型藝術品，可是偏偏被作偽的工匠看上可用來創造"附加價值"，刻上清末大臣兩廣總督張之洞的名號，讓不識者入殼。

現代玳瑁鼻煙碟

煙碟圓周刻有忠、敬、誠、勤四個字，每字周沿並且刻有勵志語句，並抹上金漆，款落：千無競居士張之洞　清玩　器身另一處又落款：千竹堂珍藏以玳瑁製作的其他文玩曾陸續出現在市面上，循線所追查應該是北京的現代工匠所製的假骨董。

直徑：4.4公分

高度：1.1公分

年代：現代作品

這些文字不是手工彫刻，而是假借電力鐵筆所為，這批作偽工匠除了這只象牙煙碟外，還有其他"產品"。

A011

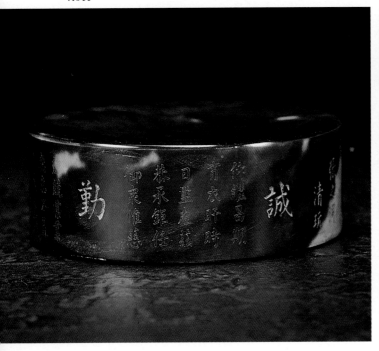

A011-1

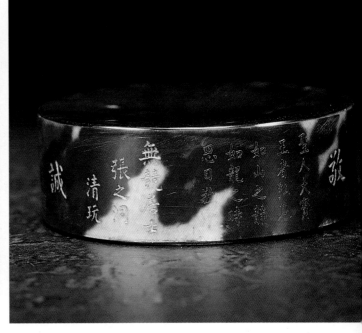

幾年前，有骨董商主動與我聯繫有意讓售一件筆筒，那是一件高度約十五公分六邊菱型的玳瑁材質筆筒，器表每面都刻有密密麻麻的文字，但每面總有個字體顯著的主題字，稀疏的印象似乎是仁、智、勤、勇....等字，所有的字體都是端端正正的陰刻楷書體，最令人印象深刻的是落有曾國藩款，還有一個不記得但從未聽過的堂號，當時下意識的覺得可疑無趣，而且索價昂貴，令人卻步。約莫三個月後，又有類似的工藝品出現在市面，只是這回落

的是張之洞款，和前述的筆筒一樣每個陰刻的文字都抹了金漆，整體風格相同，此時就很容易看出有人在偽造一批有名人字號的假骨董。

之後，陸陸續續在市面分別出現類似的文物，尤其鼻煙壺也在其中，最令人印象深刻的是有一落款曹錕的玳瑁鼻煙壺，竟然登上國際拍賣場！曹錕曾經擔任過中華民國的大總統，有這樣來頭，也可以想像意圖藉機撈一筆的人士開價胃口鐵定不小。

A011-2

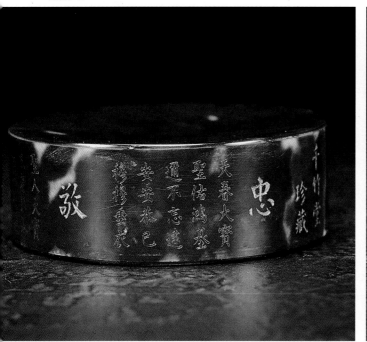

A011-3

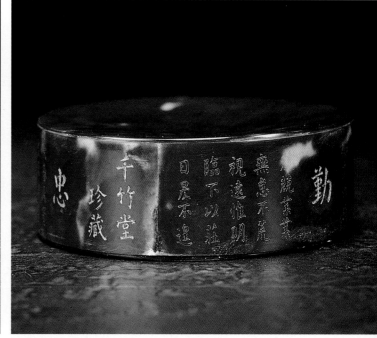

　　附圖A011是一玳瑁材質的鼻煙碟，所有文字佈局和前述幾項物品相差無幾，顯然是出自同一作坊或同一人之手，如果是玳瑁作品，有一工藝技巧特點是和以往老作法不同的，新仿品都有"胎"，玳瑁則是整整齊齊黏貼在胎上，然後再仔細修邊，過去老玳瑁文玩和鼻煙壺的製法，絕大多數是無胎，工匠將薄薄的玳瑁一片片巧妙相接，如此可因玳瑁的透光性而凸顯玳瑁材質之美，當然這種製作方式是需要更大的技法與時間。

　　文玩是文人用來清賞和展現其風雅氣息，在文玩上題詩作詞是在所難免，只是製作玳瑁仿古的作偽者文化水平不夠，老是將惕厲人心的座右銘之類文句刻在把玩的文物上，這是明顯的"洩底"，而且不論用哪個名人的字號所作的偽品，都採取相同的機械電刻手法，而且不是全上金漆，就是間或抹其他色料於陰刻字體上。

　　值得一提的是，在幾年內這一批偽作不但在香港、臺灣出現，甚至也出現在紐約、東京，其銷貨能力令人刮目相看，我曾花了些時間追蹤來源，來自一位常進出大陸的人士指出，發現北京有人一次就販賣多件類似的假骨董，可能製作大本營就在那兒，只是現在還無法完全證實。

論順治年程鳳章造
畫琺瑯壺之真偽

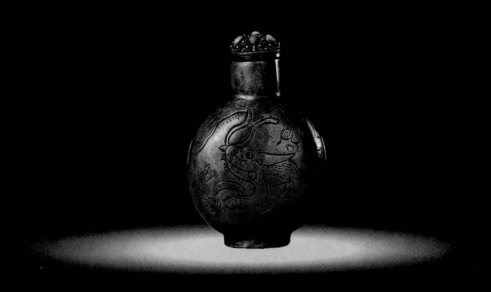

順治年款銅質鼻煙壺

高度：6.1公分
壺蓋：銅嵌綠松石及珊瑚
墊片：黑色塑膠片
煙匙：銀
展覽紀錄：
1997年國立歷史博物館

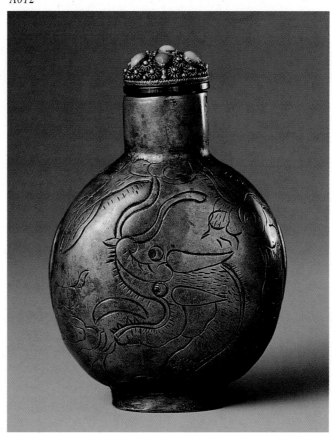

A012

A012-1

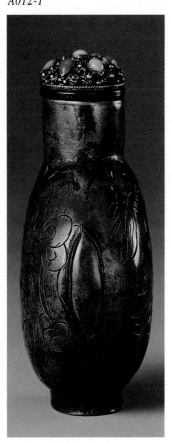

A012-2

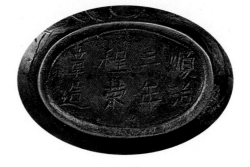

在很多著名收藏家的收藏品目錄中及西方鼻煙壺專家的著作中都會不約而同出現落款順治年程榮章造的黃銅鼻煙壺,並將其列為鼻煙壺之鼻祖,也因此在國際拍賣會中這種鼻煙壺屢屢都以高價賣出,不過幾年來我都秉持一個觀點---這些程榮章造的鼻煙壺都是贗品,也就是假骨董。

1992年"中國鼻煙壺珍賞"一書出版時,書中記載大陸文物專家耿寶昌、程長新秦公等人曾經鑑察過大陸所發現的程榮章造鼻煙壺,而他們的結論是真品。(註一)臺北故宮博物院副院長張臨生在所編撰的故宮鼻煙壺目錄中指出,順治年款的銅質鼻煙壺是當今流傳最早的鼻煙壺,並沒有提出任何質疑(註二)。不過,無論是北京或臺北故宮都沒有這種收藏。

依照現有的資料顯示,程榮章的鼻煙壺有幾種特徵:

1. 材質:黃銅

2. 器身型態:有圓型、橢圓、長方型。

3. 頸部:直頸

4. 重量:大部分重量感十分明顯,少數重量極輕。

5. 圖案:雲龍紋最多,也有飛鳳穿花和仕女圖案者。

6. 煙碟式裝飾:部份器身腹部中央一側有煙碟型設計,或兩側都有煙碟型裝飾,部份則無。

7. 耳飾部份兩側有突起的耳飾,部份則無。

8. 款識:由右往左書寫,型式則有

章 程　x 順

造 榮 年 治　　造 章 榮 程 年 X 治 順

現存的實品顯示,程榮章造的鼻煙壺由順治元年到順治十二年都有,但是由鼻煙壺歷史發展來看,順治元年是不會有鼻煙壺的存在。

鼻煙是來自西方的舶來品,可是這種舶來品即使在當時的西方國家都算是奢侈品,西元1677年(康熙十六年)帕拉得出版煙草的歷史一書,記載鼻煙開始在巴黎上流社會風行,不過,當時煙草主要來自美洲,而書中就特別提到煙草進口關稅高達每磅七法郎(註三)。再來看看中國方面的歷

A013

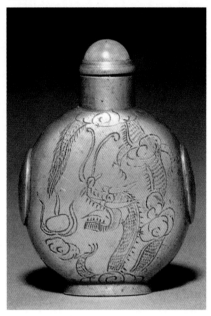

A013-1

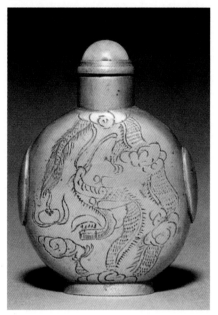

銅質刻龍紋鼻煙壺
款識「順治元年程榮章造」

A013-2

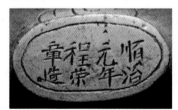

A014

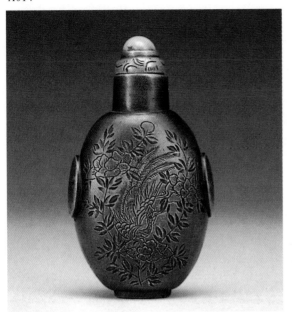

A014-1

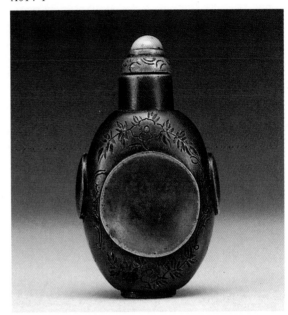

A014-2

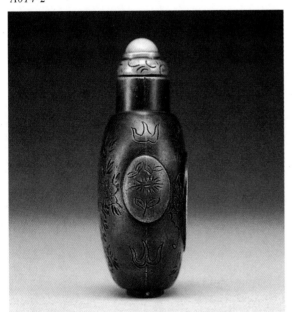

銅質刻飛鳳穿花紋鼻煙壺
款識「順治二年程榮章造」

A014-3

史事實，康熙二十三年，康熙皇帝接受畢嘉和汪儒望兩位傳教士的進貢，康熙皇帝將貢品賞賜給兩位傳教士，唯獨留下了鼻煙，由此可見鼻煙對皇帝言而都是珍貴稀少的。由這兩段分別發生在東西方的歷史很難相信在順治元年甚至更早的時間就已經有大批的鼻煙進口進入中國，特別順治時期還曾經實施過海禁措施。既然鼻煙是稀少的，就不可能在當時的中國建立鼻煙的大規模市場交易，那又要如何孕育鼻煙壺市場的產生？程榮章製造鼻煙壺的誘因又何在？當年可口可樂在臺灣仍然是美軍或外僑才能享有的消費品時，會有廠商去開發寶特瓶嗎？舶來品想要成為普及化的商品，必定有賴成熟的社會條件和商業環境才行。

論者或謂程榮章是御用工匠專為宮廷生產鼻煙壺，因此與所謂鼻煙普及與否的情形無干，但這就又引起程榮章是何許人也的問題。

在清朝宮廷所用之工匠，是不會也不准在其製作的器物上落款，這和程榮章在其每一只鼻煙壺上均落款的風格完全背道而馳，此外，在清朝宮中現有檔案不曾發現任何有關程榮章的檔案資料，而即使程榮章是活躍民間的工匠，但身為製作鼻煙壺的開山鼻祖應該赫赫有名才是，但世人對其卻完全陌生，想想明朝玉匠陸子剛的聞名遐邇，如果真有程榮章其人何以沒沒無聞至此？筆者認為，程榮章一名根本就是作偽者捏造出來的。

在程榮章造的鼻煙壺器身上最特別的裝飾是有煙碟式的設計，滿清王朝初創只不過是煙草開始由西方引進東方的開端，至於鼻煙就如前所述根本就沒有普遍流行的條件，而任何器物的型態發展都是漸進式的，因此順治元年竟然出現鼻煙碟如此發展成熟的設計，豈不怪哉？！目前所有清宮可信的實物資料顯示，清朝雍正年間出現了鼻煙碟，那是臺北故宮所收藏一只以畫琺瑯盒盛裝的涅白胎素身鼻煙壺，邊上還附有涅白料鼻煙碟一個，而且還是鼻煙壺及鼻煙碟各自獨立的情形，程榮章造的鼻煙壺則已經演進到壺碟二合一的境

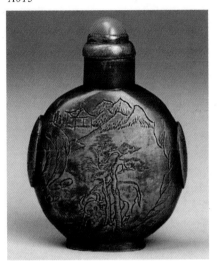

A015

清初銅質刻山水龍紋鼻煙壺
款識「順治三年程榮章造」
此壺最特別的是
一面陰刻山巒、房舍、田野和水牛
另一面則刻龍紋

A016

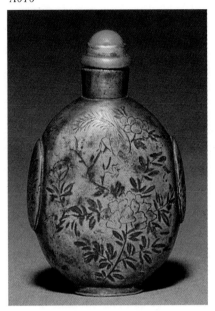

銅質刻花鳥紋鼻煙壺
款識「順治十年程榮章造」

A016-1

界，這種"早熟"的發展現象正是作偽者穿幫之處。

時代風格的建立是長久累積的，並且往往因為體制和習慣，使古代工匠在製造器物時會形成一定的落款格式，而且被工匠奉為圭臬，不會輕易推翻更動，可是仔細檢視程榮章造的鼻煙壺時會赫然發現，他的落款方式極為特別，完全不同於順治時期其他器物的落款方式，例如程榮章以順治元年、順治十一年的格式來記錄年代，但是由現存順治瓷器來看，當時最常使用的卻是干支款，因此，程榮章造鼻煙壺的款識已經違背時代風格的普遍性原則，這可能是作偽者不了解當時的特性所致，不過，在文物市場的現實是，有款的物品通常價格比無款者高，因此，這當是

製作偽款的動機。

另一項時代風格是器身的圖案，程榮章造的鼻煙壺中以陰刻雲龍紋最多，可是對照明末至清初的各項器物中的龍紋，可明顯發現程榮章造的鼻煙壺雲龍紋又是獨樹一格，同樣筆者將此其情形歸於作偽者自行設計而未仔細參照真品所致。

筆者在1993年和1994年及1996年分別在臺中古道、臺北觀想和臺北清翫雅集三個處場合，以不同的根據和觀點指出程榮章造的順治年間銅質鼻煙壺是假骨董，而最讓筆者興奮的是1996年10月24日國際鼻煙學會在北京召開第二十八屆年會時，邀請楊伯達先生在凱濱思基飯店發表專題演講，楊先生的講題正是順治年程榮章造銅質鼻煙壺之研究，他也同意這順治年鼻煙壺是偽造的。

楊伯達先生也曾經就明萬曆年起到清朝末年的緙絲、瓷器、建築上的雲龍紋和程榮章造鼻煙壺去比較，也認為後者完全不符清朝的雲龍紋的時代特徵(註四)。楊伯達指出另一個有趣的現象是，現有的程榮章造鼻煙款識中，“榮”字竟出現不同寫法，有草字頭的荣，也有火字頭的榮，這兩種不同寫法正透露出作偽者缺乏一致性的錯誤。(註五)

曾經有人質疑，如果程榮章造鼻煙壺是假的，作偽者何不以其他珍貴材料製作，如此可騙售更高價格！我的推論是，這乃是作偽者的成本考量，試想以黃銅和白玉、畫琺瑯或其他高級材料相較，當然是黃銅的成本價格低，如果贗品騙售成功正是本小利多，萬一失敗那選擇黃銅則損失風險最小，如今看來顯然作偽者是達到一本萬利的目標了。

鼻煙既是珍貴的舶來品，只有王親貴族和富甲一方人士方能享用，而他們會捨高級材質而擇黃銅如此價廉原料作為製作鼻煙壺的材質也是說不通的邏輯。

程榮章造的鼻煙壺看來大都有所謂的皮殼，顯現相當的歲月痕跡，事實上，銅器有另一項特質，就是不易鑑別其年代，青銅器年代之斷定相當重要的關鍵是當年範模殘餘的測試，因為銅器本身的年代識

A017

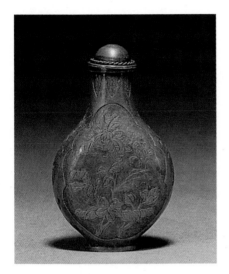

銅質刻花鳥紋鼻煙壺
款識「乾隆年製」篆書款

A018

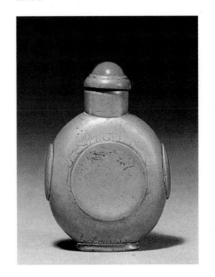

銅質鼻煙壺
款識「順治九年程榮章造」

別誤差太大，這也是明宣德爐真真假假爭論不休的原因，而作偽者更可利用所謂燒古的技巧，改變銅的外在風貌，使其呈現古色古香的假面具。

本文一開始就曾經提到，北京和臺北故宮都沒有程榮章造的鼻煙壺收藏品，清宮檔案也不見有如此記錄，而現存西方收藏家的順治鼻煙壺，出現於50年代或70年代，沒有更早的記錄，至於中國大陸北京文物店的順治元年的鼻煙壺，收藏時間不過是在1991年7月之前而已，蘇州文物店的

兩只順治鼻煙壺藏品，進入庫房時間都不早於70年代(註六)。楊伯達先生提出一個更有趣的分析，在50年代出現的程榮章造鼻煙壺，其款識的"榮"字都是繁體字，也就是火字頭，而中共在1956年後開始推行簡體字，70年代後出現的程榮章造鼻煙壺其"荣"字就改成了簡體字，也就是草字頭的"荣"。(註七)換言之，這一批落有順治年款的鼻煙壺贗品，應該出現在50年代和70年代兩個不同期間。

由許多論證都可以指出順治年程榮章

造的鼻煙壺根本就是一場騙局，至於是在
那裡製造這些贗品，楊伯達先生曾認為北
京應該是大本營，不過，目前尚無直接證
據可以證明。友人郭俊宏先生曾告知，在
臺灣中部地區曾見過一銅質搬指，有程榮
章造的款識，看來作偽者在食髓知味後，
又開發出新產品了。

註一：溫桂華著　中國鼻煙壺概述《中國鼻煙壺珍
　　　賞》頁14，三聯書店，1992年。

註二：張臨生著　本院收藏的鼻煙壺《故宮鼻煙壺》
　　　頁9，國立故宮博物院，1991年。

註三：夏更起著《鼻煙壺》

註四：楊伯達先生的演講後來曾翻譯為英文，刊登
　　　於國際鼻煙壺學會1996年冬季季刊

註五：前引書，頁7。

註六：前引書，頁9。

註七：前引文

真何貴後

受俘今日獲長鯨
從今坤澂都無險
萬里提封接塞城

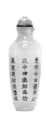

　　瑪瑙鼻煙壺族群中有一支御題詩風格者，一直擁有極高的市場價格。這型鼻煙壺的特徵是：以白瑪瑙或冰糖瑪瑙為主要材質，質地清澈乾淨，造型大都為八瓣瓜稜瓶式，侈口，高度約莫在七公分到五公分之間，環繞頸部有十字團花紋飾，肩部則彫刻垂雲瓔珞，器身的每瓣瓜稜處都有楷書詩句(大都為陰刻)。圈足部位則有乾隆御製的款識，這有陰刻楷書或或篆書兩大類，也曾有極少例子是陽文楷書款的情形。而且每一只鼻煙壺的掏膛都非常講究。

　　附圖A019的鼻煙壺就是代表之一。八行詩句分別為："風和雪嶺春宵燧，雨灑桃關夜洗兵，通道昔年淶貢馬，受伏今日獲長鯨，從今坤激都不險，萬里提封接塞城，殊域宣威奏盪平，聖漠遠居武功成"。圈足刻陰文篆書乾隆年製。

　　幾位知名的鼻煙壺收藏家都擁有這一型鼻煙壺，而且西方和中國大陸的專家都認為這是清宮造辦處的產品(註一)，Robert kleiner曾提出這樣的觀點："細緻的淺浮雕工，肩部的如意雲首紋，頸部的團花紋及器底的四字印款，全為清宮內府製品的特徵"(註二)。只是當我們仔細思索這個觀點時，會赫然發現這些所謂的特徵，都不曾在臺北和北京故宮收藏的瑪瑙鼻煙壺出現！

　　事實上，"良材不雕"是清宮一項明顯的傳統，這不但在玉器鼻煙壺上如此，也應該適用於瑪瑙鼻煙壺，觀察臺北故宮博物院的瑪瑙鼻煙壺，凡是質地乾淨透明者，除了少數器身兩側有鋪首修飾外，其餘的都一律是光素不加任何雕琢或刻詩題字的手法。因此Robert Kliener的論點和宮廷實物有很大差異。再者乾隆雖然經常在器物和書畫上題詩，但乾隆皇帝會特別針對前述每一個造型都相同的瑪瑙鼻煙壺來題不同內涵的詩詞，實在不合邏輯。1996年10月24日中國大陸瀚海的秋季鼻煙壺拍賣，拍品第249號是一只高度5.2公分符合前述風格的瑪瑙御題詩煙壺，而就在同一場拍賣的拍品第53號也是一只造型風格幾乎一致的鼻煙壺，但材質卻是玻璃，而且

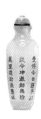

A019

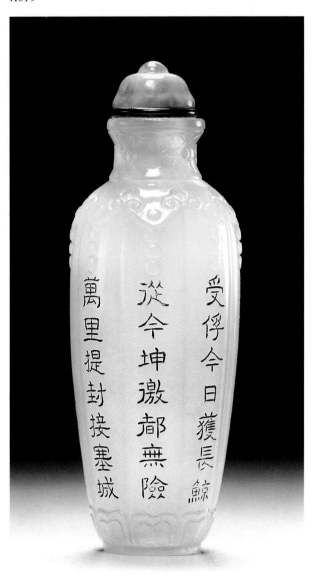

受俘今日獲長鯨
從今坤潊都無險
萬里提封接塞城

A019-1

A019-2

萬里提封接塞城

殊域宣威奉蕩平

聖謨遠居武功成

風和雪嶺春宵燧

雨灑桃關宿洗兵

遍道昔年涞貢馬

受俘今日獲長鯨

從今坤徼都無險

A020

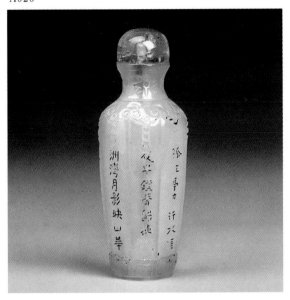

A020-1

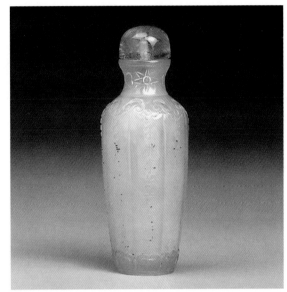

這只鼻煙壺特別之處是圈足的款識為乾隆
御製而非乾隆年製

A020-2

御題詩句內容又不同。這現象的合理解釋是：這既不是乾隆皇帝下令造辦處生產，也不是進貢而被皇帝青睞並題詩的鼻煙壺，而是一批商業化的制式產品，並且來自同一作坊。除了瑪瑙之外，也以玻璃為製作原料，顯示作坊的工藝技巧相當純熟，而其生產的年代應該以清末民國初最

為可能，因為那是偽製宮廷鼻煙壺的一個質量高峰期。

這一瑪瑙鼻煙壺家族還有另一型。

附圖A021鼻煙壺除材質純淨外，兩肩刻有蝙蝠立體造型的"耳"，這和一般所見的饕餮紋路鋪首大異其趣，在口延圓周有斜螺旋文狀的修飾，圈足則是呈齒狀形

式。如果和美國收藏家Eemund F Dwyer的收藏品比較，附圖A021中鼻煙壺的圈足應該已經被磨去一層，其齒型圈足的原狀應該是縷空的造型(註三)。1994年9月3號傳家藝術在臺北進行拍賣的拍品第430號的造型也是值得參照的"原型"，只不過傳家的拍品沒有御題詩句。

附圖A021鼻煙壺的兩面都有御題詩："天生異寶獻瑤京，雪影霜華分外明，光比隋珠能照乘，價昂趙璧重連成，香煙滿袖稱佳品，瑞氣侵人動愛情，珍賞共推三代器，清高玩品最宜人，乾隆御製。" 此一作品，筆者認為它也是出自和前述類型鼻煙壺相同的作坊，尤其是從御題詩的格式可看出它不是造辦處產物的破綻。

舉凡是宮廷事務必然有一定規矩，而且是不會輕易更動，違反者可能因而丟掉項上腦袋。而清朝官場即使一般書信也有其一定格式，更何況宮廷中有關 皇帝的記錄。這只蝠耳鼻煙壺御題詩中的乾隆御製位置，完全不合規矩，由於皇帝是天子，

因此不論工匠是在何種器物上鐫刻到帝號，一定要另起一行，或是留白再題撰皇帝名號，絕不會違反體制將皇上的稱呼置於詩句行尾。

如果以"御製"或"御題"為字首，那代表皇帝的"御"字位置一定是高於其他字句，不會平行並列。

範例：(註四)

樂	人	日	間	偏	御
石	姓	閒	攜	幡	製
門	氏	試	客	雪	觀
山	遊	問	欣	瀑	瀑
	應	圖	觀	兩	詩
	康	中	一	嚴	

其實故宮珍藏的實物處處可見清宮在文書運用上的規矩，例如不論是皇帝獻禮給皇太后，或是臣子敬獻物品給天子時，最後一定用"進"這個字來表達意思，而且"進"一定是另起一行，並且位階是擺

A021 *A021-1* *A021-2*

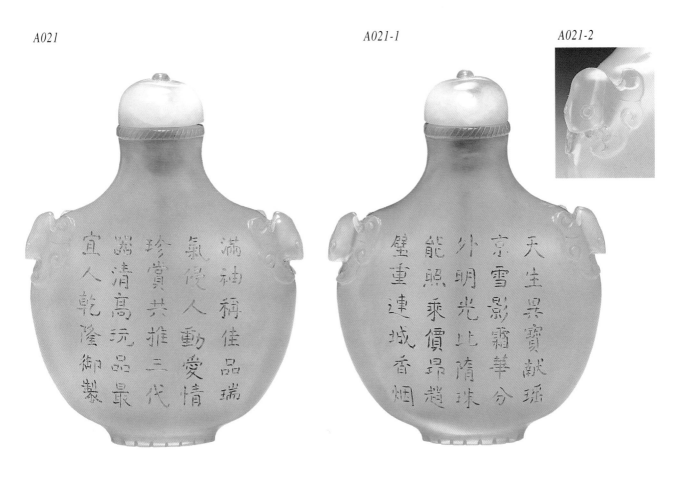

A022

A022-1

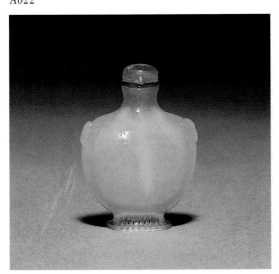

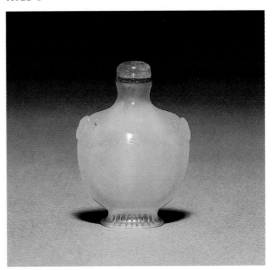

此為原屬於Alex Cussons的收藏

注意其圖是底足鋸齒狀部份，和上圖相比是完整而未經修整

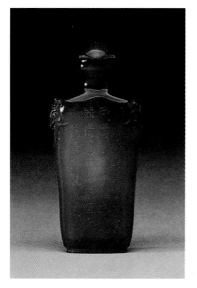

A023

此瑪瑙壺的題字與前圖A022相同
爲另一種型態

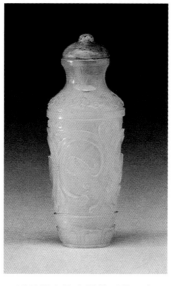

A024

這是假貴族中較特別的一支
器身雕刻蟠螭
底款爲乾隆御製

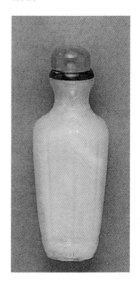

A025

無款無詩句的
白瑪瑙鼻煙壺

在所有行句最高處。範例(註五)是當年光緒
皇帝要呈賀慈禧太后的生日禮物時,在如
意柄背的黃絹籤上所寫的文字。

> 　　　　　子
> 進
> 　　　　皇
> 　　　　帝
> 　　　　臣
> 　　　　載
> 　　　　湉
> 　　　　跪

簡言之,宮廷文字和文體規矩,不論
是北京造辦處或蘇州御製廠都奉為圭臬,
但後世的民間工匠在仿造宮廷器物時,或
因知識限制而忽略這重要的宮廷御題詩特
徵。

有趣的是,知名的已故收藏家Bob
Steven早在六零年代就認為這一型鼻煙壺是
屬於十九世紀中葉的製品,不知何人何時
開始鼓吹其為乾隆朝的御製鼻煙壺?

最後附圖A026的也是同一體系的鼻煙
壺,同樣以白瑪瑙或冰糖瑪瑙為材質,高

白瑪瑙饕餮紋鼻煙壺

器身滿工，正反刻著連續圖
案，也浮刻兩尾螭龍卷雲紋
底。

高度：5.8公分

壺蓋：碧璽

頂飾：珍珠

墊片：K金墊片

煙匙：象牙

掏膛：極佳

A026

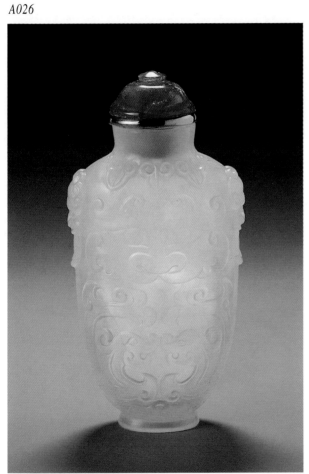

度拋光處理，講究的掏膛，肩部有如意雲首，以饕餮紋為主要紋飾，兩側有鋪首，外觀特性上少了乾隆年款的字號，而整體表現和處理手法和前述(A019 A021)兩項鼻煙壺是一致的。

這一脈相承的瑪瑙鼻煙壺體系，刻意塑造宮廷裝飾圖案卻違反了當年清朝皇室對礦石類鼻煙壺的偏好，密密麻麻的御題詩設計最易使人有錯覺，不過卻出現對皇帝大不敬的文體錯誤敗筆。

有趣的是，以往這些鼻煙壺在市面的數量極少，但近幾年鼻煙壺走紅後，不論是拍賣場或坊間骨董店出現這一體系的鼻煙壺頻率和數量呈直線上升趨勢，我最想觀察的是，到底這些作偽的工匠替乾隆皇帝捉刀題了多少詩？

註一：見楊伯達 瑪瑙詩句鼻煙壺，中國鼻煙壺珍賞 玉石類 頁206，三聯書店(香港)有限公司，1992年9月

註二：見盈寸纖妍 瑪麗與佐治伯樂鼻煙壺珍藏 CHINESE SNUFF BOTTLES A Miniature Art From The Collectionof Mary and George Bloch，頁275，香港市政局出版，1994年

註三：見CHINESE SNUFF BOTTLES OF THE SILICA OR QUARTZ GROUP, HUGH MOSS, P.74, 圖196

註四：見宮廷之雅 清代仿古及畫意玉器特展圖錄，頁147，玉觀瀑山子上所題御製詩

註五：見吉祥如意，陳夏生著，頁232，圖38 清 光緒 紫檀鑲玉錯銀百壽如意

北京故宮的鼻煙壺

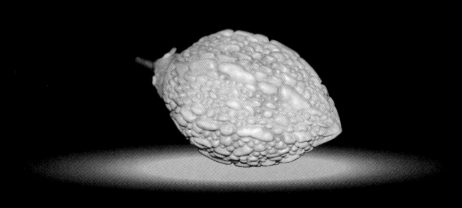

1996年十月份國際中國鼻煙壺學會年會在北京召開，鼻煙壺當年就是因為中國天子歡喜和下令製造才產生，因此，在紫禁城所在地開年會雖說格具意義，卻也諷刺，鼻煙雖是中國藝術品，不過最近幾十年收集鼻煙壺和對鼻煙壺研究的熱潮是起自西方人士的推動，也因為這次年會選在北京召開，北京故宮博物院特別推出長達一季的清宮鼻煙壺特展，使中國人得以看到這一批塵封在儲存庫的藝術珍品，這是北京故宮第二次進行鼻煙壺特展，第一次則是在十五年前北京中國鼻煙壺學會成立之時，而大陸之所以有鼻煙壺學會此一組織，起因也是因為1979年國際鼻煙壺學會去函中國大陸詢問有關鼻煙學會的活動狀況，並希望有所交流，就在這種"外力"偶然介入的情形下，觸發大陸當局的重視，因此在政治人物希望藉此對外宣傳，和藝術工作者如王習三和劉守本等人熱心倡議下，1981年正式組成中國鼻煙壺學會，是年北京故宮珍藏的鼻煙壺也首次亮相，只是當時大陸仍然封閉，所以大陸以

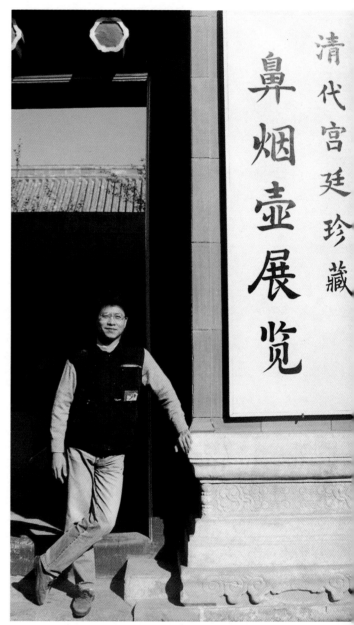

作者於北京故宮留影

外的人士對紫禁城的鼻煙壺仍然所知有限，因此這次的清宮鼻煙壺特展，對大陸領域外的鼻煙壺愛好者來說是十分珍貴的資訊。

A027

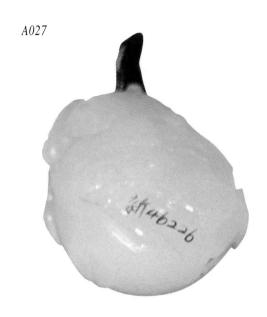

"新"字開頭北京故宮收藏品

A028

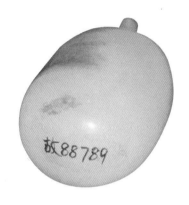

"故"字開頭的收藏品

　　此番特展一共展出三百多件鼻煙壺，對北京故宮的鼻煙壺珍藏而言是精銳盡出，可是北京故宮究竟有多少數量的鼻煙壺，答案是大約有三千多只，原因是北京故宮從未仔細就鼻煙壺進行特定單項清點。是故宮將器物分為二十一大類，再依據工藝品種分為一百多個品種，但是鼻煙壺的材質可謂五花八門，因此就分別被列入琺瑯器或玉器等等項下而沒有獨立成為專門項目，例如，北京故宮的玻璃器含鼻煙壺在內有四千多件，琺瑯器含鼻煙壺有六千件，所以北京故宮的鼻煙壺在很多部

門"管"，卻無人專門"理"的情形下確實數字成了謎！

　　好消息是北京故宮正著手編印六十卷文物叢書，其中鼻煙壺將單成一卷，目前已經選出三百六十只鼻煙壺預備印製圖錄，只是整套叢書付梓完成預計要花五年時間。

　　若是論數量，北京故宮的文物收藏是首屈一指，可是並非每件文物(鼻煙壺亦然)都是清宮舊藏，此乃因為1949年後北京故宮開始陸續直接向民間收購文物或是向各地徵集而來，當然也有來自捐獻的文物，

A029

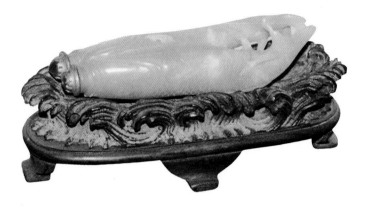

青玉雙魚鼻煙壺，附紫檀木架。

來源不一加上當年負責收購的保管組儘管有書畫或瓷器的專門人才，就是沒有研究鼻煙壺的專家(其實從以前到現在絕大部份的文物專家都沒有把鼻煙壺當回事！)，以致於收購的鼻煙壺就不可能符合清宮舊有體系，所以北京故宮典藏的鼻煙壺並非就代表其年代一定可靠，更不意味著看似精細的鼻煙壺就是出自造辦處或為當年的貢品。

由於故宮在1925年曾經有過一次大盤點，當時清點編號時在數字的前端列有"故"字，例如：故0021或故0022的序號，所以舉凡故字號者即是清宮舊藏，從五零年代購進故宮的文物則是以"新"字作為序號之首，"故""新"兩字固然是一簡單區別，可是有些擁有"故"字號的鼻煙壺究竟來源為何，也還存有疑問，例如部份畫琺瑯的作品，分明不是造辦處的產品，但它卻早在皇帝的珍寶匣中，這在臺北故宮也有相同情形，最顯著的例子是臺北故宮收藏著一只畫工粗造、底款為古月軒的料胎畫琺瑯鼻煙壺(見"故宮鼻煙壺"第九十二頁，圖版27)，這絕對不是造辦處的作品！

北京故宮的鼻煙壺數量之冠當推料煙壺，其次為瓷器煙壺，第三可能是玉煙壺，畫琺瑯應該排行第四。

玉器在中國器物史的重要地位已經無

A030

"新"字開頭的收藏品

庸贅言，而鼻煙壺諸多種類中，玉煙壺一直受到藏家重視，北京故宮這次所展出的玉質鼻煙壺和臺北故宮的藏品綜合歸納，可以發現真正白度很高的白玉煙壺數量很少，大部分都是灰白玉或青白玉，而且造型線條極為規矩，這應該可讓外界重新思考對皇家白玉煙壺的刻板印象，在市面上許多業者經常以白度很高或雕工繁複及有款的玉煙壺作為造辦處的範本，並索以高價，其實有嚴重誤導。

這次清宮珍藏鼻煙壺展中，有一擺設顯著但極少見的雙魚型連體鼻煙壺(如附圖A029)和一直瓶式素身連體鼻煙壺，尤其前者更特別以紫檀彫刻成海浪形底座，再附

上上木架，益顯珍貴，這兩只鼻煙壺也可說明除白玉外清宮也十分重視其他玉種，因為前述兩樣藝術品都是以青玉製造。

不論臺北或北京故宮的翡翠鼻煙壺數量都很少。北京故宮雖然有一只線條優美玉質甚佳的黃玉鼻煙壺，但仔細觀察其底部的編號卻是新132369，也就是說它不是清宮舊藏，而且編號顯示它已經是第十三萬兩千多號，顯然由外界收購進入故宮的典藏時間也不算久。只是許多鼻煙壺業者都將這類的黃玉鼻煙壺認為是乾隆時期的作品。顯然又是個有趣而值得注意的問題。

A031

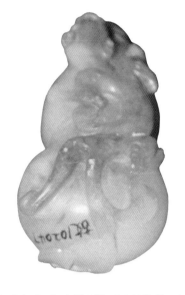

收藏編號"故"字開頭的浮雕螭龍的玉煙壺

A032

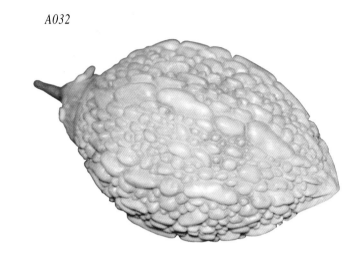

北京故宮藏品—象牙苦瓜鼻煙壺

　　展示櫃中吸引我目光之一的是一只葫蘆型玉煙壺,特別的是在器身上浮雕一隻狀若正昂首前進的螭龍(如附圖A031),其卷曲的尾部盤至煙壺底部,目前可見的玉煙壺中只有少數刻有螭龍,浮雕雖有高淺刻法之別但型態卻十分接近,北京故宮的藏品其螭龍部份刻意烤皮子,有些浮雕螭龍煙壺則是曾經提油(註一),似乎復古風格是該類型鼻煙壺特徵,此外少數玻璃及珊瑚煙壺(註二)也有精緻的螭龍造型[部份其他用途玻璃器皿也有螭龍裝飾(註三)],依據其中有款的器物來看都是乾隆時期(註四),除了螭龍為主體風格外,這一族群的

作品還有共同現象,即是起地平坦精細,口部尺寸雖有大小區隔但開口都十分工整,底部無論是採圓形圈足或長方形圈足,或以螭龍之尾桓盤作為圈足和無圈足的作法,施工都非常細緻,絲毫不馬虎鬆懈。而這些以螭龍為裝飾風格的無款鼻煙外界大都推論為十八世紀作品,是否如此值得再費心思。

　　玉煙壺固然是大清皇帝所喜歡的,而且宮廷還設有玉作,可是清宮檔案明白顯示北京玉作的產量不大,大部分的玉器都在揚州和蘇州製作,其實負責為宮廷生產玉器的地方還包括南京、九州、杭州、鳳

陽關、淮關、天津等地方(註五)，不過蘇州和揚州兩地工匠雲集，工藝最為精湛，因此高級玉材都是送到蘇州和揚州兩地進行加工生產。

北京故宮博物院保管部工藝組夏更起先生特別提到依據資料顯示，玉煙壺的生產量蘇州較揚州多些。有時候皇帝會特別要求蘇州每一年生產十二個或四個玉煙壺，當然玉質一定講究，這就是何以會見到部份清宮舊藏是一整盒經過篩選無瑕疵而光素型制的鼻煙壺，其實過去老行家所謂"無綹不上花"就已經說明高級玉材首重質地而非雕工的傳統。當然這樣的傳統基本上是源自皇室的要求：所有送交京師之外作坊生產的玉件，必須先在北京繪畫設計圖案並由皇帝御批獲准後才能正式發下開工。在嘉慶年間，皇帝曾經下令不須北京繪製草稿直接交由蘇州玉作設計生產，因此，乾隆之前的造辦處玉煙壺可說完全是迎合皇室品味，嘉慶開始民間工匠的創意才逐漸滲入御作坊。

夏更起先生同意過去我曾經發表過的觀點：最早的鼻煙壺是出現於康熙朝代的料煙壺，不過，夏先生和我面對相同的難題，就是從沒見過康熙時代的料煙壺，無論是臺北故宮或北京故宮都沒有遺存康熙造辦處製造的料煙壺，中國的玻璃工藝有長遠歷史，尤其到了清朝更是鼎盛時期，康熙則是關鍵時段，可是如今不僅缺乏當時料鼻煙壺的實物，甚至連檔案都不齊全。

鼻煙壺以玻璃為最早的製作材料，同時既是鼻煙壺品種數量最多的，也是生產期最長久的，一直到現在為止，中國大陸的玻璃鼻煙壺生產數量還是相當可觀。

目前由檔案中可以了解，康熙晚期曾經聘請來自德國的製造玻璃技師進宮，因此當時中國及西方的玻璃生產技術是並行的，至於有人指出套料玻璃是康熙時代的重要發展，可是目前還沒有確切的典籍可以證實，但雍正起就有套料鼻煙壺的生產檔案(註六)，依此往回推論，套料應該在康熙時代萌芽發展。而且值得注意的是，只有雍正和乾隆兩朝有製造套料鼻煙壺的記

錄，皇帝下令製造的次數也不超過十次，大部分是玻璃廠主動進行設計製造(註七)。

由於故宮的藏品是區別御作坊和民間作坊的工藝風格重要關鍵，因此故宮的藏品是不是有來自民間生產的貢品，是我向來留心的，而有趣的是，夏更起先生曾在著作中提到，故宮有相當多民間生產的套料鼻煙壺(註八)，這段文字記錄令我相當注重，於是曾當面和電話中兩度向他求證，最後夏先生說進貢入宮的應該是陶瓷類的鼻煙壺，至於套料鼻煙壺的貢品"目前"還沒有發現，之所以有但書空間是因為，貢檔的記錄還沒有閱讀整理完畢，因此不排除其可能性存在。

在仔細觀察北京故宮的套料鼻煙壺，並回想過去臺北故宮曾經展示的套料鼻煙壺，又會發現一個有趣的問題，若以一般對彫刻工藝的要求來看，兩座故宮大部分套料煙壺的刻工似乎不夠精細，尤其是起地都不夠平坦規整，尤其和玉器的款識比較套料的跎款非常不規矩，但是在大型料器又沒有如此情況，這的確是值得繼續考

證的問題。

雍正時期的玻璃工藝技巧更有進步，顏色更加豐富豔麗，只是這回在北京參觀清宮鼻煙壺展覽時，時間倉促下無法確認是否有雍正時期的料鼻煙壺陳列其中(單從器物外表實在難以辨認年代風貌)。依夏先生的説法，當年皇帝隨興就會下令製造料煙壺，但同時也有制度化生產；這套制度形成是在雍正五年，每年的三節造辦處玻璃廠都要製作一百個玻璃鼻煙壺，到了乾隆登基，又修正為端午節生產六十個鼻煙壺，皇帝生日生產八十個，過年時又生產六十個，接著改朝換代到嘉慶，生產制度又改為端午及過年時各生產六十個料煙壺，這項宮廷制式生產規定就此一直延續到宣統時期。

雖然料鼻煙壺的製造幾乎涵蓋整個清朝，只是這個講究奇巧專供玩賞的小工藝品品質，也隨著滿清皇朝的衰敗而逐漸遞降，在乾隆三十五年(西元1770年)就已經出現品質不穩的情形(西方的玻璃技師此時也逐漸離華)，當時弘曆皇帝命令造辦處生產

A033

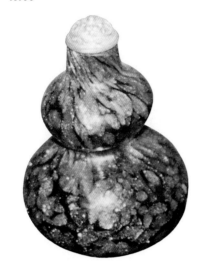

葫蘆型灑金星鼻煙壺

A034

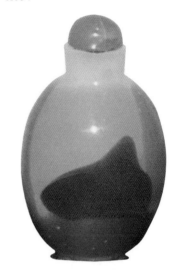

三色斑料煙壺

兩件玻璃器物，結果製作了一整年，都沒法讓天子滿意，甚至讓皇帝憤怒得不准造辦處玻璃廠全額報銷！(註九)

附圖A033的葫蘆型灑金星鼻煙壺是清廷玻璃廠較少生產的作品，不過卻從康熙時代就開始生吹製，其方式是在單色玻璃或攪玻璃中在灑上金星玻璃，造成閃光的效果，玻璃廠除生產這種玻璃數量不大外，到了嘉慶之後也不見還繼續生產的宮廷記錄，只是後來民間的作坊能自行吹製這種極討人喜歡的鼻煙壺。在灑金星鼻煙壺左後方的是當年宮廷稱之為溫都里那石的金星玻璃煙壺，嚴謹的說溫都里那石指

的是由歐洲進口的玻璃，金星玻璃則是後來玻璃廠自行創作後的名稱，它除了色澤豔麗閃爍外，特別的地方在於它不是吹製的，而是先燒煉成一整塊玻璃料，再由玉作依照製玉的方式琢磨和掏膛而成。

附圖A034有三色斑塊的料煙壺是很少見的，是將三塊不同顏色的玻璃原料融合而不攪散再吹製完成，這也是玻璃廠的御製品，這類型的鼻煙壺在外界也不多見，著名收藏家Kaynes-Klitz夫婦曾有一件藍地三塊色斑的料煙壺(註十)，另一件則是Burghly House的收藏品(註十一)。

雖然玻璃鼻煙壺到現在還繼續生產，只是

康雍乾三代生產鼻煙壺的配方如今已經不可考，夏更起先生倒是透露他查閱檔案時發現了玻璃廠的配方，但已經是道光時候的方子。而道光時期的玻璃品種和顏色都較以往少了許多。部份老玻璃鼻煙壺的色澤瑰麗動人，也因此早在百年前就有傳言謂，乾隆時期曾在提煉玻璃時屛入寶石粉末以強化色澤，就這點我特別請教有機會接觸清宮檔案的夏更起先生，他則指出依據現有的檔案無法證實這項百年傳說。

註一：HUGH MOSS, VICTOR GRAHAM, KA BO TSANG, A TREASURY OF CHINESE SNUFF BOTTLES, NO.16 P.50, NO.92 P.224, NO.93 P.226, NO.99 P.242, N0.142 P.370

註二：鼻煙壺戴忠仁講座，1996. 6. 1 工商時報珊瑚鼻煙壺所舉圖例

註三：李澤奉，劉如仲，馮乃恩著，古玻璃鑑賞與收藏，頁26，圖14

註四：前引書

註五：夏更起，清宮鼻煙壺概述，故宮鼻煙壺選粹1995年 四月 頁八。

註六：前引書，頁七

註七：前引書，頁七

註八：前引書，頁七，(.......，民間作坊製造套玻璃鼻煙壺的主要是山東的顏神鎮和北京兩地，..........，藝術水平相差甚大，這種民造煙壺，貢進宮中者甚多。)

註九：李澤奉，劉如仲，馮乃恩著，古玻璃鑑賞與收藏，頁114。

註十：Sotheby's Hong Kong, Important Chinese Snuff Bottles from the Kaynes-Klitz Collection, Part I , lot no.63。

註十一：H.M. Moss, Chinese Snuff Bottles no. 6, G.23

胡蘆鼻煙壺

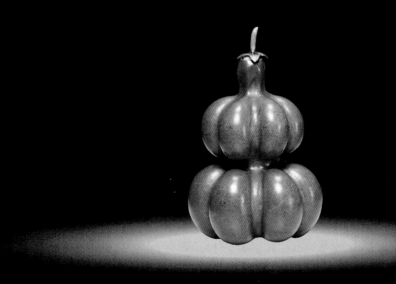

在清朝雍正元年二月二十一號，有一位自稱奴才的福建巡撫黃國村上了一份奏摺對皇帝表示叩頭感謝，原因是雍正皇帝賞賜他一批禮物，這些物品都是雍正的老爸也就是康熙皇帝生前所使用的物品，其中一件是天然葫蘆鼻煙壺。另外雍正的兒子乾隆皇帝有一回接見來訪的英國特使馬戛爾尼時，賞了他一個玉鼻煙壺，卻託他帶一個葫蘆鼻煙壺給英國皇帝喬治三世，由此兩例可見葫蘆鼻煙壺在皇帝心目中的份量。

葫蘆鼻煙壺大致有三種，一為天然葫蘆，二為勒紮葫蘆，三為模製葫蘆，所謂天然型的葫蘆其實在葫蘆生長過程中就已經刻意控制它的成長尺寸，葫蘆器的製作貴特大更貴小，而葫蘆鼻煙壺當然都是袖珍迷你型的。臺北故宮收藏有一個高度九點三公分的素面天然型鼻煙壺，另依據故宮副院長張臨生發表在故宮學術季刊的文章指出，臺北故宮還珍藏一個只有兩公分高的天然葫蘆鼻煙壺，張副院長說這個袖珍鼻煙壺：「如花生般大小，有匙有蓋，

精緻無讓，可供賞玩，絕非實用佳品。」葫蘆除有福祿諧音而被中國人士為吉祥之象徵外，葫蘆本身的樸實之美，早就被歷代文人所重視。

附圖A035是天然型的葫蘆鼻煙壺，在培育時就已經控制它的大小，高度僅七公分，器壁薄，上附象牙的壺蓋和墊片及煙匙，做工十分考究，原本壺中還有些許殘留鼻煙，皮殼因年代已久漸成紫紅色，正因為它是實用品而器身仍然完整沒有傷痕十分不容易，自己種植過葫蘆的玩家王世襄先生，以他親身經驗就肯定古人稱迷小型葫蘆是「金玉易得，此物難求」的説法，這是因為葫蘆越小，就越難生長。

附圖A036是一支極少見的葫蘆鼻煙壺，特別的是它的成型彷彿是茄型的仔兒玉，造型優美，皮殼也像玉般溫潤，在臺北故宮所珍藏的鼻煙壺中，那一整盒的白玉茄型鼻煙壺是造辦處的典型工藝，故宮也有白玉刻葫蘆型的鼻煙壺，而如附圖以葫蘆為材質卻呈現玉器風格的作品極為罕見，煙壺上端以碧玉施工刻成枝葉瓜蒂，

A035

素身天然葫蘆鼻煙壺

高度：7公分
壺蓋：象牙
墊片：象牙
煙匙：象牙
掏膛：極佳
年代：18世紀
來源：大漢
出版紀錄：
1996年工商時報
展覽紀錄：
1997年國立歷史博物館

A036

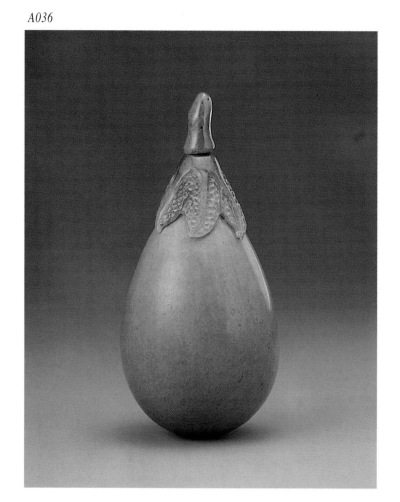

茄型素身葫蘆鼻煙壺

高度：6.5公分

壺蓋：碧綠色玻璃

煙匙：象牙

掏膛：極佳

年代：18世紀

來源：大漢

出版紀錄：

1996年工商時報

展覽紀錄：

1997年國立歷史博物館

和故宮茄型白玉鼻煙壺的作法完全一樣，整體上所呈現的工藝氣氛和特質也許可推論這茄型葫蘆鼻煙壺是來自清宮造辦處的作品。

話說當年雍正賞賜那葫蘆鼻煙壺給黃國村時，在聖旨中還曾提到"……將此賜與你主子供著傳與後代時常瞻仰如見先帝一般……"如果玩鼻煙壺需要"瞻仰"之精神

那也太痛苦了。

經濟不景氣中有項銷路奇佳的產品，那就是調整型內衣，女士們以它終日勒緊肌膚後，究竟能否"雕塑"出完美曲線不得而知，勒紮葫蘆的原理和調整型內衣是否相同，恐怕要由收藏鼻煙壺的內衣製造商答覆，但可以確定的是，勒紮葫蘆的道理和中國古代女人纏小腳的作法倒是一

A037

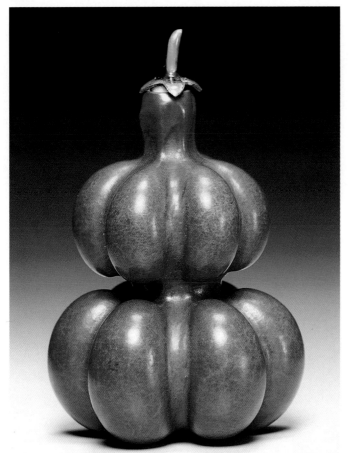

瓜稜形勒紮葫蘆鼻煙壺

高度：5.5公分
壺蓋：銀胎畫琺瑯
煙匙：銀
掏膛：極佳
年代：清
展覽紀錄：
1997年國立歷史博物館

A037-1

樣。

　　勒紮葫蘆鼻煙壺是以繩索編成網子，套在幼
小的葫蘆果實上，葫蘆在生長過程中會因為葫蘆
繩網的壓力而下凹勒出原先設定的形制，當然，
這繩網圖案的設計就十分重要。

　　附圖A037就是典型的勒紮葫蘆鼻煙壺，其
凹凸有致的型態曲線，只能以"勒得好"來形
容。

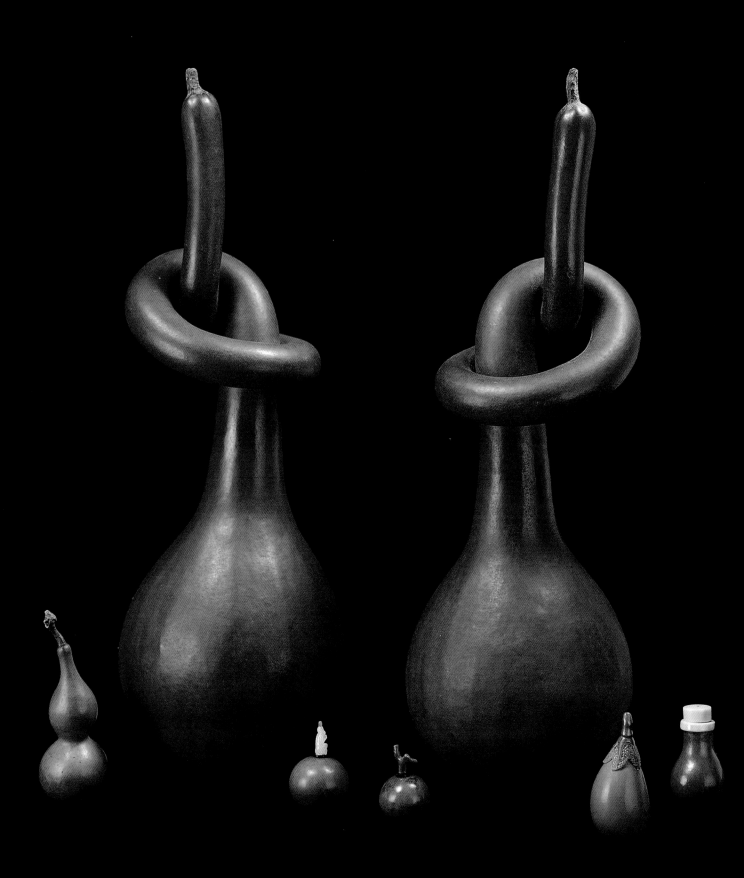

相信玩家王世襄先生如果見到附圖A038的照片一定會感到興趣，圖中兩隻特大的葫蘆彷彿攣生兄弟，更特別的是都打了個結，這種縮結葫蘆是勒紮葫蘆的另一特殊形式，王先生在其著作中也有一對縮結葫蘆，並以"神物"相稱。這對大葫蘆也襯出週邊鼻煙壺之迷你，在正中央的兩支鼻煙壺其葫蘆是原本就小的品種(附圖A039及A040)，單肚細柄，並沒有突起的上半截，這種鼻煙壺是改件，原本應該做揉手用途，也就是拿兩個大小相當的小葫蘆放在手中搓揉，用以舒經活血，在鼻煙壺逐漸流行於市面後，這種以揉手改件的現代作品以開始出現，應注意它的皮殼顏色及"價格"是否合理。

A039

A040

曾於國立歷史博物館展出的小品種單肚葫蘆鼻煙壺

天然素身小葫蘆鼻煙壺

高度：5.3公分

壺蓋：象牙連匙

掏膛：佳

年代：18世紀

來源：胡星來

　　　樂養軒

展覽紀錄：

1997年國立歷史博物館

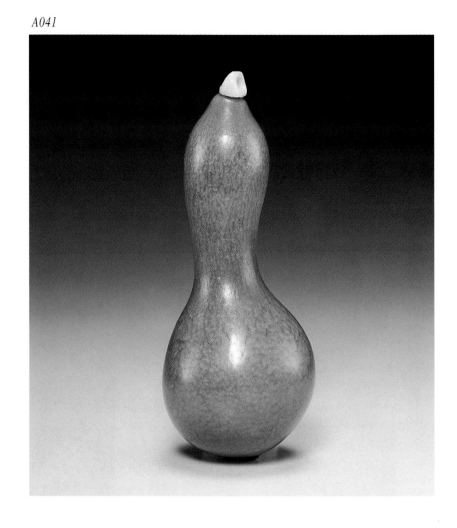

　　模製葫蘆鼻煙壺目前流傳於世的有款最早作品是乾隆朝代，但清朝從康熙就已經有模製葫蘆器，沈初在西清筆記一書中就寫道："葫蘆器，康熙間始為之，瓶、盤、杯、碗無所不有，..........，其法於葫蘆生後，造器模包其外，漸長漸滿，遂成器型。"後段是說刻有花紋或素面的以範模(可能是用木頭或泥塑製成)包在葫蘆外面藉以控制它的生長。

　　臺北國立故宮博物院藏有一個範模製成的鼻煙壺，壺身兩面的圖案都是持杖南極壽翁及一隻鶴，邊上併有靈芝和祥雲，鼻煙壺兩側銜環鋪首，在鋪首上下各有一字陽文款識，合起來正好是乾隆賞玩，不過它的蓋子及圈足都是木頭做的，另外臺北故宮還有三支無款的模製鼻煙壺，但應

A042

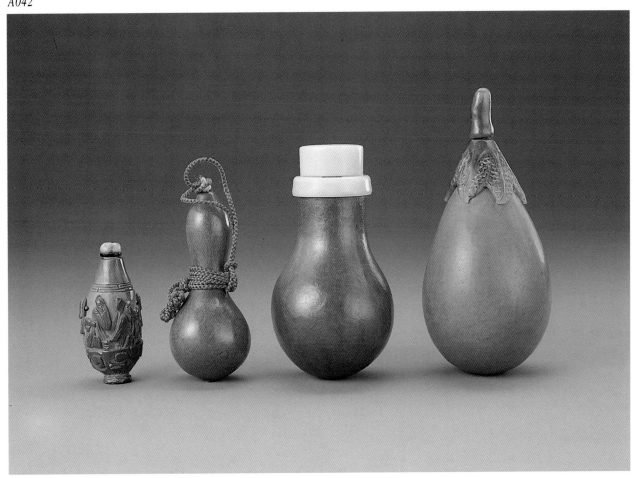

該都是造辦處所製作。至於北京故博物院有一個模製獅紋葫蘆鼻煙壺及另一個螭壽紋的模製葫蘆鼻煙壺，兩者雖無款都具有典型造辦處風格。香港藝術館在一九九四年出版的“盈寸纖妍”一書中指出有兩個道光款的模製鼻煙壺傳世，並表示其開光花卉紋飾與同期的瓷胎鼻煙壺風格一致，但這兩個鼻煙壺流落何方卻未註明！

王世襄先生在“說葫蘆”一書中附有一件藏於大陸文物店的的模製杜甫詩文葫蘆鼻煙壺的照片，其底並有道光年製款，總共有九塊木模所範成。同時，王先生說他本身就收藏一個相同的鼻煙壺，只是詩文錯亂，王先生認為是工匠孤陋寡聞無法辦識詩文造成。官模的鼻煙壺如果有劣質品通常是會銷毀而不易外流的，因此，王

先生的"變體"收藏是少見的，但即便是清朝官家府內生產的範模製葫蘆作品，也真是一代不如一代了。

清朝乾隆是最鍾愛葫蘆器的皇帝，他認為葫蘆渾樸可勝金玉，清朝藝術發展鼎盛的清三代中也只有乾隆的御筆曾經特別為葫蘆器寫下詩句，而葫蘆鼻煙壺在所有的造辦處產品中也是極為少數的。

乾隆的大臣那蘭常安在"宦遊筆記"中對範模製的葫蘆有過這樣的記錄："....，十未成一，是以價值倍之，......"照此講法，靠模子"塑身"的模製鼻煙壺成功率到不十分之一，不知道現代瘦身美容中心的雕塑成功率又是如何？

A043

北京故宮所藏葫蘆鼻煙壺

達人的古月軒之謎

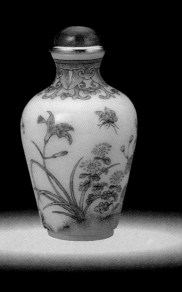

提起古月軒經常使人混淆不清，俗稱古月軒指的是乾雍時期的畫琺瑯彩瓷以及乾隆時代的料胎畫琺瑯鼻煙壺，之所以讓人一頭霧水的是，古月軒應該不是真正的乾隆年代官窯製品，卻又有爭議存在，因此當有些人將古月軒作為代名詞掛在嘴邊提起時，往往不知道對方提的究竟是正牌的乾隆作品，或是有爭議的古月軒製品。當對方盛讚古月軒作品時，也無法從瞬間話語中明瞭對方對古月軒之年代認知為何？已故故宮博物院長蔣復璁先生在故宮文物一書中，在提到臺北故宮的藏品豐富精美時，有這樣一段形容[.......，瓷器中的汝窯，有二十四件之多，古月軒瓷有四百五十件，這都是驚人的，...](註一)，連蔣復璁博士在提到故宮藏品時都會使用這個不精準的名詞，除令人訝異，也可見古月軒一詞，對許多文物界的人士影響之深！

筆者認為凡有古月軒款的器物鐵定是當年的假骨董，只是這個"當年"的時間界定只有就個別器物判斷，值得注意的是，有些謂之古月軒族群的作品，所落的

款識依舊是乾隆年製款。雖然本文主要探究的是鼻煙壺，而由於畫琺瑯製造源流歷史和手法等相關性，因此論述古月軒的問題勢必要在瓷器上著墨許多。

民國初年許之衡的"飲流齋說瓷"一書中的（說花繪第五）寫道：...乾隆以古月軒聲傳為最鉅，所繪乃於極工緻中饒極清韻之致.........，接著在（說款識第六）又有這樣記載：古月軒為內府之軒名，當時選最精畫手為之繪器...，或謂古月軒乃胡姓人精畫料器....而乾隆御製乃取其料器精細之畫而仿製入瓷耳，至市人則謂歷代此種最精之瓷器藏庋於此軒，故以得名知也。"飲流齋說瓷"是對研究清朝瓷器重要少有的早期專書(註二)，有此可見古月軒在清朝末年就已經是人云亦云的糾葛混亂了，而且混亂持續了相當時光，才會眾說紛紜到無法釐清的地步(註三)。

趙汝珍引述辭源續編的記載指出，清朝乾隆皇帝時，蘇州有位名叫胡學周的人自己在家中設立一個小窯，製造瓷瓶、煙壺等，甚精美，自號古月軒主人，乾隆南

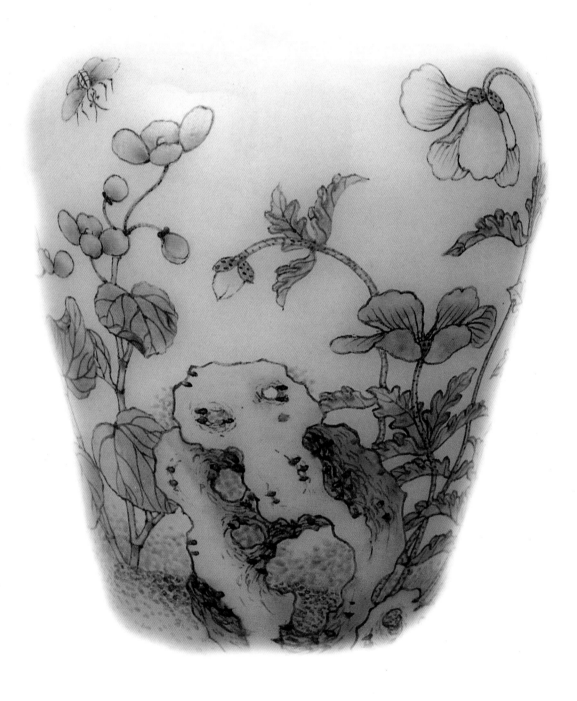

A044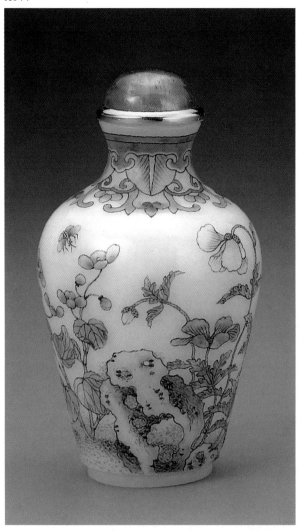

A044-1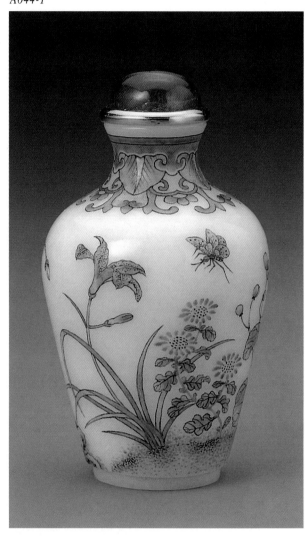

這型葉家製作的古月軒鼻煙壺
一直到七〇年代才爲外界發現是現代作品
在此之前被誤爲乾隆御製

A044-2

巡時，偶然發現後非常欣賞，將部份作品帶回宮中，下令造辦處仿造，但還是稱之為古月軒，其中尤其以鼻煙壺最為精美。這又是另一個說法。(註四)

耿寶昌先生曾表示，近年來曾經有考證文章說，在揚州有位姓胡製作鼻煙壺的工匠，和古月軒的名稱有關，至於詳細情形耿先生並沒有在著作中明確交代。(註五)

論人名，遍查清檔只有一位工匠叫胡大有，在燒造畫琺瑯瓷器時負責吹釉(註六)。可是典籍中記錄雍正乾隆兩朝，畫琺瑯的高手有唐岱、戴桓、湯振基、賀金昆、宋三吉、張琦、鄺麗南、譚榮、周岳、吳士琦、鄒文玉、羅福、黃琛、楊起勝等人(註七)，因此將古月軒之成就只歸諸於胡大有，實在無法言之成理。清宮舊藏畫琺瑯彩瓷和畫琺瑯鼻煙壺最精彩的部份目前都典藏在臺北故宮。就臺北及北京故宮兩處所擁有的珍藏來看，其原始保存匣盒上籤條寫的是：雍正年製瓷胎畫琺瑯五色西番花紅地茶碗，或乾隆年製瓷胎洋彩錦上添花紅地茶碗。並沒有使用古月軒的

字樣(註八)，因此古月軒不是出於清宮造辦處是可以確定的。只是古月軒的名號太響亮，因此除後來有相同燒造風格並落藍色堆料「乾隆年製」款的彩瓷及料器仿製品外，有些不明清宮舊制的工匠或骨董商竟然以訛當真，要求仿造者在器物底款落下古月軒三字，如今看來反倒是穿幫了。

畫琺瑯的作品不論是彩瓷或料器在清宮是相當珍貴的，就連皇帝也十分看重，目前檔案顯示，康熙皇帝從沒有賞賜琺瑯彩器物給大臣或進貢的外國使者，雍正二年大臣年羹堯在有重大功勞下成為第一位獲賞琺瑯瓷器的人士，而中國名著紅樓夢的作者曹雪芹的父親曹頫位居江寧織造的重要官職，經手進貢的珍寶不知其數，家中收藏豐富不在話下，可是因欺君犯上被雍正皇帝抄家，而曹家四代江寧織造風光多年，卻從沒有獲得一件琺瑯彩瓷，影響所及使得曹雪芹缺乏對琺瑯彩瓷實物認知，所以紅樓夢描寫官家氣派奢華的諸多場景中，雖出現成化五彩杯，卻也獨漏琺瑯彩瓷這個角色(註九)。七十年前故宮博物

院成立進行清點時時，琺瑯彩瓷都是成對放在刻有品名的楠木匣中，而且都集中置在乾清宮東廡，端凝殿北小庫中(註十)，有跡象顯示似乎當時清宮廢帝溥儀正命令太監進行清點，什麼原因就難理解(註十一)，至於料胎畫琺瑯鼻煙壺，皇帝則是將它們裝匣或置於經常起居或活動的宮殿，或是收入珍品庫中(註十二)。

畫琺瑯器的貴重自然形成外界仿製的誘因，古月軒一詞最早見諸文字是清朝同治八年趙之謙的《勇盧閒詰》，他為所謂古月軒鼻煙壺留下接近定義的敘述：地則車渠，亦具五色，上為畫采，間畫小詩，壺足提古月軒，其提乾隆年製者尤美。值得注意的是，如果趙之謙所謂乾隆年製款者和古月軒款識者屬相同族群的話，毫無疑問這些都是仿製品，清檔也顯示，嘉慶十八年後，造辦處就已經奉欽命停止燒造琺瑯鼻煙壺(註十三)，古月軒款的鼻煙壺既不會是雍乾兩朝的作品，而且西元1813(即嘉慶十八年)後，古月軒款鼻煙壺也不可能是來自造辦處。而依趙之謙的描述，也透露

這些假骨董鼻煙壺的風格基本上就是取材自造辦處的畫琺瑯器物，因為《勇盧閒詰》中對古月軒的描寫，的確符合北京造辦處的部份畫琺瑯器物風格，尤其是在琺瑯彩瓷上特別明顯，臺北故宮藏品中就有不少白瓷畫有山水或花鳥圖案的彩瓷，而且題有詩詞，展現精而雅的氣息(註十四)，部份並未題詩而畫有西洋人物及中國人物圖案的小器皿，幾乎可斷定和造辦處銅胎畫琺瑯鼻煙壺的畫匠是同一人，至於造辦處的料胎畫琺瑯鼻煙壺若以臺北故宮的收藏為範本，山水畫鳥的構圖是有，但是沒有題詩者，反倒是乾隆及嘉慶時期的瓷胎粉彩鼻煙壺中不少是落有御製詩句。再仔細針對臺北故宮的藏品探究比較(註十五)可發現除一件兩腹部開光各繪村姑，側面開光各繪西洋風景的煙壺(註十六)是藍釉堆款，另一件兩面飾有番蓮花團案的玻璃鼻煙壺是無款外，其餘乾隆年製的料胎畫琺瑯鼻煙壺的款識都是陰刻篆書或楷書字體，而且只有兩件是楷書款，但傳世品中也有相同圖案但落款字體不同者(註十七)，有些款識

A045

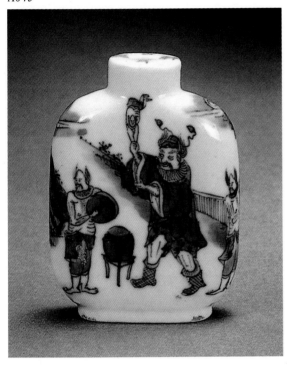

A045-2

A045-1

瓷胎鼻煙壺，其口沿款識爲「古月軒製」，可見以訛傳訛的影響力，由青花的發色及器物造型，可見此壺爲清末民初的作品，亦是古月軒流行期。

A046

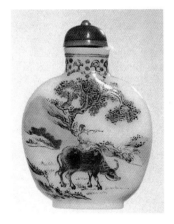

A047

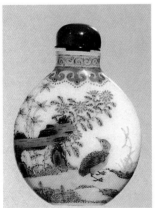

A048

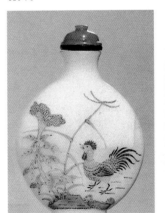

A049

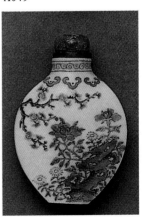

款識爲「古月軒」的料胎鼻煙壺

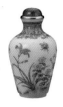

明顯看出曾經描金處理，陰刻款這一點特徵是值得注意的。因為在許多收藏家及市面上所見的古月軒及乾隆年製款的料胎畫琺瑯鼻煙壺，很多都是堆料款，這或許是作偽者疏忽，但筆者推斷另一可能性是，刻款是必須運用雕刻玉器的工具及方法，而仿製造辦處畫琺瑯的工匠通常只會繪畫或燒造，而且是祕密進行仿製，如果將半成品再送出去交由玉匠加工，不但損壞的風險大玉匠模仿造辦處款識的功力也是問題，而且容易洩密的因素也必須考慮，因此，落款就直接由畫琺瑯的工匠提筆取代刻款，若是在宮廷製造，當然刻款部份交給玉作就可以了。

現存臺北故宮的料胎畫琺瑯鼻煙壺，大都是半透明或不透明的涅白玻璃，只有一件的作品是透明玻璃畫著荷葉、荷花圖案，臺北鴻禧美術館也收藏一件透明玻璃花卉圖案的鼻煙壺，James Li收藏中也有透明玻璃畫琺瑯鼻煙壺(註十八)，依照清宮檔案記錄這些應該是乾隆初期的作品，因為這些透明玻璃煙壺的圖案設計是比較稀疏的，而乾隆皇帝曾經下旨要求將圖案畫得稠密，當時是乾隆元年五月十七日，太監毛團傳旨："......，司庫劉山久，首領薩木哈將燒得亮藍玻璃軟琺瑯鼻煙壺兩件，持近交毛團呈覽 奉旨：鼻煙壺上花卉畫得甚稀，再畫時畫得更稠密些，俱各落款，欽此。"(註十九)證諸現今臺北宮藏品絕大部分的鼻煙壺都畫得可謂花團錦簇，構圖密實，因此著名收藏家George Bloch的藏品中(註二十)其透明玻璃畫琺瑯鼻煙壺，除古月軒的款識就已證明不是出自造辦處外，其稀疏的構圖也正是作偽者不明瞭乾隆皇帝的真正口味而犯下的錯誤。同時由乾隆皇帝的要求亦顯示，乾隆元年五月之後所生產的料胎畫琺瑯鼻煙壺都落款，前述臺北故宮唯一一件無款者，若非特例就是在皇帝下旨前燒造的，而且依照體制，乾隆皇帝要求所落款識勢必為「乾隆年製」，造辦處官吏及工匠不可能斗膽逕行更改為「古月軒」的款識，而且從來也沒見過乾隆皇帝傳旨要求進行這種更動的檔案記錄。

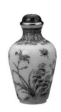

A050

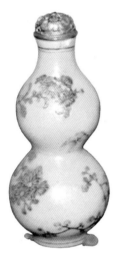

A051

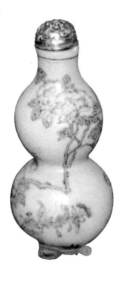

A052

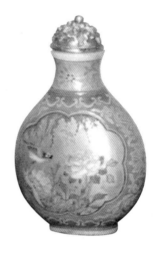

北京故宮所藏乾隆年製的料胎畫琺瑯鼻煙壺一對

北京故宮所藏料胎畫琺瑯鼻煙壺
（乾隆年製）

A053

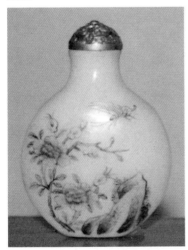

A054

北京故宮所藏
俗稱古月軒之料胎畫琺瑯鼻煙壺
由圖案及造型和畫工判斷
應為民國初年製品

這也是民初的料胎畫琺瑯鼻煙壺
壺身歪斜是入爐燒製時
溫度失控所致

綜合上述可以將宮廷製造的料胎畫琺瑯建立一個風格歸納，玻璃胎以半透明白胎為主，款識以篆書刻款最多，圖案設計多採錦地開光設計，圖案則是以花卉最多，其餘除少數為風景嬰戲圖案外，多取吉祥圖案如三多、壽桃、萬壽圖等，構圖佈局緊密，顏色以泥金地最顯著，配色極為亮麗顯出熱鬧富貴的氣氛，和部份畫琺瑯彩瓷採大量留白，流露優雅風格截然不同。而且值得注意的是，這些造辦處生產的鼻煙壺其構圖在設計完稿後都必須"呈覽，也就是須經皇帝老爺御准後才行，因此有人認為所謂古月軒鼻煙壺的圖案是造辦處工匠另一種開創，其實是與皇家規矩相違背的。

歸納現在可看到的民間仿造辦處的料胎畫琺瑯鼻煙壺作品，品質差異甚大，而且數量不算少，大致可區分為幾個特徵：

一、透明玻璃胎落「古月軒」款圖案以歲寒三友為主。

二、透明玻璃胎無款但畫風與前者相。

三、涅白胎但器身有浮雕裝飾，刻鳳凰、螭龍銜靈芝、花籃等構圖，在飾以琺瑯彩雖然器身有雕刻，但其款仍然以釉料書描而非刻款，款識則為「古月軒」。

四、涅白胎或藍或綠料胎，器身平坦無浮雕裝飾，形體扁圓畫蚱蜢、花草，留白甚多，落「古月軒」款。

五、涅白胎或半透明料胎，直瓶氏或寶月瓶式器型，畫花鳥，頸部有如意紋飾落「乾隆年製」藍色堆料楷書款，這類型目前可確定是來自葉菶其家族生產。

六、涅白胎直瓶式或無足扁圓型器身，畫八寶或花鳥，部份落「大清年製」款，西方專家目前仍然認為這是十八世紀造辦處產品(註二十一)，不過其畫意筆觸與落款方式都和典型造辦處相差太多，如果以檢視瓷器的觀點來審閱這批鼻煙壺，由畫法、落款都應該是清末民國初年作品。這個族群的作品及可能出自同一家族或作坊，因為部份落著「大清年製」款和無底款的作品，在器身有類似畫琺瑯彩瓷題詩風格的作法，目前可見兩個不同鼻煙壺上

A055

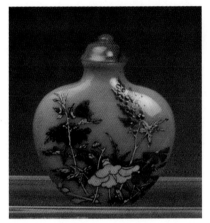

落款雖爲「乾隆年製」
但爲清末民初所製的料胎畫琺瑯鼻煙壺

A056

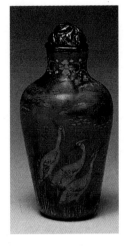

藍料立瓶式古月軒鼻煙壺

A057

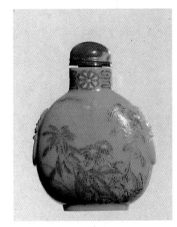

藍料「乾隆年製」款
但爲後仿的古月軒鼻煙壺

A058

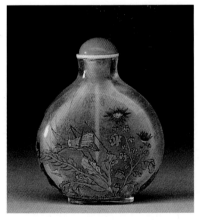

透明料胎「古月軒」款識的
鼻煙壺

A059

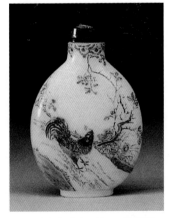

涅白料胎「古月軒」款識的
鼻煙壺

A060

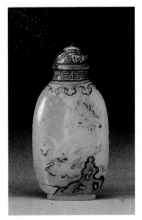

蛋清料胎「古月軒」款識的
鼻煙壺

A061 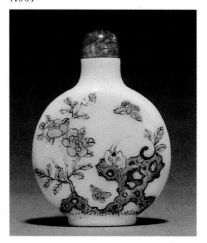 A061-1

款識有「高山」、「吳玉川」兩方章

A062 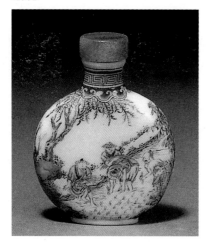 A062-1

玻璃胎琺瑯彩春耕鼻煙壺

這型鼻煙壺都有款識「吳玉川」和「高山」二枚方章,其作品有相當數量。長期以來被認爲是乾隆造辦處作品,但造辦處工匠是不會將自己名字落款於器物上,同時此壺春耕的圖案和題詩的內容都不是皇家採用和喜歡的題材,也不合皇室的社會階層,這些都已說明"它"不是來自清宮。

有著相同紅彩印，在詩句前落著「本和」兩字，詩末又落有「吳玉川」和「高山」兩印，吳玉川可能就是施繪者，只是落作者款識絕非造辦處的風格(註二十二)。

古月軒由何時崛起，目前仍然現陷入迷團，著名的西方鼻煙壺交易商Hugh Moss及加拿大的Victor Graham教授等人認為古月軒出現在1775到1850間，或是1760年中期至道光初期(註二十三)，並謂古月軒和宮廷有相當關係，這點陳述極為曖昧模糊，所謂"有關"所指為何？如果依照這幾位西方專家對James Li和George Bloch的藏品分析來看，他們幾乎是將古月軒列為造辦處的作品！並且將大部分的古月軒作品斷代1795年(乾隆在位最後一年)之前，這點筆者無法信服，因為照西方專家的觀點，在乾隆時期北京曾有幾個小窯受命燒造料胎畫琺瑯鼻煙壺提供給宮廷使用，其實所有優秀的畫琺瑯藝人都已被網羅進宮；此外即使傾皇家之力，製造料胎畫琺瑯鼻煙壺仍然存在許多高難度，乾隆即位後四年曾經下令燒造四十個料胎畫琺瑯鼻煙壺，結

果足足進行了兩年半才完成(註二十四)，之後乾隆皇帝才因知難而再下令製造時，每次的數量就大為減少。如果清宮之外仍有畫琺瑯高手，如何不被徵選進入紫禁城？而且還另外自設小窯在體制外生產卻又向體制內的皇家供貨？造辦處琺瑯作每次完成作品就會立即進呈皇帝，因此，如果真有古月軒的作品是皇家向外訂製，也是勢必要經由皇帝審視，同時更會留下記錄，但全無如此記載。

嘉慶十八年(西元1813年)皇帝就已經下令停止燒造畫琺瑯鼻煙壺，只是下令後宮廷造辦處仍然有畫琺瑯的能手(雖然嘉慶時期的畫琺瑯鼻煙壺品質遠不如乾隆時代作品)，這些人回到民間後，自然有能力繼續從事畫琺瑯工藝，因此古月軒的作品最早出現也應該遲於嘉慶十八年，而且由前文所述及現有市面古月軒鼻煙壺的風格，可以明顯歸納出古月軒作品只限於少數家族或私人作坊生產，並且傳承相當時間。

北京故宮博物院收藏著一件透明玻璃胎畫琺瑯鼻煙壺(註二十五)，壺形為八稜南

瓜形，每一稜上都畫有不同花卉，煙壺內有一張黃色紙條，上書：嘉慶五年三月初一日收玻璃鼻煙壺一個。這不但是北京故宮收藏唯一透明胎畫琺瑯鼻煙壺，也是目前舉世所知唯一一件可考嘉慶年製的料胎畫琺瑯鼻煙壺，仔細端詳這鼻煙壺如果其出自造辦處(北京故宮的資料無法證明其出處)，那足以看出料胎畫琺瑯藝術水平在嘉慶時代的衰敗，論其畫風筆觸都與舊有宮廷風格有相當差距，因此如果這是一件貢品，即意味著當年(西元1800年)宮廷之外已經有料胎畫琺瑯工藝。即使這一推論可能性存在，卻也證明如今市面所見的古月軒鼻煙壺絕非嘉慶初年的作品，因為它們的工藝水平遠超過這南瓜形鼻煙壺。

目前活躍於北京的內畫鼻煙壺大師王習三，師承於葉菶棋和葉曉峰(葉家兄弟的父親就是葉仲三，而葉家除了內畫之外更傑出的工藝是從事古月軒鼻煙壺的製造，王習三早年和他師父的古月軒作品底款都落乾隆年製，而世人不但視為珍品也視為"真品"，這個謎一直到70年代才被外界逐

漸揭曉，依據筆者訪問王習三先生所得，葉菶棋先生曾透露，葉家靠生產古月軒作品謀生已經延續五代時間，葉菶棋先生在70年代過世，葉家最出名的為葉仲三，他的內畫鼻煙壺讓外界稱道，但葉仲三的料胎畫琺瑯功力更精，他能自行繪畫也能自行燒造，兩位後人葉菶棋和葉曉峰，自幼個性不和，因此為父的葉仲三刻意將畫琺瑯絕技拆半分別傳授，只教葉菶棋如何畫琺瑯，而葉曉峰儘管能進行內畫繪製，卻無法在畫琺瑯上施展，因為他祇獲得如何燒料胎畫琺瑯的真傳，因此兄弟兩人在葉仲三安排下，一輩子就必須相互依賴才能發展。

根據葉曉峰的說法(註二十六)，在民國初年製作玻璃胎畫琺瑯鼻煙壺的除葉家外還有王家，當時主事者為王斌，外號稱之為王三把，王家原先是以牙雕工藝起家，而後才因緣際會轉入畫琺瑯工藝。葉家和王家活動最興盛的時期是在辛亥革命到1937年之間，爾後因為日本發動侵華戰爭而使古月軒和內畫鼻煙壺的生產都停止，

A063

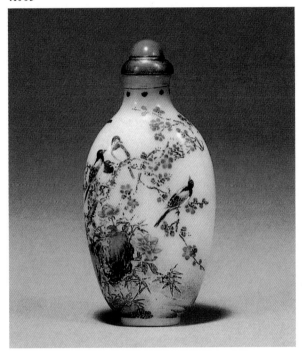

A063-1

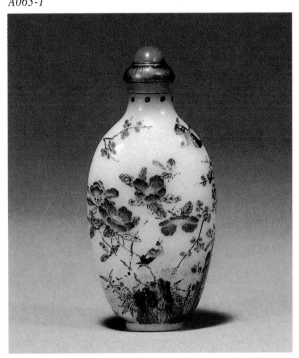

玻璃胎琺瑯彩繪石山花鳥鼻煙壺，此壺雖有乾隆年款，但並非18世紀作品。

抗日勝利後，王斌因為年紀大而無法繼續古月軒的燒造，他的孫子也無意承襲此一技法又回頭專攻牙雕，因此葉家成為唯一古月軒生產中心。

可是葉家也是歷經起伏才重回古月軒藝術領域，中共政權成立後，葉菶棋在鄉下的小學當工友，葉曉峰則是靠補碗維生，1954年中共成立工藝美術研究所並徵召葉家兄弟等傳統技藝名家為"廣大人民服務"。王習三則是在1957年考進該研究所，成為葉家的弟子，也是葉家五代以來唯一的外姓傳人。

1971年葉家重新在河北燒製古月軒，但又因為文化大革命的動亂使這項工作限於停頓，直到1977年古月軒又復活了，有趣的是，當時香港大公報轉述解放軍報的報導指出，古月軒開始恢復生產，結果使香港古月軒鼻煙壺價格暴跌，因此有人埋怨為何大陸方面要發布消息。

葉家所使用的琺瑯原料由何而來是我

相當好奇的，因為自清中期起宮廷就已經不見精細的琺瑯料，為何葉家可以取得比宮廷還優質的原料？是嘉慶時代畫琺瑯藝人回鄉時大膽偷取宮中配方再經後人研製改進獲得？或民間作坊自國外取得琺瑯原料？這些可能性都或許同時存在，遺憾的是，王習三先生當年也不曾深究原料來源，就其記憶所及，當時琺瑯顏料都是葉蓁棋所留，而且都是裝在小瓶中，這些顏料因為顆粒較粗，使用前猶必須研磨，而每一種顏色都是採用俗稱命名，例如落乾隆年製藍款用的顏料稱之為磚頭藍，也因為沒有採用類似西方的學名分類，使得追蹤工作難上加難。

夏更起先生在1997年元月曾在北京故宮巧遇一位高齡七十八的李姓老翁，該人士民國初年時於北京專事銅胎畫琺瑯工藝，其中仿造乾隆銅胎畫琺瑯鼻煙壺是當時重要謀生途徑，雖然他並不從事料胎畫琺瑯鼻煙壺的製作，不過，對於琺瑯原料的取得他透露相當寶貴的訊息，他簡略的表示：當時他們以書信向日本方面下琺瑯料的訂單，日方再將所需寄來北京，葉家和王家的琺瑯顏料是否也來自東瀛？，李老先生因為年歲已大沒有多談，未來或許可以挖掘更多的線索。

另外，王習三先生證實當他追隨葉家兄弟重新製作畫琺瑯鼻煙壺時，所用的料壺是在清代就已經燒好但為成形的料胚，由葉家設計壺形委託北京工藝美術廠的製玉老師父琢磨而成。料胎畫琺瑯鼻煙壺的製作相當費時，其步驟是先在成形的料壺上勾勒出輪廓線，然後填入第一道"色"(北方行家發音為ㄕㄞˇ)，每畫好一片底色，就放入爐中燒一次，每燒一次(俗稱燒開了，也就是顏色達到飽和點)需要一個鐘頭，原始的爐動力是來自燒炭，這種方式使溫度控制不穩定，溫度如不小心驟升，可能使料瓶爆裂，火侯如果過高料壺可能變形(幾年前英國曾出先現一只葉家燒製的古月軒作品，很明顯的可看出料壺因為溫度過高而使器身形狀歪斜)。而所謂的爐其實十分簡陋，一個大鐵桶為爐身，筒下橫放兩跟鐵條，燒畫琺瑯時就彷彿釣魚一

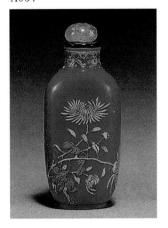

A064

涅藍地法瑯彩菊花玻璃鼻煙壺、無款

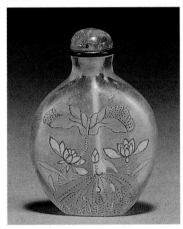

A065

透明地琺瑯彩荷花玻璃鼻煙壺
款識「古月軒」描紅款

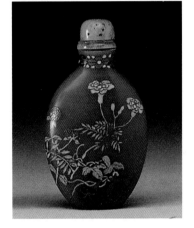

A066

古月軒的另一型
款識爲「乾隆年製」描紅款

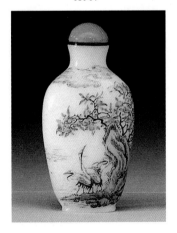

A067

款識「乾隆年製」的古月軒族群鼻煙壺

般，手持繫著鼻煙壺的細長竿吊入筒中慢慢等他"燒開"，偶爾俯身趨前查看時，不小心會將鬍鬚眉毛都給烤焦了。

　　葉家燒造古月軒是採分段操作，即每畫完一種色就再燒一次，一只壺必須要燒上四五回。而"冷卻"也是一大功夫;每燒完一次就將鼻煙壺埋入有炙熱炭灰的炭爐中，其上覆蓋砂鍋，外圍在裹以粗棉並用繩索細綁，等待溫度自行冷卻下降(即俗稱退火)，若是在冬季約莫次日就大功告成，如果是夏天就必須要有更多的耐心等候。

　　不論是清乾隆造辦處的料胎畫琺瑯鼻煙壺或往後的古月軒鼻煙壺都因為製作過程繁複，產量都不高，這其中除了琺瑯顏料的演變外，最具革命性的突破要算是1977年起以電爐取代了炭爐!在科技助力下，王習三曾經創下生產古月軒的最高記錄，一個月三只，這也再度印證製作古月軒的高難度，只是清代的涅白玻璃胚子燒不出來了，琺瑯顏料用盡後不知如何重新調配，因此，古月軒鼻煙壺雖然是仿品卻也成為絕響了。

註一：蔣復璁著，國立故宮博物院的歷史使命，《故宮文物》頁10，蔣復璁等著，王雲五主編 人人文庫，臺灣商務印書館印行 民國七十七年一月五版。

註二：譚志成著，《清瓷薈錦香港藝術館藏清代陶瓷》序言，頁12，(...1906年寂園寫的陶雅，和二十世紀初期的飲流齋說瓷，可算是二十世早期有關清朝陶瓷發展最重要的著述，......)由此可見古月軒之詞必然在流傳多年之後，才形成各自言之鑿鑿的理論，使專研清瓷的許之衡都無法分辨。

註三：在鼻煙壺領域中，古月軒是專指料胎畫琺瑯作品，可是在光緒年間還出現過瓷胎畫青花的古月軒款鼻煙壺，見SOTHEBY'S, LONDON 6TH DEC. 1995, PRIVATE ENGLISH COLLECTION OF FINE CHINESE THUMB RINGS, JADE CARVINGS AND SNUFF BOTTLES, LOT718 是青花鍾馗打鬼圖鼻煙壺，其口沿就落有古月軒製青花四字款。(如圖A045)

註四：趙汝珍撰，《古玩指南正編》，第三章，瓷器，頁60，天工書局，民國79年12月10日出

A068

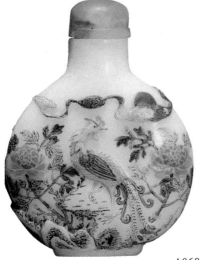

A068-1

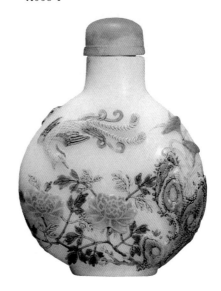

A068-2

古月軒族群中之一型

A069

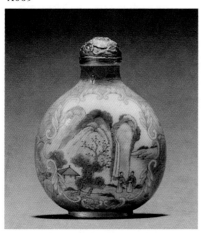

A069-1

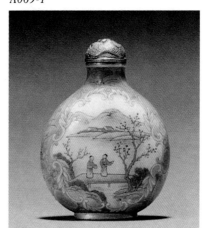

這一題材的葉家作品是較少見的
台北故宮博物院曾經獲吉星福將軍捐贈一只相同的鼻煙壺
故宮將其列為清朝製品
實際上應該為民國30年代葉家的作品

A070

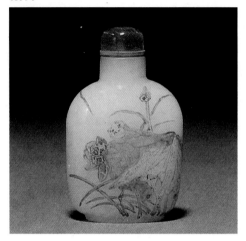

A070-1

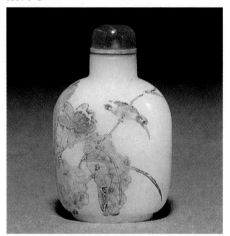

玻璃胎琺瑯彩荷塘花鳥鼻煙壺
此壺的荷塘花鳥圖飾，畫工和意境均屬上乘
但縱然有乾隆款，也並非18世紀造辦處作品，而是清末民初的產品
但畫師顯然不同其他古月軒作品的作者

A071

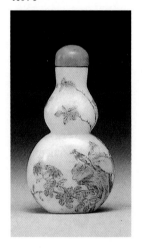

A072

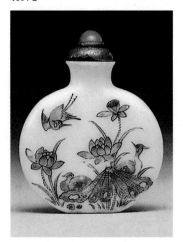

葫蘆形古月軒鼻煙壺

涅白料胎古月軒鼻煙壺
一面爲荷花水鳥圖案，另一面則題有詩句

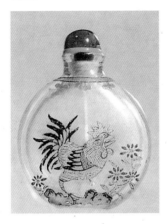

A073

透明料胎公雞圖
古月軒鼻煙壺

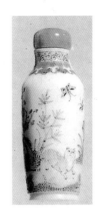

A074

涅白胎立瓶式
古月軒款鼻煙壺

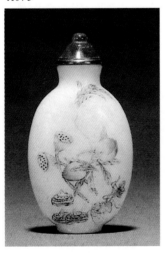

A075

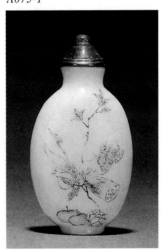

A075-1

以蓮藕、壽桃等有吉祥象徵意味的瓜果圖案為主
是古月軒作品中較少見的

版。

註五：耿寶昌著，《明清瓷器鑒定 清代部份》，第
三章 第二節，頁122，學苑文化事業出版
社，出版年日不詳。

註六：前引書，同頁。

註七：劉良佑著，《古瓷研究》，頁225，幼獅文化
事業公司印行，民國八十年三月三版。

註八：《童依華撰畫琺瑯》，國立故宮博物院出
版，民國七十三年六月再版。

註九：蔡和璧著《陶瓷探隱》頁200-215，藝術家
出版社 1992年11月出版

註十：童依華撰《畫琺瑯》，國立故宮博物院出版
1984年六月出版

註十一：那志良，古物儲存的大本營 見《典守故
宮國寶七十年》頁29。

註十二：夏更起，清宮鼻煙壺概述《故宮鼻煙壺選
粹》頁八，故宮博物院紫禁城出版社1995
年四月。

註十三：前引書，頁五

註十四：見《清宮中琺瑯彩瓷特展》頁48至頁281
的圖例，國立故宮博物院出版 1992年十
月出版

註十五：北京故宮部份藏品無法明確了解其收藏時
間，因此未能斷定是清宮舊藏，因此筆者
對其部份料胎畫琺瑯藏品持保留態度。

註十六：見《故宮鼻煙壺》頁94，臺北故宮博物院
八十年元月出版，北京故宮也有相同收藏
《鼻煙壺選粹》頁114 圖例103，只是在其
因英文解說中卻指出款為陰刻款，恐有錯
誤。

註十七：臺北故宮出版的收藏品目錄中料胎鼻煙壺
圖例45是落陰刻篆書款，但是James Li的
收藏品184是圖案幾乎完全相同的作品，
卻是落陰刻楷書款並上有藍色琺瑯彩。

註十八：Hugu Moss, Victor Graham, Ka Bo Tsang,
THE ART OF THE CHINESE SNUFF
BOTTLE, P.328, NO.192, Published by
Weatherhill, INC. 1993

註十九：張臨生，清宮鼻煙壺製器考轉引自 朱家
溍，清代畫琺瑯器製造考《故宮博物院院
刊》1982，3，頁72。

註二十：Robert Kleiner, CHINESE SNUFF
BOTTLES FROM THE COLLECTION OF
Mary AND George Bloch, P.19, NO.16

A076

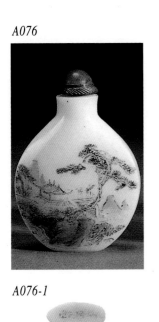

A077

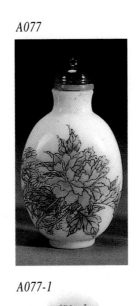

A078

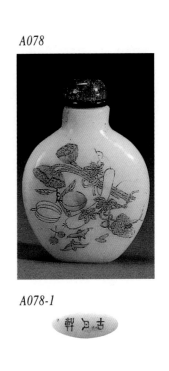

A076-1

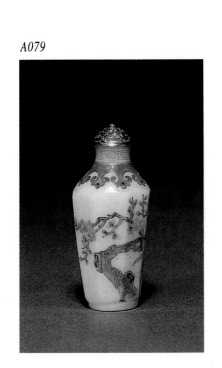

A077-1

A078-1

描紅款的涅白胎古月軒鼻煙壺

A079

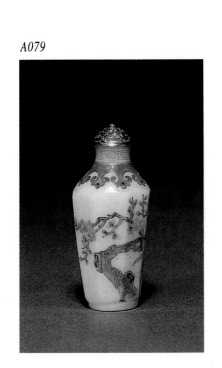

A079-1

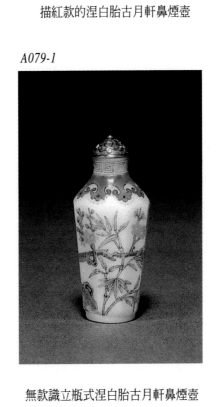

A079-2

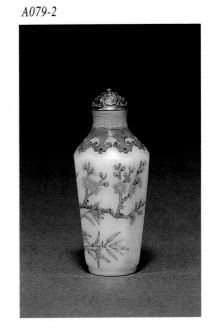

無款識立瓶式涅白胎古月軒鼻煙壺

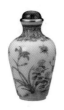

註二十一：前引書，P.20，NO.17

註二十二：Moss Graham Tsang, THE ART OF THE

CHINESE SNUFF BOTTLE, P343。

註二十三：前引書，同頁。

註二十四：夏更起，清宮鼻煙壺概述　頁八，故宮

鼻煙壺選粹，紫進禁城出版社，1995，

4。

註二十五：前引書，頁127，圖117。

註二十六：王習三於1996年10月份在北京接受訪問

時所透露

A080　　　　　　　　　*A081*

　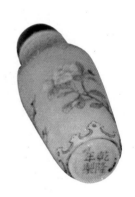

北京故宮所藏料胎畫琺瑯鼻煙壺
但由器型、畫工等特徵來看
應為民初葉家作品，而非清宮舊藏

琺瑯彩鼻煙壺

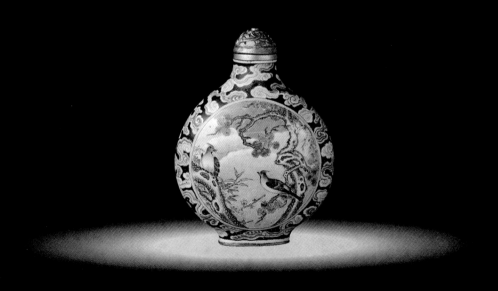

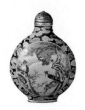

一九九六年三月二十八號佳士得在紐約進行的拍賣，有一"大清嘉慶年製"紅款繪百子圖的銅胎琺瑯彩鼻煙壺，而嘉慶琺瑯彩鼻煙壺是極少見的。臺北故宮博物院只有一支"嘉慶年製"藍款的銅胎畫琺瑯西洋人物鼻煙壺，北京故宮則收藏一支藍款"嘉慶年製"的畫琺瑯番人進貢鼻煙壺，美國西雅圖美術博物館收藏的是葫蘆型銅胎畫琺瑯花鳥紋鼻煙壺，款落"嘉慶御製"四字藍款，有趣的是，後三者落款都是楷書，只有佳士得的拍賣品是隸書款，而且還是紅款。嘉慶琺瑯彩鼻煙壺的型制和風格大致承襲乾隆時期，但自此畫琺瑯鼻煙壺的工藝就已經走上下坡路段。

畫琺瑯是在器胎上塗上琺瑯釉，再以彩色的釉料畫上圖案然後入窯燒造，15世紀的法國Limoges是畫琺瑯重鎮，當時運用在花瓶、粉盒、酒杯、珠寶盒、托盤等日用品上，這些繪有精美人物或風景圖案的產品逐漸外銷到中國，而洋人聚集的重要通商口岸廣州，自然成為中國畫琺瑯崛起處，後來康熙皇帝更下令進行研發，康熙五十七年，廣西提督總兵左世永獲得賞賜琺瑯鼻煙壺及琺瑯水盛各一個，這位提督大人在叩謝奏摺中說這些寶貝是："精工無匹華美非常，真天上人間之所未有，……，有生以來不但目未經見，即耳亦未經聞……，"捨去拍馬屁的部份，看出琺瑯彩鼻煙壺在當時還真稀罕！而左永世獲得賞賜的琺瑯彩鼻煙壺還是清宮造辦處自行研發自創品牌的產品，因為當時都是中國工匠自行"閉門造琺瑯"，最有名的兩位來自廣州的工匠叫潘淳能和楊士章。康熙五十八年，兩廣總督楊琳網羅一位懂得燒畫琺瑯的傳教士陳忠信（法文名字：Jean Baptiste Graereau）加入造辦處，學者認為自此技術移轉後，康熙宮中造辦處的琺瑯工藝才穩定下來。

A082

黑款銅胎畫琺瑯鼻煙壺之近景

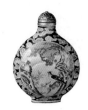

A083

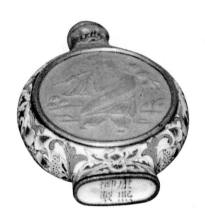

北京故宮典藏
康熙御製銅胎畫琺瑯嵌範模葫蘆鼻煙壺

目前可找到的康熙琺瑯彩鼻煙壺資料顯示，絕大部分都是落"康熙御製"楷書藍款，只有臺北故宮收藏一支落紅款的作品，它不但沒有圈足也是現今所知最迷你的康熙鼻煙壺，高度僅僅三點七公分，另外它的壺蓋是銅胎畫琺瑯(另一支也是銅胎畫琺瑯壺蓋的康熙鼻煙壺則是寓居巴西的華裔收藏家James Li的藏品，其餘康熙造辦處的畫琺瑯鼻煙壺壺蓋都是雕花銅鍍金，當然也許有可能某些壺蓋是原件遺失再後補的)，唯一發現落"康熙年製"款的鼻煙壺收藏於北京故宮，而且其中間兩面開光處嵌的是人物圖紋的範模葫蘆片，這是獨一無二的作品。至於另一支風格類似但也算絕品的鼻煙壺則在臺北故宮，那是一支壺身畫有梅花蝴蝶紋的鼻煙壺，而他兩面開光處嵌的則是梅花圖案的金漆片，有趣的是，漆片則是來自日本。

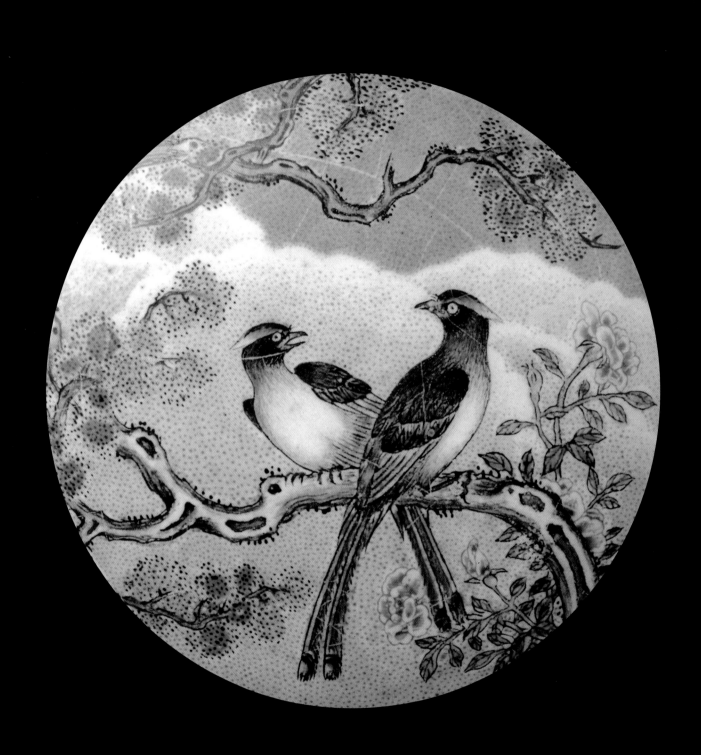

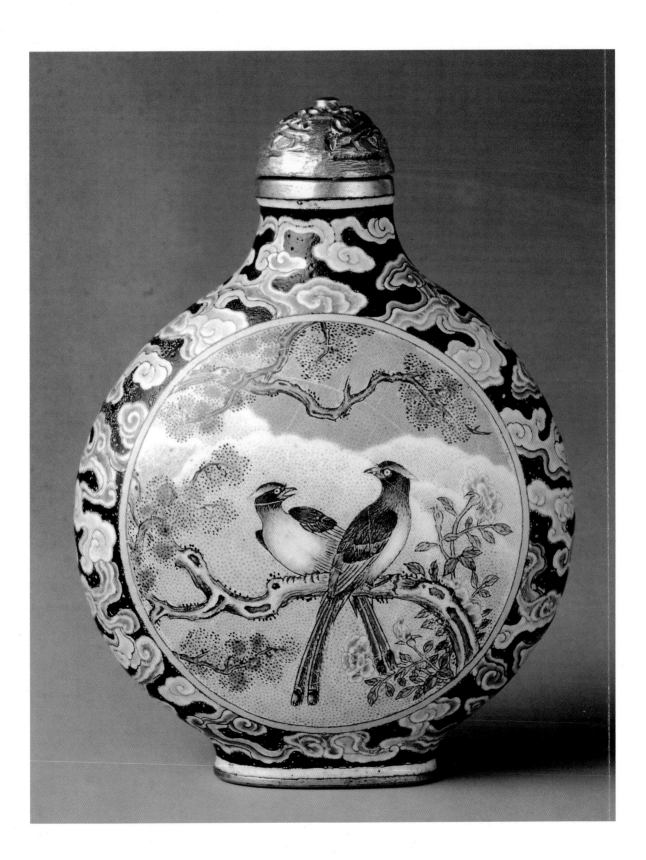

除1978年香港藝術館展出一支康熙
琺瑯彩鼻煙壺是通體畫紅地白梅外，其
餘已知的康熙作品都有開光手法，部份
作品不以勾線為開光邊緣，而以花卉紋
飾作為開光邊線，這顯然是受到西方作
品的影響。

綜觀康熙畫琺瑯鼻煙壺作品，筆觸
頗為細膩，卻不如西方琺瑯產品亮麗的
效果，也沒有乾隆時期的濃豔，但時代
風格則十分明顯。

雍正時期是中西技術合作生產畫琺
瑯鼻煙壺的最後階段，也是奠定後來清
朝工匠自行創造琺瑯器工藝的重要時
刻，雍正他本人對畫琺瑯的重視則是主
要動力，除了指派他的弟弟怡親王負責
掌理造辦處，雍正更仔細的驗收造辦處
成果，有一回雍正下條子說："........，
爾等近來稍造琺瑯器皿花樣粗俗，材料
也不好......，"充份顯示雍正對造辦處
的品質要求嚴格。

過去琺瑯料都是進口貨，為突破窠
臼於是雍正皇帝在登基六年後下令造辦

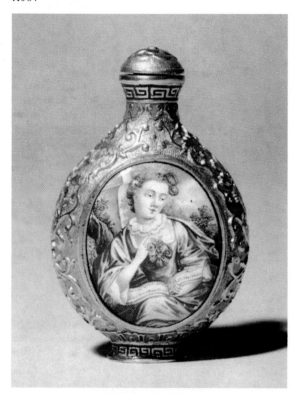

銅鎏金嵌畫琺瑯鼻煙壺
這是原屬於知名收藏家 EDMUNDF. DWYER
（1906—1986）的收藏
畫琺瑯部份為18世紀歐洲製品
但壺身究竟是18或19世紀製有爭議

A085

金胎嵌畫琺瑯
這是1984年曾在美國L.A.公開展示過的鼻煙壺
極少見
不過，該壺正確年代有待進一步考証
但畫琺瑯部份極可能來自歐洲

A086

A087

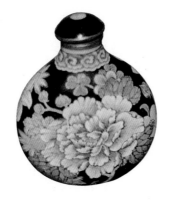

北京故宮所藏
銅胎畫琺瑯鼻煙壺

處自行試燒琺瑯料，最後也獲得成果總共燒出軟白色、香色、淡松黃色、蓮藕色、淺綠色、醬色、深葡萄色、青銅色、松黃色等九種色彩的琺瑯料，今天無法充份理解這其中部份顏色真正的模樣(例如香色、軟白色)，但由科技眼光而言這是一項突破，因為琺瑯料的燒練，牽涉到配方調製所以起的化學變化，加溫燒製時溫度高低和時間長短拿捏不慎，就會又引起不同的化學變化而導致預期的顏色效果全失，但在雍正的督導下，造辦處對琺瑯料燒製有相當掌握，可說琺瑯製作技術生根在此時大底完成。

提起顏色，黑色在雍正期的琺瑯彩鼻煙壺中有相當獨特地位，幾件重要作品，都是以黑色琺瑯作為底，再以其它琺瑯彩料塗繪花鳥動物題材。而傳世有款的雍正琺瑯彩鼻煙壺數量非常少，臺北故宮收藏雍正款銅胎琺瑯彩鼻煙壺只有三支，另一玻璃胎琺瑯彩竹節式鼻煙壺，這也是目前唯一所知落雍正款的料

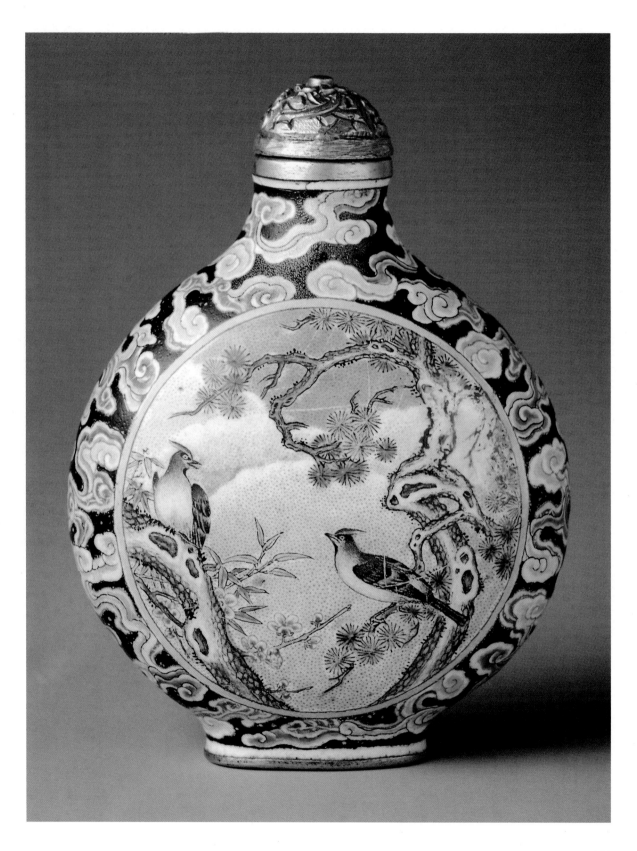

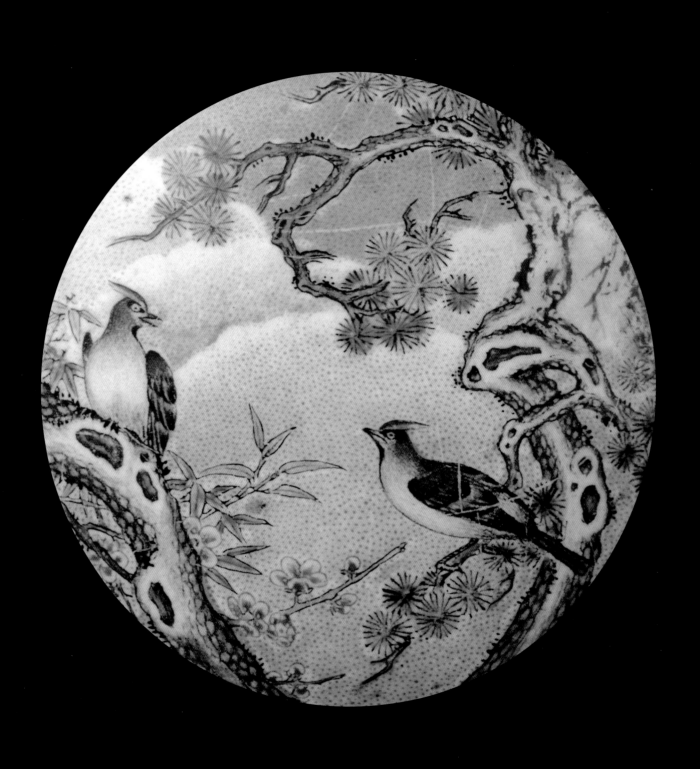

A088

北京故宮所藏銅胎畫琺瑯鼻煙壺

胎琺瑯彩鼻煙壺(臺北故宮還有一支以琺瑯彩盒盛裝的無款白料鼻煙壺,也被認為是雍正時期作品),北京故宮共有六支雍正琺瑯彩鼻煙壺,在歐洲一博物館藏有落雍正年製款的銅胎琺瑯彩鼻煙壺,收藏家James Li有一支雍正銅胎款琺瑯彩鼻煙壺,還有三支銅胎作品可能是雍正期的產品,但均無款識。在臺灣現在所知道唯一私人收藏的雍正鼻煙壺就是附圖A089的這只,五公分高,和臺北故宮的藏品有相似的風格,兩側腹部開光,開光處各有棲樹鳥禽兩隻,無論羽毛、鳥隼、松樹枝幹、

彎延伸展的牡丹等無一不以細緻的筆觸表現,器身周圍以黑色做地,並施繪五彩祥雲,底款則是藍款雍正年製楷書款。壺蓋則是後人以鎏金銅蓋重新配置,其已經失落的原裝蓋雖然無法了解其原貌為何?依照故宮藏品推論,原蓋應該是一畫著花版圖案的銅胎畫琺瑯壺蓋。

由現存的雍正年鼻煙壺來看,當年的造辦處工匠在皇帝督導下的確花了許多心血,雖然燒造技術及畫琺瑯的技巧有相同脈絡可尋,但是鼻煙壺器身上的圖案設計沒有一只是重複的,可謂"只只創新"。

A089

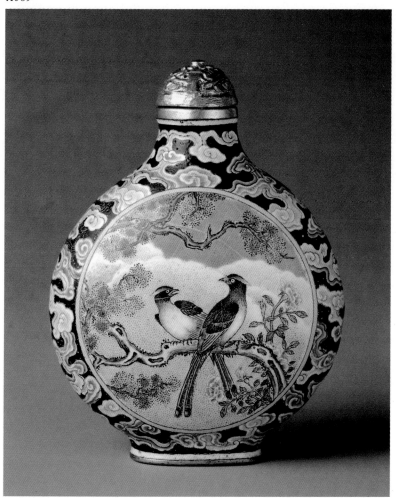

高度：5公分

壺蓋：鎏金銅(非原裝蓋)

煙匙：象牙

掏膛：佳

年代：清　雍正

款識：雍正年製

A089-1

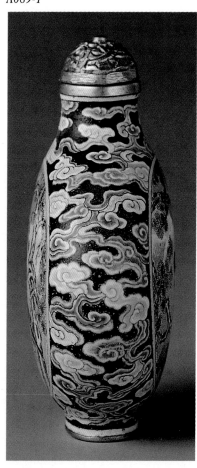

A089-2

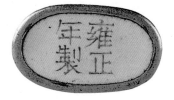

特別的是，雍正的琺瑯彩鼻煙壺落款處不再只是規矩的方框內落楷書款，部份底款以花果靈芝圖案為底，可說相當特別。雖然琺瑯彩鼻煙壺燒造相當不易，耗工又花錢，但從記載來看，雍正皇帝幾次賞賜大臣鼻煙壺時，一出手就是琺瑯彩鼻煙壺，和乾隆極嘉慶君比較起來，雍正算是個慷慨的皇帝呢！

畫琺瑯工藝雖然源自於西方，不過，現存的資料顯示，不論是何種畫琺瑯器物，西洋人物圖案都是從乾隆一朝才開始的，康熙及雍正的畫琺瑯技巧和原料來源，都還是處於依賴西方傳教士協助的開發階段，而且康雍琺瑯彩鼻煙壺傳世數量不多，但這兩朝作品所呈現的畫風筆觸和構圖都是典型中國傳統風格。到了乾隆時期的畫琺瑯技巧完全成熟，畫琺瑯鼻煙壺的生產數量也大為增加，但有趣的是，不僅西洋人物和風景出現在此時期的鼻煙壺上，甚至連中國仕女圖案或部份的景物構圖，都出現強烈西方風格。

當時負責畫琺瑯的工匠並不曾留洋，何以能畫出西洋人物和景致呢？如果把乾隆年製的琺瑯彩鼻煙壺和同時期的西方琺瑯作品例如鐘錶、掛飾等相對照，不難看出有些鼻煙壺的圖案是"拷貝版"。另外，何者是乾隆早、中、晚期的琺瑯彩鼻煙壺作品？仔細推敲現有實物，除非宮中檔案有明白記錄，否則也很難具體推論出各期作品有截然不同的區隔。

由於乾隆的鼻煙壺數量多，因此還有一個延續性的風格疑問值得注意，那就是北京和廣州風格的區別。

清朝宮廷除北京造辦處製作畫琺瑯作品外，另一生產重鎮在廣州，一般說來，北京製造較小件的畫琺瑯物品，例如鼻煙壺、瓶缽、杯盤等，而廣州則製作大體積的擺設.但清宮檔案明白記錄，廣州曾進貢不少鼻煙壺，而北京的主要畫琺瑯工匠都來自廣州甚至部份原料也是來自廣州，因此，哪些有御制款的鼻煙壺是"北京貨"或"廣東貨"？還真令人傷神！理論上，最好的畫琺瑯工匠都去了京師，因此，北京造辦處的作品品質較細膩，但這似乎是

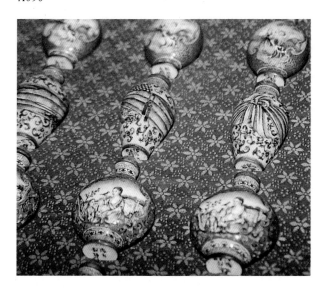

落“乾隆年製”四字黑款之銅胎畫琺瑯鼻煙壺
這是北京故宮的舊藏之一

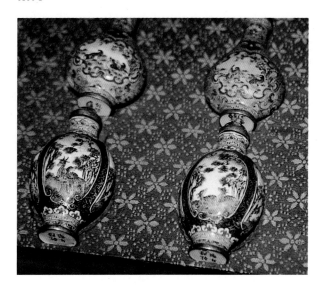

北京故宮所藏銅胎畫琺瑯鼻煙壺
款爲乾隆年製黑款

靠不住的推論，以現藏於北京故宮的一支
雍正時期畫琺瑯鼻煙壺來說，通體紅地白
梅的圖案(臺北故宮也有相同的收藏品)，不
論筆觸、構圖都早就被各界認爲是頂尖傑
作，也被認爲是出於北京造辦處，但經北
京故宮楊伯達先生的研究，鑑別那是來自
廣州的作品(不過，楊先生並沒有細說敘述
鑑別的細節)！這說明廣東的作品很可能與
北京的不分軒輊，1987年二月香港中文大
學展出清宮舊藏十八世紀廣東貢品時，其
中有五支鼻煙壺應該可作爲很好的參考範

例，這五支鼻煙壺原本是裝在一個長方形
的木匣中，分爲五種類型，每種各十件，
總計五十支鼻煙壺，是廣東官員進貢禮品
中的一項，與其他的故宮鼻煙壺收藏對
照，這些銅胎畫琺瑯鼻煙壺貢品的尺寸比
較大，高度都是七點一公分，臺北故宮的
乾隆銅胎畫琺瑯鼻煙壺藏品都沒有高過六
公分者，另外，五十支廣東貢品鼻煙壺其
底款都是“黑色”的乾隆年製款，有趣的
是臺北故宮藏品中黑款的作品雖然尺寸也
不大，但其圖案尤其是人物臉部的畫法及

畫工很明顯的跟其他藍款的作品截然不同，收藏家George Bloch也有兩支黑款作品，特別的是都有金彩花邊裝飾(這往往也是其他大件廣東畫琺瑯製品的特色)，除此之外，這兩支鼻煙壺的西洋人物圖案畫法和其他故宮藍款作品也有差距，但國外專家認為Bloch的藏品是北京造辦處生產，但由上述所提風格的差異，筆者比較傾向這兩只鼻煙壺是廣東所生產。

畫琺瑯鼻煙壺雖然在乾隆時期達到創作數量高峰，不過，畫琺瑯是一項專門技術，能夠畫的工匠極為有限，因此，有些鼻煙壺很容易看出是出自同一工匠的手筆。

美國舊金山的亞洲藝術館，其中一部份重要典藏品是來自於著名收藏家Avery Brundage，而約莫三十年前，Brundage在一次骨董展售會中向知名的骨董商Sydeny Moss買了一支精采絕倫的乾隆年製畫琺瑯鼻煙壺，當時他花了六十英鎊，這是他所買過最便宜的骨董，之後Brundage就再也沒買過第二支鼻煙壺，因為他就如傳統收藏家並不看重鼻煙壺，多年後這支鼻煙壺輾轉成為鼻煙壺收藏家James Li的重要藏品，1978年及1987年這支鼻煙壺還曾漂洋過海分別到香港及倫敦展出過，也曾被十四種不同出版刊物所引介，不知道早知如此，Brundage會不會改變收藏方向？

玉煙壺

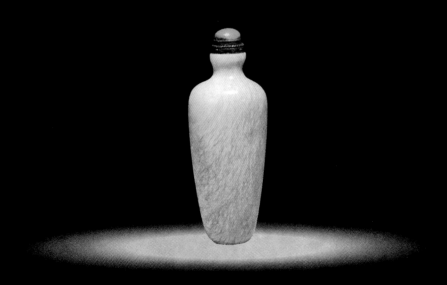

近日有人好意邀請參觀一批號稱費心輾轉才獲得的骨董，並說這批文物當年屬於乾隆寵臣和珅的收藏，我雖表示感謝但無意前去觀賞，我想有經驗的行家聽到這種來頭很大的寶藏都會卻步，當然也會遺憾還有人喜歡聽傳說來買骨董.談到和珅這位當年被嘉慶君抄家的佞臣，倒真是鼻煙壺收藏界常提到的故事人物，因為他當年囂張跋扈時，利用權勢蒐羅不少珍寶，其中就有不少是鼻煙壺，稗官野史記載他被抄家時，所起出的白玉鼻煙壺就多達八百多只！

鼻煙壺的種類五花八門，而其中玉是重要的一項，特別是東方收藏家尤其重視，和珅"污來"那麼多白玉鼻煙壺也可看出清朝官吏們對玉質鼻煙壺的重視。

追溯可考的中國歷史，目前已知起碼由商朝開始就已經採用來自新疆昆崙山的玉礦，依據地質學家的實際調查，昆崙山區西起帕米爾高原的塔什庫爾干，東至羅布泊的且末，玉礦帶綿延一千一百公里之長(想想幾千年前的長途跋涉、開礦、運輸

就可謂一大工程)，但現在所發現的採礦點大都是小型規模，由於開採困難，因此玉自古就是貴重礦石。必須交代的是，古人對玉有所謂"石之美者"的認知和稱譽，但在科學的角度，這裡所談的玉質鼻煙壺都是軟玉(nephrite)，在礦物學上屬於角閃石，至於軟玉的顏色其實是相當多彩多姿的，東漢的王逸在《正部論》寫道：或問玉符，赤如雞冠，黃如蒸栗，白如豬脂，黑如純漆.....，這其中提到赤如雞冠的紅玉就應當不是現在所說的玉，而是另一種石英類礦石，至於其他顏色的確出現在角閃石上。

角閃石是是透閃石和陽起石的變種，透閃石為鈣和鎂的矽酸鹽礦物，顏色成白色或淺灰色，而陽起石則含有鈣、鎂外還有鐵的成份，顏色呈青色。所謂青白玉或是青玉，其青色部份的深淺是因為含鐵量的多寡而改變，含鐵越高，顏色就越青，如果三價鐵的化學成份增加的話，顏色就偏黃，褐玉則是因為褐鐵侵入形成，所謂的墨玉，是因為石墨侵入閃石而造成。

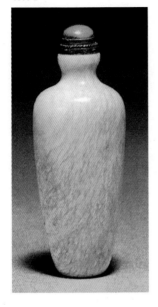

A092

俗稱雞骨白的玉質鼻煙壺

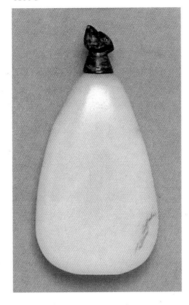

A093

仔玉鼻煙壺

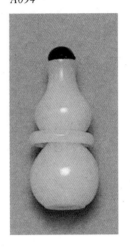

A094

白玉葫蘆形鼻煙壺

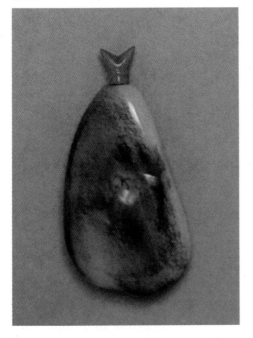

A095

仔玉留皮鼻煙壺

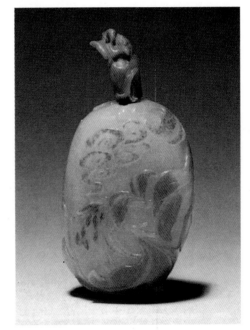

A096

仔玉鼻煙壺

玉質的顏色的確會影響一只鼻煙壺給人的觀感，玉本身的質地就會決定玉的顏色是否純正，老一輩鼻煙壺玩家是極重視玉鼻煙壺的質地，因此，素面的鼻煙壺是清朝上乘鼻煙壺主流，這並不意味素面鼻煙壺的數量最多，但卻是皇家貴族收藏以及高級工匠製作玉鼻煙壺的重點，因為只有素面的鼻煙壺才充份展現能玉的潤澤及無暇的質地，而質地純美自然的玉材卻不容易尋找。臺北國立故宮博物院所出版的的鼻煙壺目錄中，記載了兩百只玉質鼻煙壺，其中大部分都是光素的，在看看世界各地出現帶有行有恆堂等著名堂號的鼻煙壺，其中可信的部份其質地純淨，器身除偶有刻字外，甚少再加工。有趣的是，即使堂號款識可疑的鼻煙壺者，其作法也是取素雅造型，這說明素雅樸實的玉質鼻煙壺受重視的地位，現在的市場風潮則有些不同，很多人都看重裝飾雕工較繁雜的玉質鼻煙壺，尤其是臺灣這種市場品味非常明顯。

就白玉來說，越白當然越珍貴，但坊間常有業者對質地較白的鼻煙壺動不動就定為乾隆時代，實在缺乏說服力，如果仔細觀察在故宮展示的乾隆時期玉器，就會發現其白度並沒有外界所認為的程度，這實在是因為白如凝脂的白玉不多見，目前在故宮玉器展覽室陳列品中有一件白度和工藝水平都是第一流的白玉臂擱，則是明代作品，因此，乾隆皇帝雖然很看重玉器收藏，講求玉器的質料和製作工藝，但白玉鼻煙壺的白度不應該作為斷代的根據。

我有個小祕密，有些時候在主播台播報新聞，我會拿個鼻煙壺把玩，偶爾我在編稿時會掏些鼻煙吸吸，絕大部分的同仁看了會好奇的問些問題，有人曾閱讀我以前的文章，於是問我真的有人拿鼻煙當藥用？"當然不假！"我並推薦他去唸唸紅樓夢就知道了，我也指著手中的白玉煙壺說：玉更可怕，因為有人簡直將玉當成了仙丹，明朝的名醫李時珍在本草綱目記載，玉可以除胃中熱、喘息煩滿、止渴、屑如麻豆服之久服輕身長年，潤心肺、助聲喉，滋毛髮，滋養五臟，止煩躁，宜共

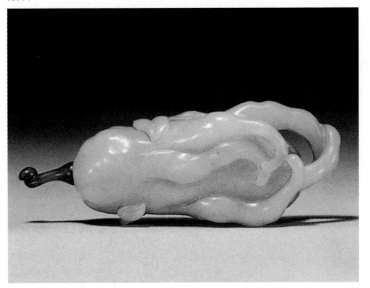

A097

佛手形黃玉鼻煙壺

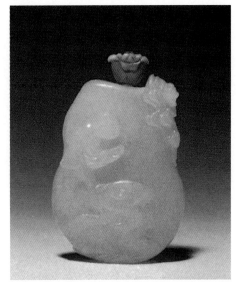

A098

由墜飾所改件的蘇州白玉鼻煙壺

金、銀、麥門冬等同煎服，有益。

　　我不懂中藥，只是若非當年歷史課本特別交代李時珍是曠世偉大名醫，看了上面他指稱玉的藥效，我會以為李時珍是在第四台或廣播電台賣藥的！

　　玉在中國文化史地位的重要性，以及它淵遠流長的歷史已經無須贅述，可是玉卻並非最早用來製作鼻煙壺的材質，依照現有清檔資料顯示，玉煙壺的出現要晚於料(玻璃)煙壺，其中重要的因素是玉的來源難得，事實上，即使乾隆皇帝是最愛玉的

君主，可是在乾隆二十五年以前，因為準噶爾部的叛亂，使得康熙、雍正和乾隆初期很難取得來自新疆和闐的玉料，之後的六十年間"玉路"通暢，清朝皇室所獲得的玉原料多達二十五萬斤，這些豐富的庫存成為清朝造辦處及民間玉肆發展玉器工藝的重要動力，此時玉煙壺的製作也才發達起來。或許因為早期玉料難求，因此部份收藏家認為清早期的玉煙壺並不講究質料而，所以部份早期鼻煙壺原料是雜色玉，這種說法或許有其推論，但很難成為

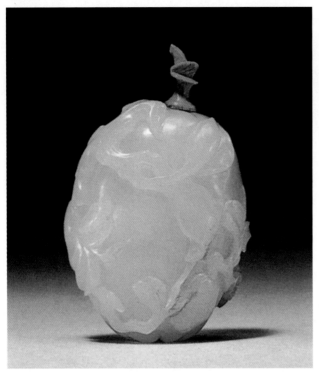

A099

青玉瓜綿綿鼻煙壺

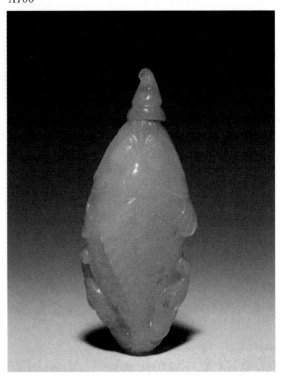

A100

魚形白玉鼻煙壺

絕對性論調。到現為止還沒有見著可信的雍正款識的玉鼻煙壺，但依照雍正對瓷器、畫琺瑯鼻煙壺的慎重態度，很難想像他會不對玉質鼻煙壺有嚴格要求，雖然當時玉鼻煙壺數量不多，問題是雍正朝的玉鼻煙壺究竟在哪裡？

由清朝各地方官吏為拍皇帝老闆馬屁而進貢的清單顯示，在乾隆中晚期開始，玉鼻煙壺成為進貢的要項之一。而臺北及

北京故宮所藏的鼻煙壺中，顯然仔玉是進貢熱門項目，臺北故宮共有二十四個仔玉鼻煙壺，除錦盒盛裝十個一組的仔玉鼻煙壺藏品外，更有的仔玉煙壺是收藏在雕漆款彩佛手型製的盒，富貴華麗的外盒，可以想見皇帝對仔玉的欣賞。

仔玉在玉料的等級，早在典籍中就有記錄，《玉記》中說"玉多產於西方，惟西北之和田、葉爾羌所出為最，..........，產

A101

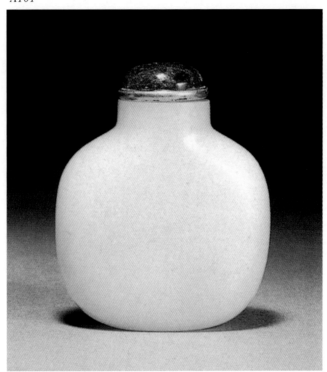

黃玉鼻煙壺

A102

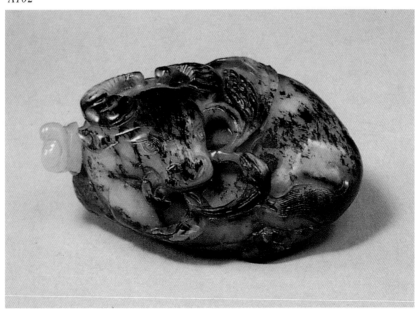

雜色玉牛形鼻煙壺

123

A103

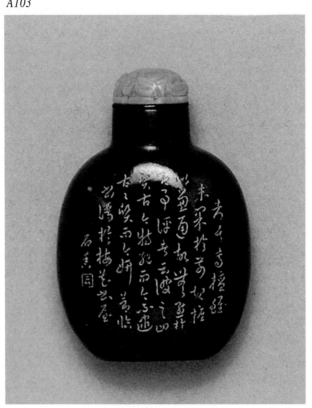

墨玉刻詩鼻煙壺

水底者曰子兒玉，為上，產山上者名蓋寶玉，次之。"很多人認為，仔玉鼻煙壺數量很多不足為奇，但子玉原石本是在溪流中滾動，因此撞擊形成的天然裂紋往往難免，仔玉的製作講求隨形就勢，技巧高超的工匠，除順玉石形態琢磨外，也會順著石裂或石紋彫刻圖案，算是遮醜美容，而只有極少數的仔玉鼻煙壺同時具備優美堅實的質地、無損的外形、絕佳的手感、精細的掏膛、凝脂般的白度等條件。必須一提的是有時天然因素所形成的瑕疵，反而在鼻煙壺上呈現另一種風情。

竹檀鼻煙壺

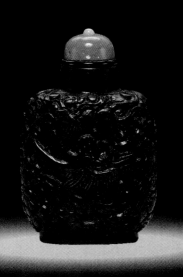

高度：4.1公分

壺蓋：料

頂飾：珍珠

墊片：黑色塑膠片

煙匙：象牙

掏膛：佳

年代：清

來源：馮國璋家族

　　　漢唐

出版紀錄：

1996年工商時報

展覽紀錄：

1997年國立歷史博物館

A104

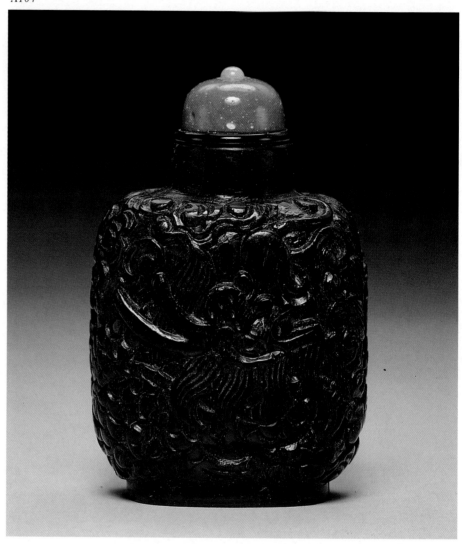

A104-1

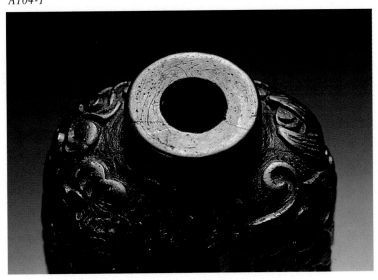

　　附圖A104的鼻煙壺高度四點一公分(不含壺蓋)，寬度三公分，厚度近兩公分，口部圓周直徑一點四公分，至於口徑只有零點四公分，是只嬌小的鼻煙壺。壺蓋是仿珊瑚的老玻璃，頂端裝飾的是珍珠，墊片為淡棕色透明的塑膠片，配有未染色的精緻老象牙煙匙，至於壺身的材質則是少見的紫檀。

　　紫檀被認為是世界上最珍貴的木料，而且是由古至今的一致看法，晉朝的崔豹在《古今註》中的草木篇就已經紀錄紫檀的重要，民國三十一年九月二十三日趙汝珍所編著的《古玩指南》曾寫道："五年

前(約民國二十六年)，物價正常之時，每斤粗料(指紫檀)即需三元上下，今則原料久竭，任何高價亦無處可得矣。"從明朝開始，每年王室都派人到南洋採辦紫檀作為皇室的用料，老一輩的收藏家認為，舉世最好的紫檀材料可說已經被皇家蒐羅在北京，清朝所用的紫檀材料是明代皇家所備用的，一直到袁世凱的洪憲時代用完了最後一批明朝庫存的紫檀原材，中國大陸的中國古典家具研究會秘書長田家青先生在民國八十五年九月九日，於臺北演講時曾經證實，他向北京故宮求證發現故宮的確已經沒有一根庫存紫檀。

田長青先生在臺北演講明式家具的結構與藝術時也提到，大陸著名學者朱家溍因為家世背景得以在小時就進出袁世凱和李鴻章的家中，朱家溍表示李袁兩位清朝大員，縱然顯赫一時，但家中也不過只有一兩件紫檀家具，而且清朝皇家對紫檀的庫存量記載十分清楚，乾隆皇帝甚至連哪些紫檀料存放在紫禁城或擱在圓明園都如數家珍般的清楚，雍正皇帝明令要求如果需要用到紫檀料時必須上諭奏報，獲得天子御筆批准才可以，這些事實都顯示紫檀是被皇室壟斷。

歐美人士也十分看重紫檀，但他們認為紫檀沒有可製成大型家具的大塊材料，一直到清代末年西方人士才發現中國皇室貴族竟然有大型的紫檀家具！其實在中國一般人也認為大木紫檀是十分難得，因此，紫檀常常用作小巧的文玩器物，或小型的案几。在清末民初，曾有許多西方人士專程到中國收集紫檀家具，有畫案木桌因體積太大不便搬運，有人就乾脆將紋理最美麗的桌面部份單獨取下運走。

1959年中國大陸上海科學技術出版社出版陳嶸的著作《中國樹木分類學》指出，紫檀(Pterocarpus)是豆科(Leguminosae)中的一屬，大約有十五種，多半產於熱帶，其中在中國生長的有兩種，一種是紫檀(Pterocarpus santalinus)，一種是薔薇木(Pterocarpus indicus)，而(Pterocarpus santalinus)是可以長成大樹，一般人卻認為紫檀很難有大木，這兩者似乎存有矛盾，反倒是薔薇木的成樹長不了太大，而Edward H.Schafer 在美國東方學會季刊發表他針對紫檀的研究指出，中國過去由中南半島所進口的紫檀應該是薔薇木！因此，著名的玩家王世襄先生就在"明式家具珍賞"中表示，中國的所謂的紫檀，可能不只一種樹，起碼有一部份是薔薇木。

有趣的是，田家青先生說當年乾隆皇帝所重視的紫檀和現在新紫檀料在紋理外觀上有所差別，可是在植物學上卻分不出樹種有何差異。

談到大小，在北京故宮養心殿有兩個大紫檀櫃高三米多可謂罕有大材，但是當

第一櫃子完成後，所剩材料不夠所需，只好等候第二批大料，結果這一等就是六十年。

紫檀是硬木中質地最堅硬者，色澤深沈，或深紫或黝黑，因為珍貴，因此是珍貴硬木家具中數量最少的，在文玩彫刻品中亦然，而在鼻煙壺系列中，紫檀鼻煙壺也是稀少品種，紫檀用來成為製作家具的原料本就不易，何況截取一小段原材來製作鼻煙壺，豈不浪費更多紫檀原木！專研古典家具的田長青指出，過去的工匠有節省用料的基本認知，因此在使用珍貴硬木原料諸如黃花梨及紫檀時，絕對做到物盡其用的設計與施工，他曾說，當施工完畢後，除了木屑外還有殘料的話，就是拿來做牙籤用。這個傳神的比喻說明工匠為珍惜用料的苦心和施工之精準。附圖A104的紫檀鼻煙壺是以兩塊原木拼起來的，但工

A104-2

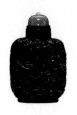

匠的結合技術高明，經過百年風化及使用
後，只在底部及口部稍微露出結合痕跡，
雖然是兩片相接，但其口部仍然是由外向
內漸層凹陷，足見製作者的用心，器身浮
刻一尾穿雲龍，雖然器身面積不大，但仰
天的龍頭、運動捲曲的龍身、擺動的龍尾
以及周遭的祥雲，無不有週到的佈局和仔
細彫刻，該煙壺膛內仍可見殘餘的老鼻
煙，想想靠在紫檀南官帽椅上，悠閒的由
紫檀鼻煙壺中挑出鼻煙深深嗅它幾回，實
在有夠好命！有夠奢侈！

壺裏乾坤

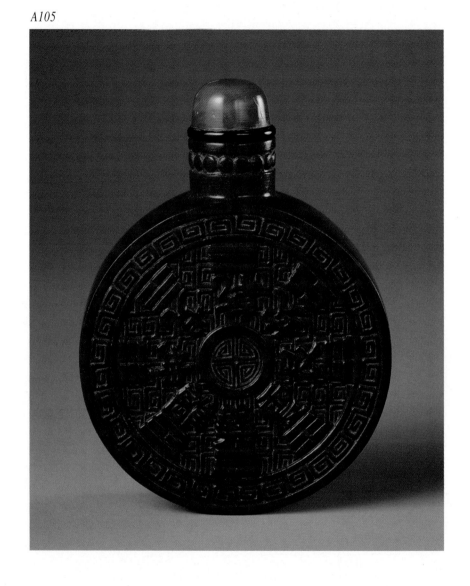

A105

瑪瑙刻八卦及干支圖案
鼻煙壺

高度：5.8公分
壺蓋：珊瑚
墊片：黑色塑膠片
煙匙：象牙
掏膛：不佳
來源：Mrs. Hoffman
　　　Johny Tsang
展覽紀錄：
1997年國立歷史博物館

　　附圖A105的鼻煙壺高度5.8公分，腹部直徑 4.9 公分，壺身厚度 1.5公分，材質則是JASPER(不透明的瑪瑙)器身兩面開光，一面刻的是八卦圖案和文字：乾 坎 艮 震 巽 離 坤 兌，另一面則是十二生肖圖(鼠牛虎兔龍蛇馬羊猴雞狗豬)，以及生肖所代表的生辰文字：子 丑 寅 卯 辰 巳 午未 申 酉 戌 亥，除了主體圖案不同外，相同的是兩側由外到內都刻有一圈雷紋，而且不論八卦或生辰圖案的浮刻都以規矩的雷紋為地，器身中央刻著一個圓週，圈內又有層次分明的雷紋富有立體感。其頸部

A105-1

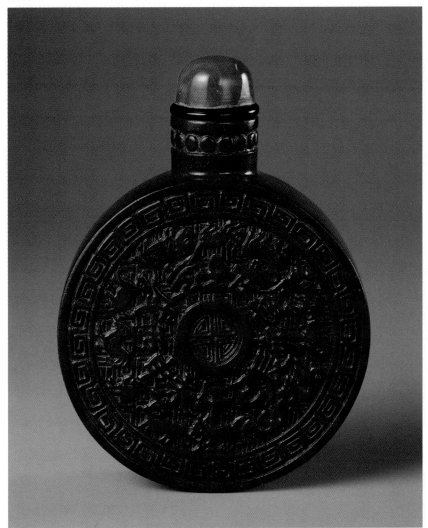

A105-2

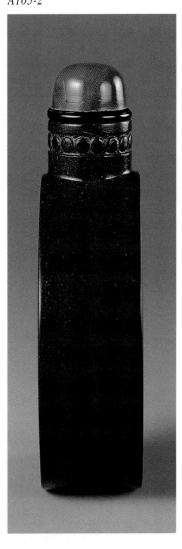

則有一圈以減地方式所刻成類似乳釘的紋
飾。這支鼻煙壺原屬於美國的收藏家
Mrs.Linda Hoffman，1993年交由紐約當地
的拍賣而出現於市面。這支鼻煙壺也是同
型鼻煙壺中全球記錄可查的第四支。

　　第一支為外界開始注意的同類型鼻煙

壺是記載於早已停刊的中國鼻煙壺雜誌第
五期，收藏者是Rusell Mullin，那是一支犀
牛角材質的鼻煙壺，造型類似於葫蘆，上
段刻有"挂"字，下段刻有符文 仙翁 等道
教色彩濃厚的圖案，但其器身週邊的雷紋
和及以雷紋為地的刻法佈局和附圖完全相

同。1986年蘇富比在倫敦的拍賣lot.266則是和Mullin的收藏品幾乎一致，後來被骨董商Hugh Moss得標買走，現在則是收藏家James Li的收藏品。

特別值得注意的是James Li還有一支收藏品，其造型圖案做工幾乎完全和附圖的鼻煙壺一模一樣，差別在於頸部和器身圓周外圍的裝飾紋飾，這支收藏品也是由Hugh Moss在上述拍賣會中購得。

James Li的那一對收藏品材質都是染色

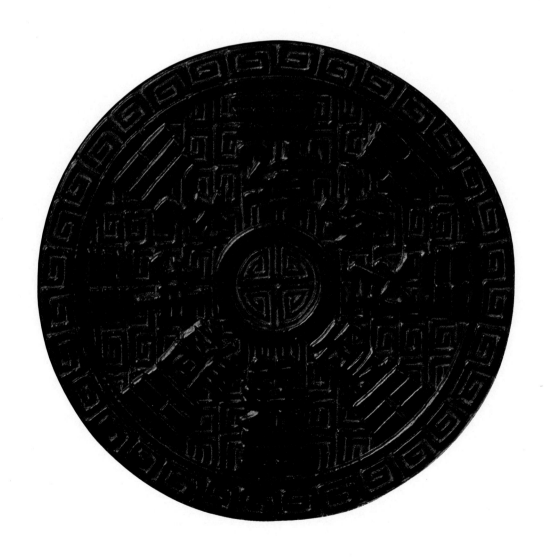

過的黃楊木，有趣的是兩支鼻壺的底部都開了口，也安裝栓塞，同時又巧妙的利用顏色遮掩開口痕跡。這四支少見的鼻煙壺可以確定是出自同一作坊甚至同一工匠之手，雖然附圖的鼻煙壺所用的材質是硬度達七度的瑪瑙，和黃楊木有很大差距，但無論是哪種材質，這四支鼻煙壺的刻工都十分細膩，所有的下刀手法相同，佈局安排都極為慎密。但儘管彫刻功力上乘，可是其掏膛技巧並不高明，四支煙壺的膛都

無例外的不理想，因此，有人認為James Li
的兩支煙壺底部都有隱藏式栓塞，其目的
就是為容易進行掏膛，但費思量的是，即
使鑽了栓孔膛依舊是掏不好！

顏色也是這支四鼻煙壺的共同特徵，
絕大部分黃楊木雕刻都保留其原色的黃褐
色，可是前述兩支黃楊木鼻煙壺卻染成接
近犀牛角的紅棕色，而Jasper(不透明瑪瑙)
有紅、黃、綠、棕等不同顏色，甚至也有
顏色混雜者，可是製作的工匠卻挑選了紅

棕色的原石，為何這一"族群"的鼻煙壺
色系要一致？或者純粹是巧合，是否其他
顏色的作品還沒有公諸於世？

至於年代的斷定也是爭議，目前部份
專家斷定這類鼻煙壺年代從1800年到1940
年都可能，從嘉慶到對日抗戰這期間的誤
差可足足有一百四十年，可惜的是，不論
是持哪一種斷代觀點，目前都沒有完整而
周延的理論，這當然也正是許多鼻煙壺迷
及學者專家可以繼續開拓的空間。

水晶鼻煙壺

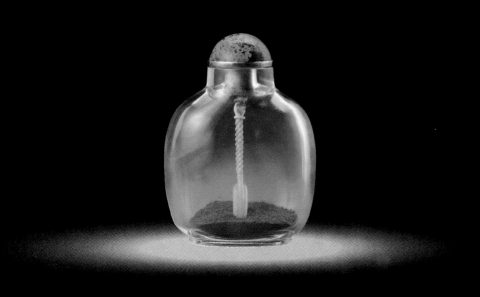

水晶是經常被拿來作為製作鼻煙壺的材質之一，可是和玉相同的狀況是真正質地精純無瑕疵的水晶數量有限。大部分的水晶鼻煙壺都會沿著天然紋裂或棉絮般雜質再行巧雕遮瑕。而掏膛、拋光是否精良也會影響水晶鼻煙壺的透明質感，質地乾淨，膛掏得越薄，鼻煙壺就會益顯晶瑩透惕。

臺灣過去幾年水晶手串和水晶球相當流行，不少人作為靈修時使用，或是作為護身保平安之途，也有人將水晶球或是水晶彫刻品作為家居裝飾，風行之際在假日玉市或一般夜市路邊攤，販賣水晶手串、項鍊及水晶球的業者比比皆是，各百貨公司或名品店也必有水晶裝飾商品，而且串串透明，個個晶瑩，但千萬別因此而誤認天然透明水晶舉手可得，因為坊間所售大部是玻璃(或稱為水晶玻璃)、有些則是人工水晶(或稱再生水晶)。過去五年，國內外拍賣場中出現的水晶鼻煙壺中質純透明度高而掏膛講究同時作工細緻者，真是寥寥可數。也因為水晶珍貴，因此清代就出現仿水晶的透明玻璃鼻煙壺，其中有一些還真是唯妙唯肖。

古人段成式曾經指稱玻瓈(即水晶)為千歲冰所成(註一)，也許您會覺得這種想法可笑之至，不過現代人也不見得高明；曾經不只兩位骨董業者"指點"我，判別水晶真假方式為：透過真水晶觀看物體，會發現倒影，也就是實物會呈現上下倒置的景象，每回我聽到這種高論總會給予白眼，其實只要是透過弧形凸透鏡效果的透明材質看東西都會有這種效果，與水晶何干，這些骨董商都應該去重修國中物理！

從科學的角度分析，對水晶和玻璃最精準的比較就是測比重和硬度。天然水晶的摩式硬度是七度，玻璃是五度，而比重分別是2.6和2.4，同時部份玻璃製品會含有氣泡。

水晶除透明無色者外，還有紫晶、茶晶、墨晶、髮晶、黃水晶等，筆者在唸小學時，由課外讀物上發現國立故宮博物院藏有珍貴的黃玉三連章，當時腦海就烙下深刻印象，後來曾多次至外雙溪故宮的玉

A106

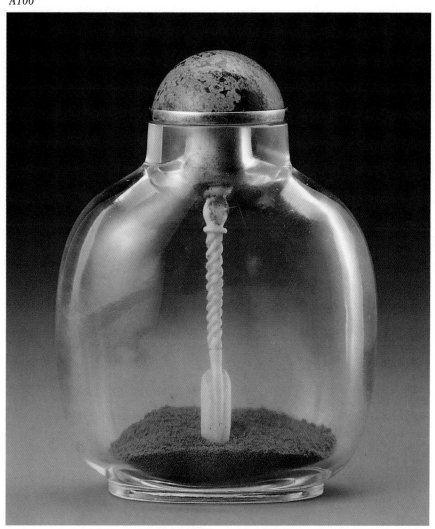

掏膛佳，內裝鼻煙的水晶鼻煙壺。

展覽室一睹瑰寶風采，有一卻回赫然發現解說牌做了"劇烈"更動：原來的黃玉材質竟然修正為黃水晶！後來才得知是一位臺大教授幾度徘徊於展示櫃後，認為該寶物的折射效果應該是黃水晶而非黃玉，並且公開為文提出這項主張，結果故宮進行了比重測試後，才驗明正身。至於如此光潔動人的黃水晶鼻煙壺目前為止還未曾發現。

註一：見中國寶玉，頁119，趙松齡 陳康德編著，淑馨出版社 1991年3月

A107

A108

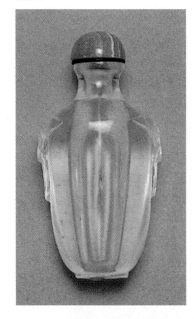

A109

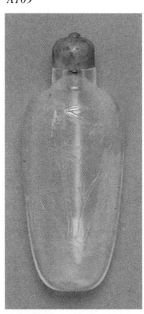

A110

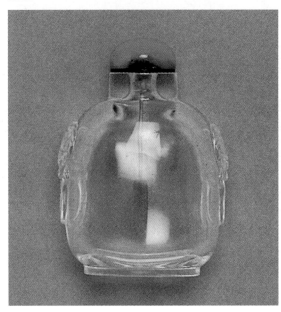

A111

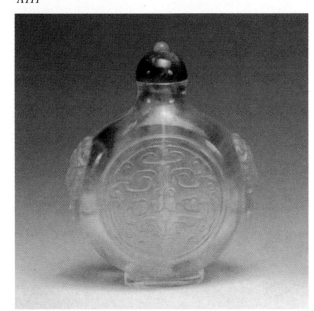

各型水晶鼻煙壺

茄型鼻煙壺

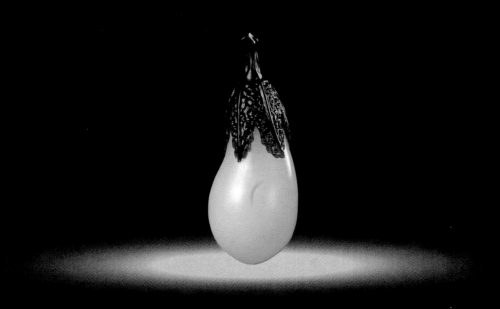

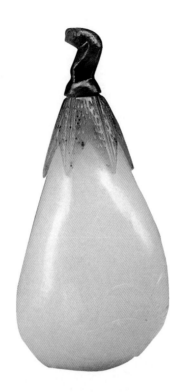

A112

在美國公開拍賣之白玉茄形鼻煙壺

　　附圖*A112*是蘇富比1996年9月份紐約拍賣的第77項鼻煙壺，成交價是四千八百八十七美金，約合新臺幣十三萬四千四百元，這只白玉碧玉柄茄子鼻煙壺最引起我注意的是，目錄中的註腳寫著：楊伯達先生查閱原清宮舊藏後指出，此類作品是原兩淮鹽政督造進貢之物。的確，依據楊伯達先生的考據清宮檔案，乾隆中晚期開始，各地方大臣如兩淮鹽政、廣東巡撫、兩廣總督、兩江總督、長蘆鹽政、江西巡撫、福建巡撫等官員紛紛採購鼻煙壺進貢北京孝敬皇帝老爺，而楊先生曾經明確點出，白玉茄子鼻煙壺是由兩淮鹽政所進貢的，楊伯達先生發表這篇文章時還附有北京故宮博物院珍藏的白玉茄形煙壺的照片。另外，在臺北故宮博物院現存有二十二只玉質茄形鼻煙壺，其中二十只是分別以兩個錦盒盛裝。不過，出現在蘇富比拍賣場的茄形鼻煙壺和目前兩大故宮的藏品有些不同。

A113
白玉茄型鼻煙壺

高度：7公分
壺蓋：碧玉
煙匙：象牙
掏膛：佳
年代：清
來源：慶宜藝術
展覽紀錄：
1997年國立歷史博物館

A114
白玉茄型鼻煙壺

高度：5.9公分
壺蓋：碧玉
煙匙：象牙
掏膛：佳
年代：清
展覽紀錄：
1997年國立歷史博物館

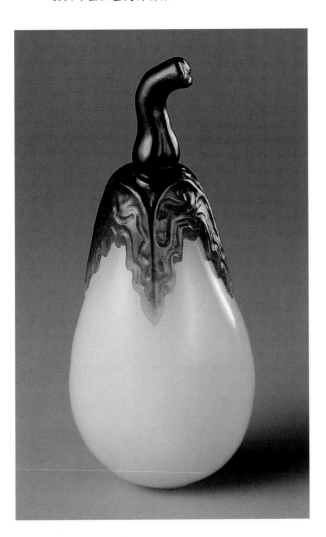

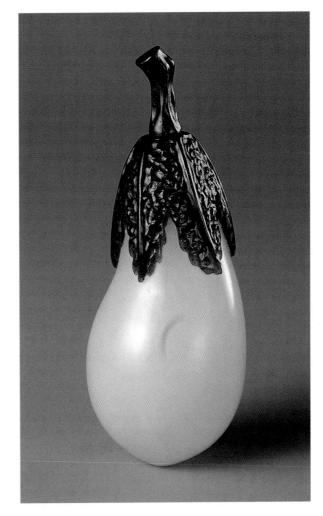

　　附圖A113及A114都是白玉質地的茄形鼻煙壺，其蒂葉及枝柄都是以碧玉製作，但是兩者高度有別，蒂葉和枝柄的雕工則有所不同，包含這兩只煙壺在內，證諸國內外目前可見的茄形鼻煙壺，都是以上選仔玉(有青玉也有白玉)為材料，做工都十分流暢，自然順勢的琢磨出茄子長而帶橢圓的果實形狀，尾部略成尖狀，但手感極佳，器身雖然看似素淨無工，可是卻正透顯工藝技巧之所在，因為工匠必須在沒有草圖描繪的情況下，仔細琢出立體的果實形狀，器身頂端逐漸縮小黏接蒂葉的部份再度需要嫻熟的高超技藝，因為過與不及的角度和圓周都無法使茄身和蒂葉兩部份密合，而因為玉材本身有大小差異，因此無法完全以機器般完全制式和量化生產，所以幾乎每一只茄子高度都有所差異，這意味著工匠必須因才施工，針對每塊仔玉去修飾加工然後以統一的風格完成作品。

　　附圖A113, A114和故宮的舊藏風格接近，而蘇富比的茄式鼻煙壺較值得注意的是，在器身右下方刻有蝴蝶，這應該是為遮掩石紋而做，故宮的舊藏則全為素面，茄形器身沒有其他紋飾。此外，蘇富比拍賣品的蒂葉部份型態較呈直線放射狀，枝柄的造型也較生硬，這兩者明顯都不如故宮藏品的做工柔順、貼切自然，因此，拍賣品可能既不是造辦處產品也不是滿清要員所呈獻的貢品，但這只拍賣品原屬於美國已故收藏家 Hasterlik 太太，在她身故後該拍賣品就已經被存放在芝加哥銀行保險庫十五年之久，而十五年前鼻煙壺的行情不若今天炙手可熱，因此，這只茄形鼻煙壺不可能是現代仿製品，應該是清朝中期到民國初年的坊間產品。

　　被奉為貢品的茄形鼻煙壺以錦盒盛裝在故宮展出時顯得富貴氣派，而多年來茄形鼻煙壺出現在市面最精彩的一次陣容是1994年11月1日佳士得在香港的拍賣，當時被列為封面的第1257拍賣品共有十件一組的茄形鼻煙壺，並且附有精緻紫檀蓋盒，(如附圖A115)其中七只鼻煙壺的柄式壺蓋以碧玉製作是完整"原裝貨"，其餘三只的壺蓋分別以白玉和翡翠製作，當時成交價是

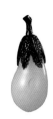

港幣七十九萬元，這一盒鼻煙壺精品當年的買主是一位臺灣的收藏家，不過，一年後又換了主人。

毫無疑問在玉石類鼻煙壺中，茄形鼻煙壺是重要的項目之一，原因除了是清朝皇帝的藏品外，它代表著製作風格的創新，同時整件作品充滿立體美感。

茄形鼻煙壺製作風格上有其一致性，不過，在細節上卻又有往往讓人忽略的差異。在玉材的選取上，除了挑選優質的仔玉外，採用的玉種則以白玉、青白玉數量為最。蒂葉部份則都是以黏膠方式和茄形

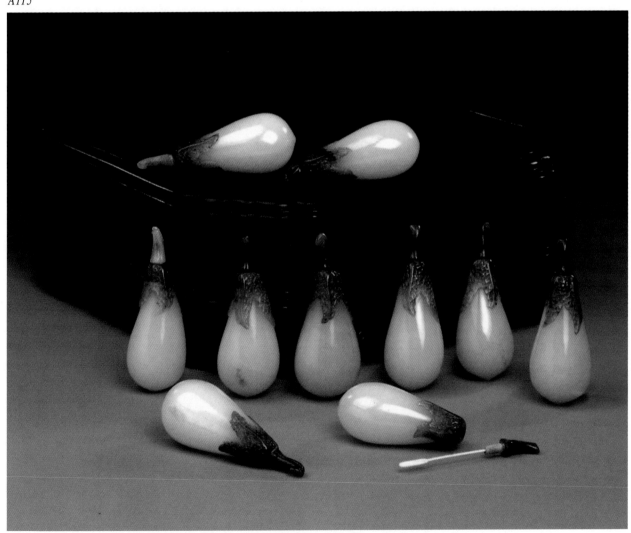

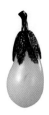

器身相連，而做蒂葉的材質有碧玉，但也有綠色玻璃(即綠料)，至於枝柄式樣的壺蓋有的是以碧玉製作，部份則以褐綠色的玻璃製造，至於以白玉所製造的蒂葉究竟是原件亦或是原件遺失後的取代品還有考證，因為故宮部份仔玉鼻煙壺的壺蓋原件就是白玉所製成精緻枝柄狀壺蓋。有些白玉的茄形鼻煙壺器身還烤過皮子，呈現獨特風貌，有些則是保留玉石原有的褐斑玉璞作為點綴，這也是乾隆時期開始風行的作法。

　　碧玉茄形鼻煙壺是相當獨特的品種，1995年在大英博物館的展覽中曾經展示一只六點零二公分(由於是仿茄形而製的鼻煙壺，因此造型就如茄子般彎曲不規則，所以在長度的度量上大都以鼻煙壺的口部到底部的直線距離為高度依據)的碧玉茄形煙壺，那是一只由蒂葉到茄形器身都是整塊碧玉彫刻成的茄形鼻煙壺，只是壺蓋及枝柄部份的碧玉原件遺失而改由紅珊瑚取代。這也是目前公開資料中唯一廣為人知通體由碧玉製作的茄形鼻煙壺。雖然在海峽兩岸故宮都沒有類似記錄，不過，這只彫刻工藝高超的鼻煙壺被大部分鼻煙壺圈內人士認為是來自造辦處的作品。

　　通體由一塊玉材彫刻成茄型鼻煙壺的還有一個特例，特別的是玉種為黑白相間的墨玉，器身由蒂葉以下為白色玉質，而蒂葉部份則是漸層轉變的灰黑色澤玉質。

　　此外，茄形鼻煙壺還有幾個特例分別出現在臺北故宮鼻煙壺圖錄中的第140、141、144、146、148，編號140的鼻煙壺除了茄子造型外，更鏤空雕著蔓爬的莖葉，還有一隻蟬駐足其上，這是玉雕鼻煙壺中的經典之作，後四者是在以茄形為主的器身上刻著枝葉、蔓籐、花蕾，立體感極強，這些都是象徵瓜瓞綿綿的好兆頭。

金守？銅守？

等候婚姻正身的東珐瑯鼻烟壺

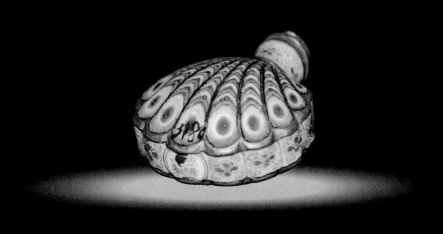

A116

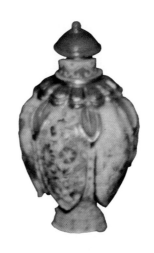

北京故宮所藏畫琺瑯金胎鼻煙壺

1992年一位英國人士委託佳士得拍賣一支琺瑯彩鼻煙壺，當時一位佳士得的顧問拿起這支鼻煙壺時下意識說了句：好重！佳士得相關人員也因此特別留意研究這支鼻煙壺，在物主同意下取了位於圈足部位的些微樣品進行化驗，結果證實這是支金胎畫琺瑯鼻煙壺，這也是國際拍賣中第一次出現金胎畫琺瑯鼻煙壺，結果這有乾隆年製四字款的鼻煙壺，當年的拍賣估價是五十五萬到六十五萬港幣，成交價則是一百零四萬五千港幣(約四百一十六萬新臺幣)。

這一創高價的金胎作品，另一特色是除了畫琺瑯也結合掐絲琺瑯工藝，如此類型作品並不多見。北京故宮博物院收藏一支極為精美的金胎畫琺瑯鼻煙壺(見附圖*A116*)，高度僅有四點五公分，頸部至肩部有突起的花瓣裝飾，壺身畫有細膩的百花圖案。1978年香港藝術館展出更迷你只有三點二公分高的金胎畫琺瑯鼻煙壺，這支屬於George Bloch的收藏品，其風格和前述北京故宮的藏品頗相近，有凸起的花瓣裝飾，也有百花圖案，這三支鼻煙壺是目前已知的造辦處金胎鼻煙壺作品，至於畫琺

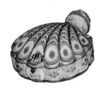

A117

北京故宮所藏畫琺瑯金胎鼻煙壺
底部琺瑯脫落處明顯露出金胎部位

瑯鼻煙壺藏品陣容首屈一指的臺北故宮博物院，到現在為止沒有證實存有金胎鼻煙壺。

但攤開臺北故宮的鼻煙壺目錄，其中彩圖第十一及第十六的鼻煙壺都是少見的掐絲畫琺瑯鼻煙壺，而製作風格都分別上述三者有相類似之處，因此令人好奇臺北故宮的藏品是否有可能也是金胎！？只是很遺憾的，臺北故宮對鼻煙壺的重視不若書畫等器物，因此，至今還未有人仔細去分析這兩支鼻煙壺，甚至連其重量是否有異於其他畫琺瑯鼻煙壺故宮尚無人士可提供肯定答案。

國外鼻煙壺專家認為，金胎鼻煙壺稀少的主因是琺瑯在金胎上的附著性不如銅胎來的理想，但筆者並未見到典籍中有如此記載，也苦於無實際畫琺瑯的工作者可請益，何況限存三支金胎鼻煙壺的畫琺瑯效果都不比銅胎作品遜色，甚至有過之而無不及，倒是北京故宮的學者引用清宮記錄指出，乾隆皇帝有時會指定樣式製作金胎的煙壺，甚至一次訂做十件，而且還成對製作，圖案則有山水、人物、花卉、走獸、西洋房子，乾隆皇帝在位期間下令製

作的金胎畫琺瑯鼻煙壺不下六七十支，但
所遺留可見者寥寥無幾。如果臺北故宮博
物院能仔細就那兩支鼻煙壺驗明正身，也
許又會改寫金胎畫琺瑯鼻煙的傳世記錄。

珊瑚鼻煙壺

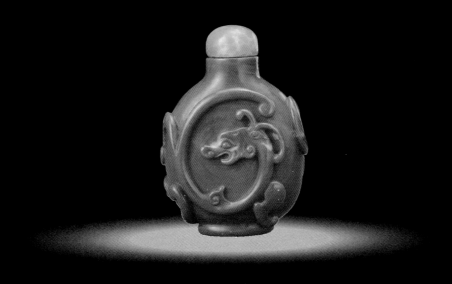

如果你會潛水或曾經在熱帶海域浮潛，一定看過海底的珊瑚群，也會同意有些珊瑚叢面積驚人，自然的生長分佈狀態如海中茂密的熱帶林，可是如果再仔細想想也會同意，在海中眼光所及的珊瑚要能有足夠體積做為工藝所需者，那可就少之又少，現今專業人員以現代化潛水設備及專業船隻撈採珊瑚都已經十分不容易，在清朝作業的困難度更是不言可喻。

珊瑚在中國典籍的記載有相當長遠的歷史，漢朝有人稱珊瑚為烽火樹，也了解珊瑚不但來自海洋，也產於高山(因為地殼自然變動，今之高峰可能為千萬年前之海底)，珊瑚一直被視為稀有珍寶，在故宮收藏古畫中可看到部份進貢圖上描繪著番人捧著整株珊瑚來中原進獻，珊瑚除被加工作為陳列性裝飾品外，珊瑚更是重要的首飾。

"清會典圖考"中就記錄：「皇帝朝珠雜飾，惟天壇用青金石，地壇用蜜珀，日壇用珊瑚，月壇用綠松石……」，這意味著珊瑚是清朝皇家明定用於大典的重要禮飾，在乾隆皇帝時所編定的"皇朝禮器圖式"中，皇帝親王文武百官所帶的帽子，帽頂都會有珠寶裝飾品，而珊瑚在珠寶的排行榜是第三名，依序分別是：珍珠、紅寶石、珊瑚、藍寶石、青金石、水晶、硨磲。

A118

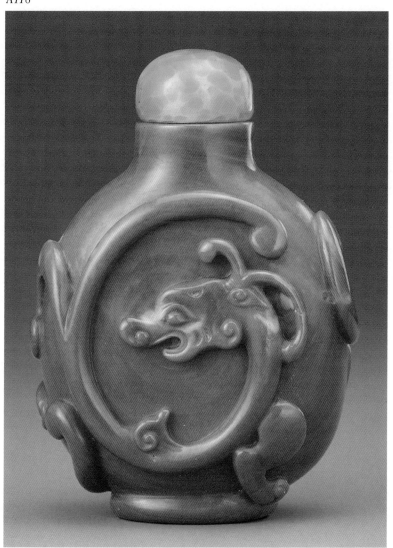

珊瑚刻螭龍鼻煙壺

高度：6公分

壺蓋：綠色玻璃

煙匙：象牙

掏膛：佳

年代：18世紀

來源：蘇富比

　　　樂養軒

展覽紀錄：

1997年國立歷史博物館

A118-1

被視為半寶石的珊瑚固然是常見的首飾材料，但是珊瑚很少被用來製成鼻煙壺，這是因為完整的大塊珊瑚並不容易取得，就連臺北故宮所典藏的清宮珊瑚飾品，有些大顆的珊瑚珠實際上是用珊瑚碎片黏貼拼成的，由此可見要以成材的珊瑚料來製作鼻煙壺是相當奢侈的。

附圖A118的珊瑚鼻煙壺高度六公分，就是以一塊完整的珊瑚製成，一般而言天然生成的珊瑚，往往表面會有自然的瑕疵，這是因為珊瑚是水螅骨骼的聚合體，因此，經常會有裂縫產生，而古代工匠在製造珊瑚飾品時，常以染過色的蠟來填補珊瑚表面的縫隙，然後再行拋光掩飾，這是過去慣用手法，因此如果發現你的珊瑚鼻煙壺有添加物時不需要太訝異，當然這種"補粧"手法用的越少越好，圖中的鼻煙壺就是極少數鼻煙壺中沒有被動過整形手術的作品。這支鼻煙壺作品除材料難得外，彫刻的工藝技巧也相當傑出，以流暢手法在壺身兩面刻有螭龍圖案，並技巧的以螭龍的尾端作為圈足，值得注意的是，這種螭龍圖案以及彫刻方式，也在極少數傳世單色料器(玻璃)和套料鼻煙壺上出現，

無論龍紋造型和彫刻手法乎如出一轍，很可能是來自同一個作坊，這些有相同圖案的鼻煙壺在六○年代就已經被收藏界重視，斷代上也都分別被界定於是十八世紀的作品，對這些有螭龍圖案的珊瑚和料器鼻煙壺的工藝水平，筆者也給予肯定評價，至於年代的認定，則持保留態度。

這支珊瑚鼻煙壺的出現，也似乎可推論部份鼻煙壺的彫刻工匠，可能同時彫刻玉石或料器作品，所以才會在不同材質上出現相同技法的圖騰。

由於珊瑚是長成樹枝狀，因此要截取體積足夠應付製作如附圖單一完整鼻煙壺的珊瑚是千金難求，因此傳世大塊的珊瑚鼻煙壺大部分都是取兩塊珊瑚併貼完成，所以當年代久遠，黏膠逐漸鬆脫後，有些珊瑚鼻煙壺的接縫就明顯可見。

傳統上，東西方對珊瑚的欣賞品味有些差異，西方人較偏好粉紅的珊瑚，而中國人則是認為紅珊瑚才頂尖，其實除了紅色系外，珊瑚還有其他色澤。

如果針對珊瑚的顏色製作色卡的話，那必也相當壯觀，因為珊瑚業者以專業角度依照珊瑚的色系和顏色分佈的層次，竟

然可區分成三十六種顏色！

通常見到的珊瑚鼻煙壺是紅色系，其實珊瑚還有白色、黑色、及藍色珊瑚，黑色珊瑚產於夏威夷，有些黑珊瑚體積龐大，不過黑珊瑚通常用於擺飾不列為貴重寶石，至於藍色珊瑚據說生長在非洲地區的海域，只是不但筆者沒見過，幾位珊瑚業者說他們也沒看過。

至於白珊瑚的數量則十分稀少，早期的兩位西方著名鼻煙壺收藏家Lilla Perry 和Bob Steven都不約而同的強調這世界的確有白珊瑚的存在，而製成鼻煙壺的更是罕

A119

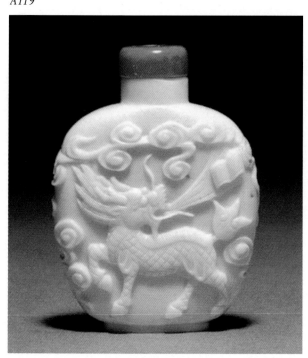

白珊瑚鼻煙壺

見，只是他們兩位始終都沒有收集到白珊瑚鼻煙壺。一九九六年五月六號蘇富比在香港的鼻煙壺拍賣，編號1173就是白珊瑚鼻煙壺，刻有麒麟獻瑞和五蝠(福)圖案，年代定為晚清，估價是兩萬五千港幣，雖然稀有，但未獲買家青睞以流標收場。如果到販售珊瑚珠寶專門店探詢，可發現純白珊瑚彫刻品的確數量稀少，奇怪的就是賣不了高價，這可能是因為東方市場消費者偏好有喜氣味道的紅珊瑚，二來大部份的消費者對珊瑚的數量分佈了解並不多。

紅珊瑚主要產地大致在臺灣北部到日本之間的海域，有些區域深達百公尺，因此，只有依賴珊瑚船採集，過去曾經有法國人嘗試以潛水夫下水作業但效率不彰，過去撈採珊瑚全憑經驗判斷，但這種粗造的方式，往往可能一整天毫無所獲，目前珊瑚船都配備先進偵測儀器，對海面下的珊瑚分佈的狀況十拿九穩，但"撈"的方式依然傳統，都是以四塊大石頭固定於網的四角落，張網下放網住珊瑚後，再靠移動網繩時，四塊石頭會撞斷珊瑚，使珊瑚叢解體，然後起網撈起珊瑚，如果珊瑚已經被扯斷和主枝幹分離，又在撈採過程中

珊瑚鼻煙壺

高度：4.3公分

壺蓋：松綠色玻璃

煙匙：象牙

掏膛：差

年代：清

來源：馮國璋家族

　　　漢唐

A120

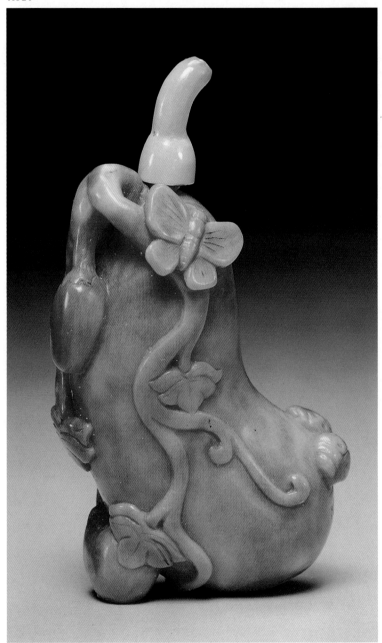

A120-1

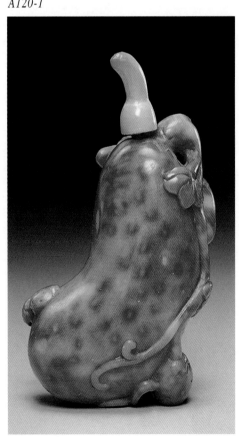

成"漏網珊瑚"而掉落海中,那這塊珊瑚的生命也就結束,成為無價值的"死珊瑚"。

珊瑚名貴因此難免會有贋品,如果有疑問時,可以用針沾醋酸滴上幾許,真品會起化學變化,只是有些時候,有人會將車磲鼻煙壺誤認為是白珊瑚鼻煙壺煙,而車磲和白珊瑚對酸都會起變化,這是較麻煩的一點。

市場上以深紅色的珊瑚價值最高,而深紅色的珊瑚數量也非常稀少,一顆直徑一公分的頂級深紅色珊瑚珠,品相完整者市價約新臺幣四十萬元,因此,紅色系列的珊瑚極少會被人拿來製造鼻煙壺,因為製作過程中會耗損太多材料。有趣的是,珊瑚和玉的原石一樣,原始珊瑚表面有一層皮,必須將皮磨掉才能加工製作各式藝品,有的珊瑚專賣店,會將部份整株沒有磨皮的珊瑚當成一種擺飾出售。

珊瑚的硬度只有摩式硬度三點五度,大約是玉及瑪瑙一半硬度,因此,容易彫刻也容易被刮損。製作珊瑚珠時,通常都是先將珠身上下固定然後左右孔對穿,但是製作鼻煙壺時困難就大多了,重要關鍵在於掏膛,因為珊瑚本身的脆弱特性,使工匠在掏膛時,稍不注意就有崩碎的可能,因此,觀察現存的鼻煙壺雖然用料都是選擇質地密度較高者,但膛的薄度都不如玉或其他材質鼻煙壺。差不多在二十年前,寓居日本的收藏家Bob Steven曾經專程拿著鼻煙壺去找珊瑚工藝廠希望他們依樣畫葫蘆,結果日本工匠搖頭說他們無法掏膛。目前臺灣是全球最主要的珊瑚藝品產製地,但我去詢問一些從事珊瑚工藝多年的業者能否掏膛時,答案也是一樣:很困難!偶爾也會見到少數現代珊瑚鼻煙壺製品,不過,所謂掏膛根本談不上,只有鑽個孔做個樣子罷了,鑽孔固然簡單,但所用的鑽子還必須挑選,太軟的鋼鑽容易斷,過硬的鑽子則可能鑽毀了珊瑚料。

臺北故宮博物院藏有三支珊瑚鼻煙壺,其中兩支是相同的直立橢圓造型煙壺,壺身都有浮雕雲蝠圖案,而且圈足有篆書"乾隆年製"四字款,另一支則是竹節形式的鼻煙壺,器表鏤空浮雕蜜蜂、蝴蝶、梅花等圖案,彫刻生動,器型典雅,這三支鼻煙壺是當今少見確定是來自造辦處的珊瑚作品,而且三者器型均小巧,高

珊瑚鼻煙壺

高度：4.7公分
壺蓋：松綠色玻璃
掏膛：差
年代：清
來源：馮國璋家族
　　　漢唐
展覽紀錄：
1997年國立歷史博物館

A121

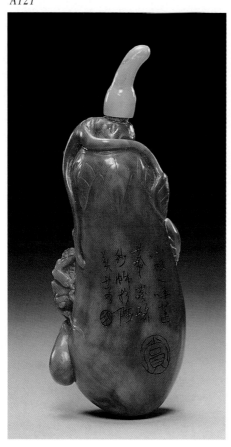

A121-1

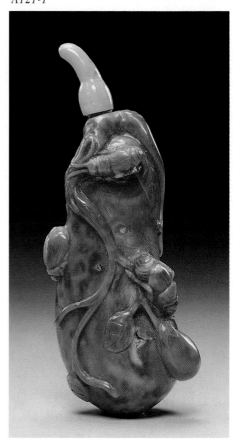

度四公分到四點九公分之間。附圖A120及A121的珊瑚鼻煙壺，器表浮雕瓢蟲、天牛、蜜蜂、蝴蝶等動物造型，彫刻手法和臺北故宮竹節珊瑚作品相同，是否同為造辦處所作還有待研究，這支珊瑚煙壺顏色雖然較淡，但其器表有一側面的粉嫩嬌紅(圖A120-1)，有些老一輩的玩家以瓷器的術語稱這種可愛的顏色為"娃面兒"。

這對雅致的鼻煙壺應該是改件，原用途可能就是單純的賞玩物件，也可能作為筆擱，目前市面的一些珊瑚鼻煙壺也是改件，而觀察附圖的這支鼻煙壺的掏膛手法，應該是現代工匠所為，可能是改為鼻煙壺後價格可賣高點吧。

青金石鼻煙壺

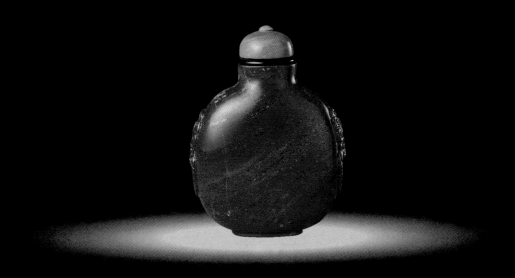

青金石刻鋪首耳鼻煙壺

高度：4.9公分
壺蓋：珊瑚
頂飾：綠色玻璃
墊片：黑色塑膠片
煙匙：象牙
年代：清
出版紀錄：
1996工商時報
展覽紀錄：
1997年國立歷史博物館

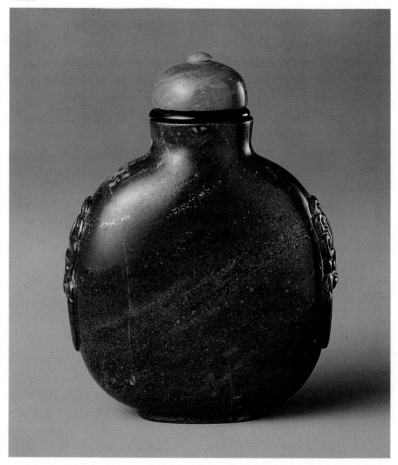

　　青金石(Lapis Lazuli)其實是許多礦物組合而成，他包含有天藍石、方納石、藍方石黃鐵礦、方解石及黃鐵礦，同時他的名稱自古以來也十分複雜，青金石古稱、流離、琉璃、璧琉璃、瑾瑜、金碧、金精、金星礬、金星石，還有人稱之為催生石，有人說無金星而有白色成份者才是催生石，不混雜白色而有金星者才是青金石，

但也有人說，古傳青金石可幫助產婦生產因此稱為催生石，可是也有人指出，所謂催生石只是藏族的方言，本意和催生無關，另有一說是青金石一詞源自於阿拉伯語。

　　青金石的名稱之所以多元複雜和它很早就已經進入人類文明史有關，在耶穌誕生前兩千年的巴比倫人就已經以青金石作

A122-1

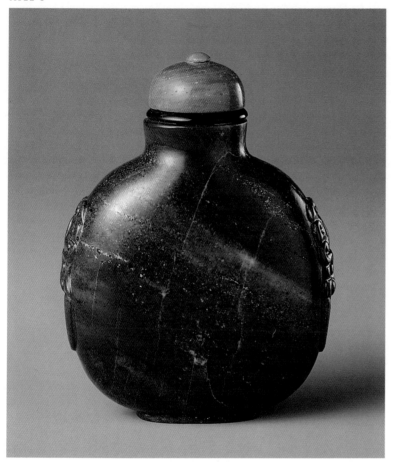

A122-2

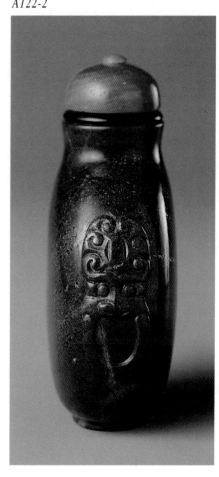

為製造印信之用，在許多古埃及等古文明時期所遺留的文物中，都可以見到青金石是重要裝飾品和藝術品的主要材質之一，在中亞等地部份重要的佛像是以青金石彫刻，在中國若是作為顏料，又稱之為佛頭青。而且在清朝，青金石正式列入官服佩飾之一，在朝珠上它的排名和珊瑚、蜜珀、綠松石同等級。目前阿富汗及智利兩國是最主要的青金石生產國，另外，美國前蘇聯、加拿大、緬甸、義大利、澳洲、印度等地也產青金石，只是顏色和質地有差別，有趣的是，在諸多中國典籍如管子、爾雅、漢書、後漢書、唐書、南史、五代史、明一統志等書中都有青金石的記載，可是看看過去近半世紀的中國大陸地質探勘記錄，就是找不到青金石的產地，

只找到一種叫做藍紋石的石礦，因此，地質專家認為中國古代所用青金石是舶來品！

　　青金石硬度五點五度適宜彫刻，若和其他礦石材料相比較，青金石的鼻煙壺數量卻不算多，可能跟不容易找整塊顏色均勻的原材有關，附圖A122的青金石鼻煙壺質地細密，顏色動人，造型和施工都十分規矩，器型完全仿造玉質煙壺製造，由材料和典型制式化施工來看有可能出自造辦處。我曾經見過一些質地不錯的青金石鼻煙壺，只是原來素身的設計又讓後人重新加工彫刻，結果花樣雖多了卻也流露畫虎不成反類犬的俗氣和匠氣。

　　高級的青金石要有濃豔的藍色，細膩的質地為基本條件，此外，黃鐵礦所形成的金星分佈是否細而均勻(俗稱金格浪)，就構成價格高低的關鍵，而白色的斑紋則是方解石的效果。

　　因為青金石的裝飾性強，因此很早就有仿製品，大部分用於首飾等用途，至於假青金石的鼻煙壺起碼目前筆者還沒見過。

南國風情的鼻煙壺

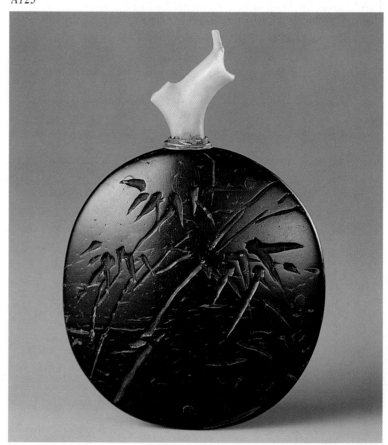

椰殼鼻煙壺

以椰殼為煙壺製作材質，一面陰刻竹子，另一面則陰刻詩句"萬松嶺上黃千葉　欲蕊檀心兩奇絕"　款落張仁　下有"印"之篆書。

器身是以兩表面呈圓弧形的椰殼合併而成，兩面各有五個竹釘。

高度：4.9公分

壺蓋：珊瑚

墊片：銅片

煙匙：象牙

年代：清

來源：蘇富比

展覽紀錄：

1997年國立歷史博物館

椰子是熱帶地區的產物，它可作為飲料食品及工業用途，有些品種的椰子可做盆景，但您可能沒想過椰子可成為鼻煙壺的製作素材！

幾年前紐約進行拍賣時，筆者曾委託一位臺北知名骨董商舉牌競標一支鼻煙壺，結果剎羽而歸，而成交價則讓受委託者大吃一驚，因為當時估價是六百美元，但拍賣槌價為美金八千六百二十五元，拍賣結束友人問我：為何這麼貴？而那正是一支椰殼鼻煙壺。

其實那已經是我第二次失利，因為這之前另一次拍賣的椰殼鼻煙壺成交價更高是港幣七萬七千元，我對朋友的質疑說：物以稀為貴吧！

用椰殼為材料的鼻煙壺，通常是以兩

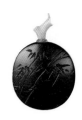

A123-1

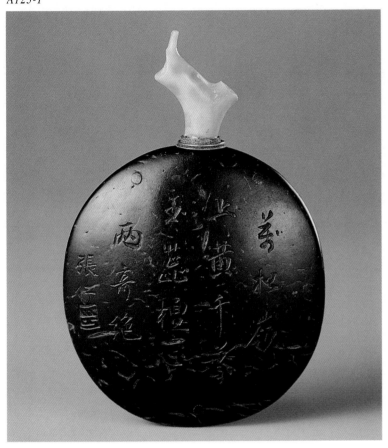

椰殼煙碟

　　取椰殼精心打磨，器身
極薄，碟面光素用以盛裝鼻
胭，另一面則沿煙碟邊緣環
繞陰刻楷書詩句"暑犀同醉
涼似珠招"，中央則是刻著
"宋人銘"，芳庭作。

直徑：3.2公分
厚度：0.1公分
年代：清
來源：蘇富比

A124

A124-1

片椰殼或更多的椰殼分段組合成煙壺，結合方式是以竹釘或黏膠組裝，附圖A123就是典型的椰殼鼻煙壺造型之一，兩塊椰殼透過五枚竹釘牢牢相連，由於工巧，因此竹釘的痕跡不易察覺，一面刻有竹枝，刻工簡潔有力，另一面則刻著詩句，此外少見的是，它還附有椰殼所製的煙碟，刻有"暑犀同醉涼似珠招"的文句，取自宋朝的詩文，作者落款為芳庭，這支煙碟面壁極薄，一般而言，品相完整的煙碟比傳世的椰殼鼻煙壺還少見。

椰殼鼻煙壺共同特徵就是一定會刻有詩文，而且刻工甚佳，雖然由集古要論中可知，在明初中國南方就已經受安南的影響，而以椰殼嵌銅或銀來製成酒杯，不過，從現存的椰殼鼻煙壺看來，筆者認為應該保守推論其年代大都在道光之後，因為由現存的鼻煙壺不難看出，其裝飾圖案設計深受金石學風行的影響，而這流行於清末.雖然年代不悠久，但椰殼鼻煙壺與其他煙壺相較文人氣息濃厚，追查部份落款者當時還具有舉人或書畫家的身分，但這些有款的鼻煙壺可能是文人雅士下訂單由工匠依樣畫葫蘆完成的，有些款識或許就是鼻煙壺的作者，除了在市場販售牟利之外，由部份椰殼鼻煙壺的文字可看出是當時文人作為饋贈用途。

在風氣的驅使下，理論上，椰殼鼻煙壺應有相當數量，但傳世的椰殼鼻煙壺與玉、瑪瑙、料等煙壺相較，數量顯得少得太多，過去十年來國際拍賣場現椰殼鼻煙壺的數目寥寥可數，即使綜合幾位國際鼻煙壺大藏家的珍藏品，椰殼鼻煙壺還是少數族群，而這少數族群與其他稀有材質的鼻煙壺再對照後，又可發現椰殼鼻煙壺的總體製作水平和藝術氣息是明顯卓越許多。

附圖A123椰殼鼻煙壺出現在香港拍賣會時，曾有些買家徵詢幾位國外鼻煙壺業者，這幾位專家的建議是搖頭勸阻，結果臨場這些專家都紛紛舉手競標，結果成交價又比估價高出了近四倍，藉由這支椰殼鼻煙壺的出現，也透顯拍賣場中爾虞我詐的現實。

內畫鼻煙壺

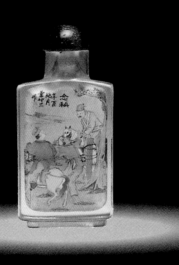

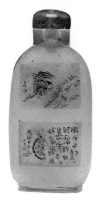

A125 　　　　A126 　　　　A127 　　　A127-1

丁二仲內畫鼻煙壺　　　　周樂元內畫鼻煙壺　　　　馬少宣內畫鼻煙壺

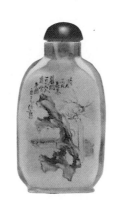

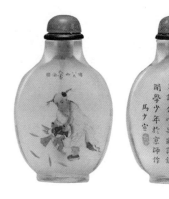

　　內畫鼻煙壺是鼻煙壺種類中崛起最晚的，不過，恐怕卻是最讓人印象深刻的，因為內畫鼻煙壺狹小的器壁內竟然能表現出氣魄宏偉的中國山水，難怪西方人士要以鬼斧神工來形容內畫大師的傑出藝術技巧。

　　內畫鼻煙壺所使用的煙壺以玻璃最多，其次為水晶還有琥珀和瑪瑙，最值得注意的是，煙壺的膛要先以石英砂搖曳磨擦，使內壁呈現毛玻璃的效果，這種作法稱為串膛，目的是要使玻璃內壁產生類似宣紙的功能，便於內畫師下筆時能以渲染的手法表現不同筆觸，至於內畫師所使用的比是一種帶勾的小毛筆，而且和一般作畫最大的不同是除了要將筆鑽進狹小的煙壺內作畫外，更要反向繪畫才能在鼻煙壺外側看見正常的畫面。

　　王習三先生曾經向筆者表示，早期的內畫鼻煙壺並沒有經過串膛處理，僅在光溜的玻璃內壁上直接下筆，過去在北京有些文物店還保存有一部份這類型沒串膛的內畫鼻煙壺，只是後來都被水洗過再串膛後，交給王習三等人重新作畫，以致失去這些寶貴的參考資料。

　　內畫鼻煙壺是目前中國鼻煙壺最具創作力的一支，在中國大陸仍然有相當數量的藝人持續生產，不過內畫鼻煙壺源起於何時卻仍然是一團謎。

　　1810年在巴黎的一場拍賣會上就出現了內畫鼻煙壺(註一)，問題是沒有實物可確

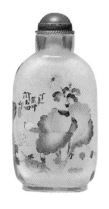

A128

閻玉田內畫鼻煙壺

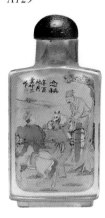

A129

葉仲三內畫鼻煙壺

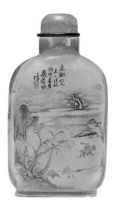

A130

張葆田內畫鼻煙壺

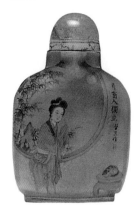

A131

王習三內畫鼻煙壺

認這只鼻煙壺的風格與作者。

　　而甘烜文是目前被認為最早的內畫作者，甘烜文是嘉慶時期人士，他曾經分別以甘烜、半山、云峰、古開樵等署名在內畫作品中落款。依據年款，他的作品最早在1816年，甘烜可信的最晚作品則出現於1864年，也有人指出1869年和1871年各有一只鼻煙壺也可能甘烜所畫(註二)。而夏更起先生則是質疑甘烜的作品到底年代可靠性有多高！(註三)

　　理由是鼻煙壺發展旺盛的嘉慶年間，既然已經出現內畫鼻煙壺，為何遲到光緒年間才發揚光大？夏先生的質疑不是沒有道理，因為現今世人所熟知的內畫大師周樂元孟子受、馬少宣、葉仲三等人都是活躍於光緒和民國初期，因此，夏先生質疑為何這期為何有發展真空期？

　　筆者認為甘烜是不是內畫鼻煙壺的創始者是有待進一步論證，不過，以甘烜的作品和清末其他內畫師的作品比較，甘烜的創作還處於開發期間，這由他所用的鼻煙壺還不夠制式化，內膛的整理不夠精細，以及用筆設色不若晚期者豐富等特質可以看出，因此甘烜的創作期就是內畫鼻煙壺的發展蛻變期，否則周樂元、馬少宣等人的作品不可能一躍如此成熟並多樣化，有趣的倒是，難道嘉慶時期只有甘烜一人從事內畫鼻煙壺創作！從嘉慶到道光到咸豐年間，應該還有其他追隨甘烜的創作者，但他們的作品在哪裡？會不會就是

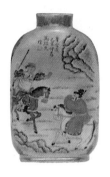

A132　　　　　　A133　　　　　　A134　　　　　　A135

馬紹先內畫鼻煙壺

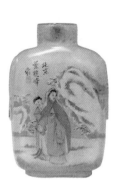

葉曉峰內畫鼻煙壺

以紅燈記爲主題的內畫鼻煙壺
深受文革時空背景影響

今日有些無款但被推論爲甘桓所畫的作品？一般而言，內畫鼻煙壺的製作被區分爲京、冀、魯三大派別，但是甘桓的書畫卻是嶺南派，因此這由南到北的演進過程，還有賴更多的線索探索發展真相。甘桓的作品嚴格來講數量不算稀少，但是在市場上他有開山祖師的歷史地位，因此他的作品在國際拍賣場上始終維持一定價位。

鼻煙壺之所以能在中國風行是因爲上行下效，皇室領導風潮所致，不過，內畫鼻煙壺則純粹是起於民間的新藝術創作，並且反向獲得上層社會青睞並且樂於購買使用或餽贈，這其中以人物肖像內畫鼻煙壺受歡迎爲最典型的例子。

臺北故宮僅有十一只內畫鼻煙壺收藏品，這應該是當時清末的貢品，其中有款可查的是周樂元、馬少宣、葉仲三的作品，而北京故宮現有的內畫藏品就豐富多了，除上述內畫大師外，還有畢榮九、孟子受、丁二仲的作品，至於哪些是清宮原有舊藏，哪些新近典藏還必須進一步查證。

註一：見Robert Kleinker: Chinese Snuff Bottles from the Collection of Mary and George Bloch, P.185, Hong Kong 1987

註二：同前揭書

註三：見夏更起著《故宮鼻煙壺選粹》頁12，1995年4月故宮紫禁城出版社。

鼻煙壺賞析

玉石類

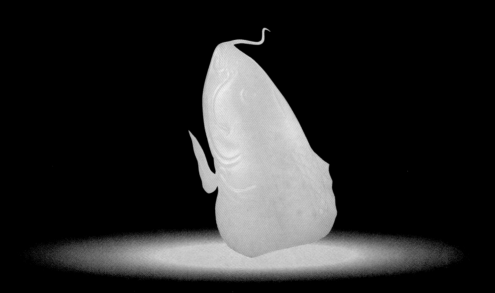

白玉留皮雕天鵝圖案鼻煙壺

高度：6.2公分

壺蓋：翡翠

墊片：不透明橙色塑膠片

煙匙：象牙

掏膛：佳

年代：清

來源：觀想

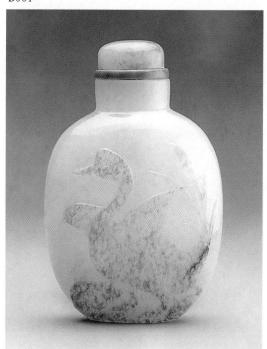

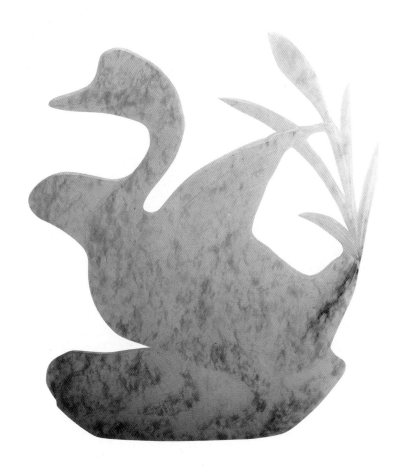

B002

B002-1

白玉素身鼻煙壺

　玉質溫潤純淨，掏膛用
心，器形大方，打磨精細。

高度：6.2公分
壺蓋：珊瑚
墊片：黑色墊片
煙匙：象牙
掏膛：極佳
年代：清
來源：元寶堂

白玉素身鋪首耳鼻煙壺

　　素雅的風格，純淨的玉質，和規矩對稱的刻工，顯現造辦處的宮廷風格。這一類型鼻煙壺數量不少，不過，稍微仔細觀察掏膛、打磨、及開口和圈足的修整，立即可以看出宮廷內外工匠作工差別之大。

高度：5.2公分

壺蓋：珊瑚

墊片：鎏金銅

掏膛：極佳

年代：18世紀

來源：樂養軒

出版紀錄：1996工商時報

展覽紀錄：

1997年國立歷史博物館

B003

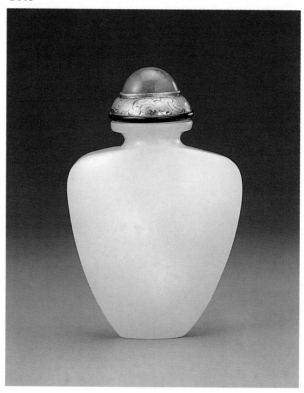

B004

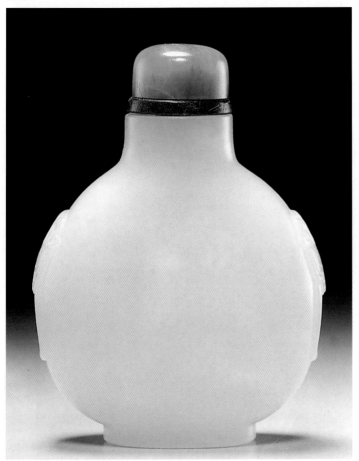

素身白玉鋪首耳鼻煙壺

高度：5.4公分
壺蓋：翡翠
墊片：黑色塑膠片
煙匙：象牙
掏膛：極佳
年代：清
來源：古道

B004-1

B004-2

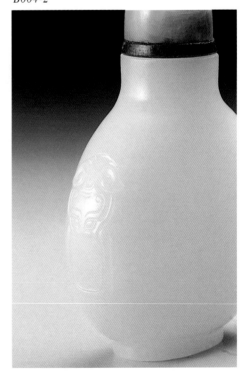

白玉錦帶紋鼻煙壺

　　細膩堅實的白玉材質，
仔細的砣刻出錦帶包袱的紋
路。開口小，口部微凹，底
部採臥足。這類吉祥喜氣圖
案的鼻煙壺，曾經大量生
產，或許是市場受歡迎的緣
故。幾位著名藏家James Li
、George Bloch等人都有類
似收藏品，無論是以白玉或
沁色玉材製作，都可看出玉
匠的細心琢磨功力，這類型
鼻煙壺有可能來自相同地區
的作坊，或同一作坊。

高度：5.6公分

壺蓋：珊瑚

煙匙：象牙

掏膛：佳

年代：清

來源：樂養軒

展覽紀錄：

1997年國立歷史博物館

B005

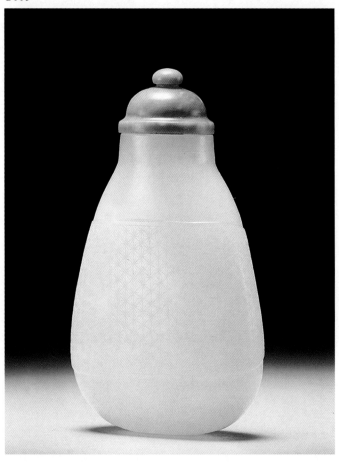

白玉刻喜上眉梢鼻煙壺

　　一面刻喜鵲迎著梅花展翅飛翔，象徵喜上眉梢，簡單的刻劃卻十分生動，另一面則淺浮雕松梅，並有“敬齋”兩字的堂號款識。

高度：5.7公分

壺蓋：白玉

墊片：K金

煙匙：象牙

掏膛：佳

年代：清

來源：樂養軒

B006

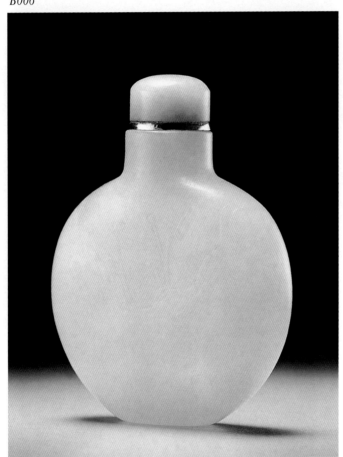

179

白玉熊形鼻煙壺

高度：5.9公分

壺蓋：珊瑚

墊片：染色象牙

煙匙：象牙

掏膛：極佳

年代：18世紀

來源：慶宜

展覽紀錄：

1997年國立歷史博物館

目前可見資料顯示，在1963年一家紐約骨董店鼻所刊登的廣告中出現第一只公開為外界所知的熊型煙壺，目前為止，這型鼻煙壺數量不超過六只，其中兩只為James Li收藏，一只為George Bloch的藏品，有一只曾於1996年出現於佳士得在紐約的拍賣，另含附圖者共有兩只在臺灣。這一熊型族群中附圖是高度最高、體積最大者。

B007

B007-1

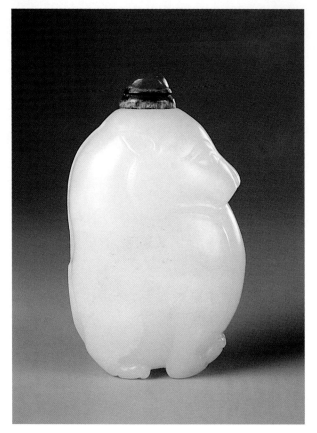

B007-2

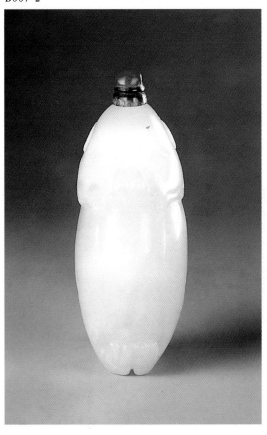

這些熊型煙壺都以白玉
製作，除了一作工可以將他
們歸於同一作坊外，這一族
群鼻煙壺雖然各有稍許差
異，但是也有共同特徵：

1. 所用白玉玉質堅硬細
 密，甚至部份煙壺可能
 就是以同一塊玉石切割
 分開製成。
2. 掏膛極佳。
3. 雕工精細，無論眼
 睛、鼻部、耳朵、尾
 巴、足部、背脊都精心
 雕琢。毛髮纖細可見。

B007-3

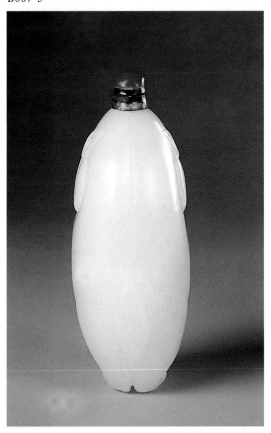

B007-4

白玉長方形獸耳鼻煙壺

玉質精美，做工精細，無論由獸耳的雕刻和器身稜角弧度和層次，都可以看出當年製作工匠的用心和功力。

高度：6公分

壺蓋：翡翠

頂飾：玻璃

墊片：黑色塑膠片

煙匙：象牙

掏膛：佳

年代：清

來源：古道

B008

B008-1

B009

白玉沁色水上漂鼻煙壺

　此壺是利用質地精良的
仔玉製造，並且將沁色置於
壺身中段，如同綿延的山
巒，有虛無飄渺之意境，值
得把玩時細細品味，造型規
矩，掏膛精良。雖然無款但
可能是來自北京造辦處的作
品。

高度：5.6公分
壺蓋：翠玉
墊片：黑色塑膠片
煙匙：象牙
掏膛：水上漂
年代：清
展覽紀錄：
1997年國立歷史博物館

卵石形仔玉刻雙螭鼻煙壺

通體灑金留皮，保留玉
石自然形狀，盈手可握，掏
膛佳，開口處刻有雙螭，雕
工精巧。

高度：7公分

掏膛：極佳

年代：18世紀

來源：九龍閣

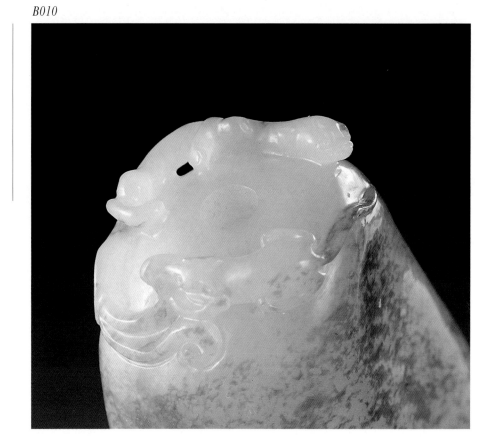

B010-1

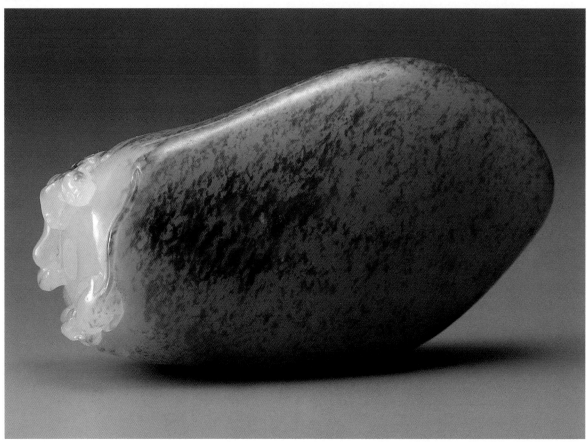

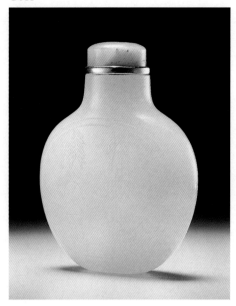

白玉刻荷花鼻煙壺

　玉質優良，顏色均勻，
兩面開光設計，一面有蓮花
及蓮蓬圖案，另一面則浮刻
詩句：婉轉通憐。

高度：5.1公分

壺蓋：翡翠

墊片：K金

煙匙：象牙

掏膛：佳

年代：清

來源：蘇富比
　　　樂養軒

白玉刻詩句鼻煙壺

晶瑩柔潤的玉質，完美無瑕，器身一面刻"存心養性謹言慎行"另一面刻"隨緣就分順時聽天"，口、頸、肩、圈足無一處不講究，展現鼻煙壺的雅致之美。

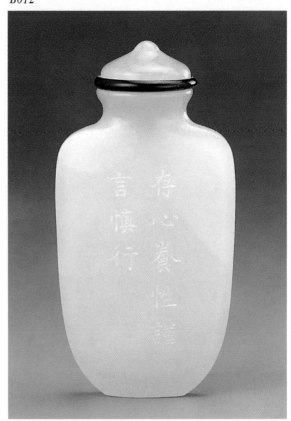

高度：5.2公分

壺蓋：黃料

墊片：黑色塑膠片

煙匙：象牙

掏膛：極佳

年代：18世紀

來源：蘇富比

　　　樂養軒

展覽紀錄：

1997年國立歷史博物館

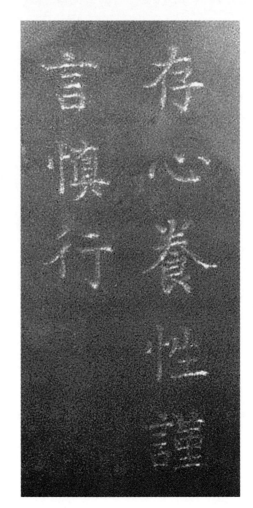

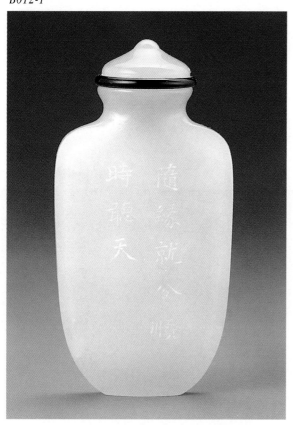

B012-1

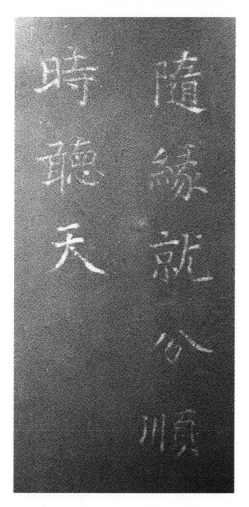

B012-2

素身黃玉鼻煙壺

高度：6.1公分

壺蓋：黃玉

墊片：黑色塑膠片

煙匙：象牙

掏膛：極佳

年代：18世紀

來源：樂養軒

B013

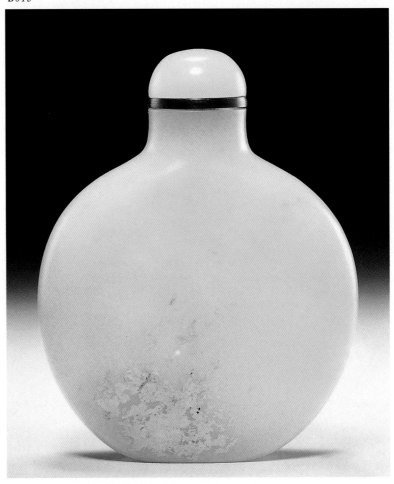

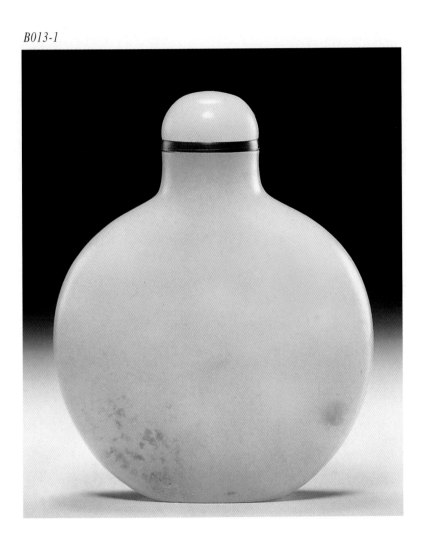

黃玉本就是稀少珍貴的
玉種，黃玉鼻煙壺在玉質鼻
煙壺中也格外令人看重，圖
中的黃玉鼻煙壺完全無任何
裝飾性刻工，素面設計更見
其玉質的精純可貴，壺身兩
面各有些許留皮，益顯淳樸
之趣。值得注意的是，無論
就開口乾淨俐落的砣工、掏
膛的細膩、兩肩圓潤的曲線
修飾、凹陷圈足的一絲不
苟，都可推論這只無款的鼻
煙壺極可能是清宮造辦處的
產品。

白玉蟾蜍鼻煙壺

高度：5.2公分

壺蓋：珊瑚

煙匙：象牙

掏膛：極佳

年代：清

展覽紀錄：

1997年國立歷史博物館

B014

B014-1

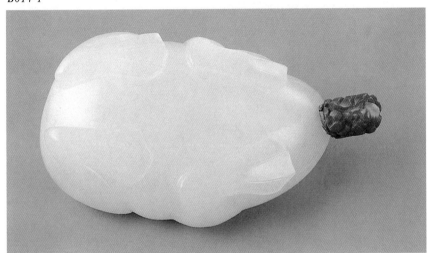

B014-2

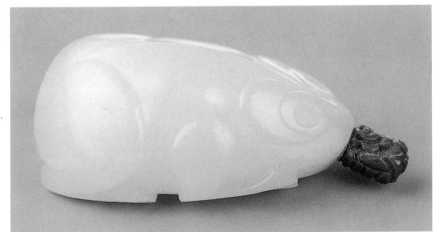

蘇州墨玉鼻煙壺

高度：5公分

壺蓋：珊瑚

頂飾：綠色玻璃

墊片：黑色塑膠片

煙匙：象牙

掏膛：佳

年代：清

來源：中國瀚海

展覽紀錄：

1997年國立歷史博物館

B015

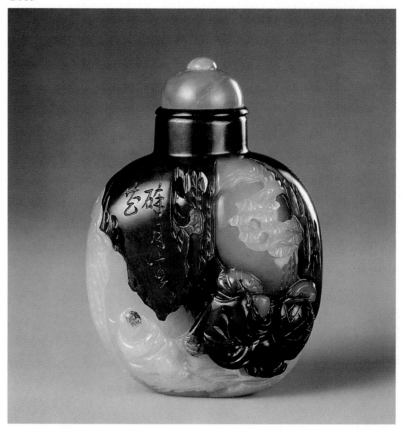

蘇州墨玉鼻煙壺

B015-1

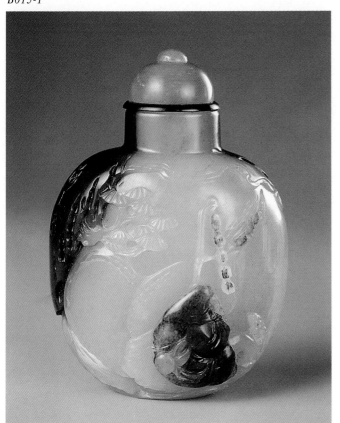

B015-2

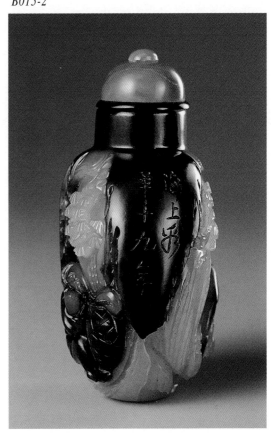

卵石形白玉刻
鯉魚躍龍門鼻煙壺

　這個鼻煙壺保存了仔玉
渾然天成的趣味，玉質相當
細膩，掏膛極薄，工匠更巧
妙利用，玉石的石紋爲基
線，刻劃出一尾正躍身準備
穿越龍門的鯉魚，不論魚身
躍動的線條，或浪濤的佈局
都十分生動。

高度：5.7公分
壺蓋：珊瑚
墊片：綠松石
掏膛：極佳
年代：清
來源：Graham Thewlis
　　　Clare Lawrence
　　　Hugh Moss
　　　亞細亞佳
展覽紀錄：
1997年國立歷史博物館

B017

B017-1

迷你素身白玉鼻煙壺

　　玉質勻稱的白玉質地，
加上飽滿的圓形器身，顯現
優雅的氣息，掏膛極佳，類
似的鼻煙壺作品，在鼻煙壺
專家眼中都獲得極高評價
(見H. Moss, V. Graham and
K.B. Tsang, The Art of the
Chinese Snuff Bottle: the J &
J Collection, no. 52-63)，當
年玉匠連凹陷圈足的部份都
製作得極為精細。

高度：4.1公分
壺蓋：瑪瑙
頂飾：珍珠
墊片：銀
煙匙：象牙
掏膛：極佳
年代：清
來源：加拿大私人收藏
　　　蘇富比

白玉折方灑金鼻煙壺

　　玉質溫潤，留皮部份極
富天然之趣，相類似造型鼻
煙壺在臺北故宮和北京故宮
都有收藏。

高度：6公分

壺蓋：紅瑪瑙

墊片：18K金

煙匙：18K金

掏膛：佳

年代：清

來源：樂養軒

展覽紀錄：

1997年國立歷史博物館

B018

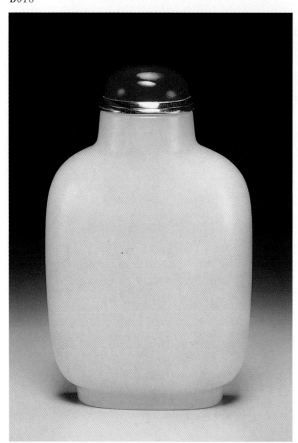

B018-1

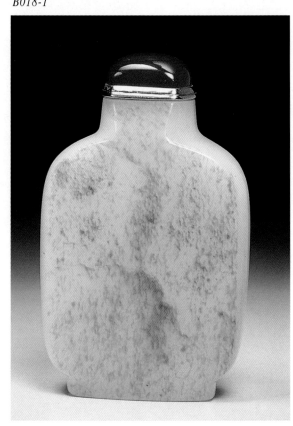

B019

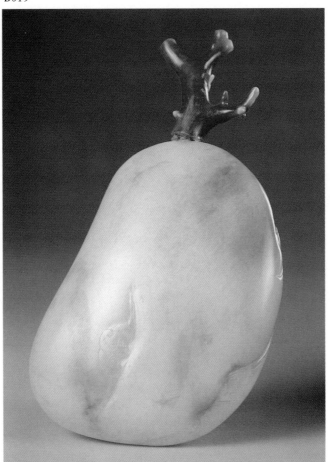

卵石形仔玉刻靈芝蝙蝠
鼻煙壺

　取天然仔玉就其形略加
彫刻而成精緻的鼻煙壺，石
紋處巧妙的以蝙蝠和靈芝等
圖案遮掩，由於玉質柔細因
此經打磨後，更顯動人風
采。

高度：4.6公分

壺蓋：樹枝狀珊瑚

煙匙：象牙

掏膛：佳

展覽紀錄：

1997年國立歷史博物館

B019-1

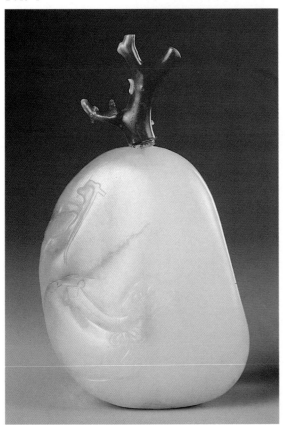

桃形白玉淺浮雕三多圖案
鼻煙壺

高度：7.3公分

壺蓋：碧璽

墊片：黑色塑膠片

煙匙：象牙

掏膛：極佳

來源：九龍閣

展覽紀錄：

1997年國立歷史博物館

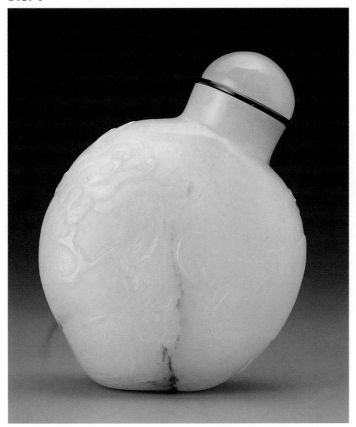

大型天然仔玉本就難得
一求，而此鼻煙壺不但材質
體積大，而且玉質精美，天
然的造形不過稍加修飾就成
了象徵福壽的桃子形狀，器
身一面淺浮雕佛手和蝙蝠，
另一面淺浮雕著枝葉蜿蜒的
石榴和一隻蝙蝠整體造型取
三多吉祥之意，這是清朝皇
室相當喜歡的題材。所謂三
多指的是：蟠桃(寓意長
壽)、石榴(寓意多子)、佛手
(也就是香櫞，寓意多福)。

卵石形留皮鼻煙壺

高度：6公分

壺蓋：珊瑚

墊片：黑色塑膠片

煙匙：象牙

掏膛：佳

年代：清

展覽紀錄：

1997年國立歷史博物館

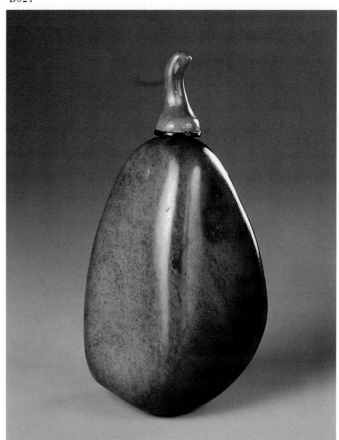

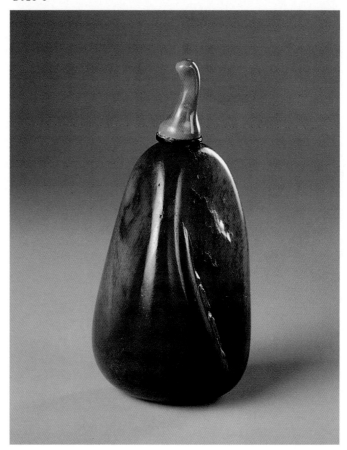

B022

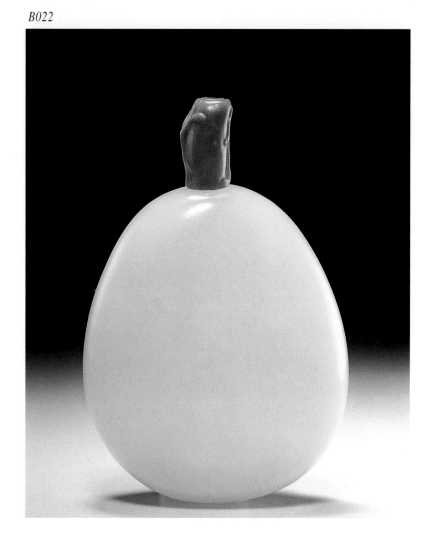

卵石形鼻煙壺

高度：5.4公分
壺蓋：珊瑚
煙匙：象牙
掏膛：極佳
年代：清
來源：樂養軒
展覽紀錄：
1997年國立歷史博物館

白玉膽瓶式刻蟠螭鼻煙壺

　　玉的顏色略為偏灰，膽瓶造型的鼻煙壺不多見，而器身浮雕四隻蟠螭，體態生動而且佈局適中，使鼻煙壺看來活潑卻又不壅擠繁瑣，侈口，掏膛不錯，住靠近圈足處，有明顯提油處理的手法，整個器物的打磨相當講究，仔細對照分析George Bloch 的 收 藏 品 (註 ： A TREASURY OF CHINESE SNUFF BOTTLES The Mary and George Bloch Collection Volume 1 JADE，頁 50、224、226、242、370，Hugh Moss，1995)可以發現它們屬於同一系列，可能出自同一作坊，共同的特徵是：玉的顏色不純正，並且刻意利用其原皮或提油方式展現仿古風格，卷尾螭龍是共有的圖案，造型立體，無論打磨、砣工、刻工都是上乘水準，西方專家認為這批鼻煙壺極可能都是造辦處產品，目前筆者無法獲得明顯證據支持或反對這個觀點，但此系列鼻煙壺的工藝成就值得肯定。

高度：6.6公分

壺蓋：珊瑚

墊片：黑色塑膠墊片

煙匙：象牙

掏膛：佳

來源：樂養軒

展覽紀錄：

1997年國立歷史博物館

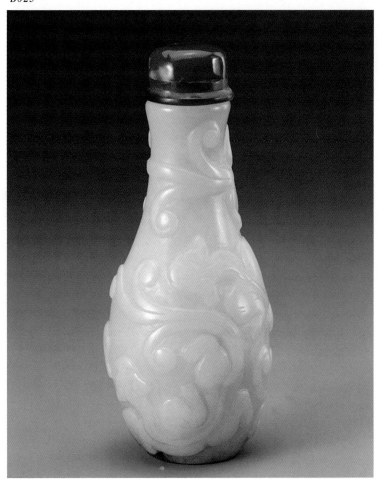

B023

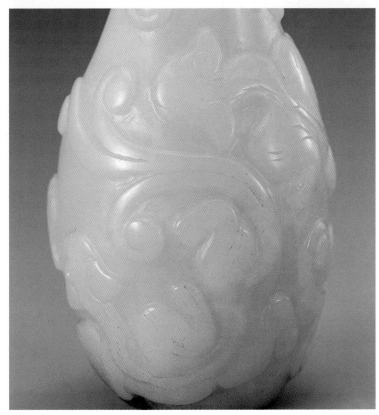

B023-1

B024

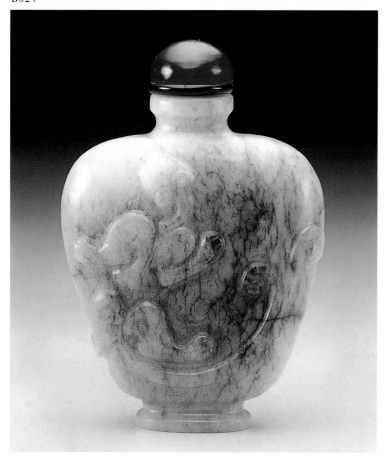

白玉淺浮雕螭龍紋鼻煙壺

高度：6.2公分
壺蓋：料
墊片：黑色塑膠片
煙匙：象牙
掏膛：佳
來源：古道

B024-1

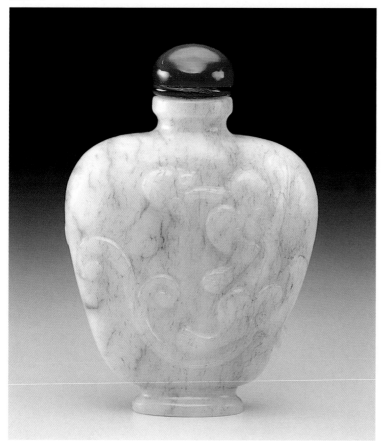

白玉蝙蝠形鼻煙壺

高度：6公分
壺蓋：珊瑚
煙匙：象牙
掏膛：極佳
年代：18世紀
來源：漢唐
展覽紀錄：
1997年國立歷史博物館

B025

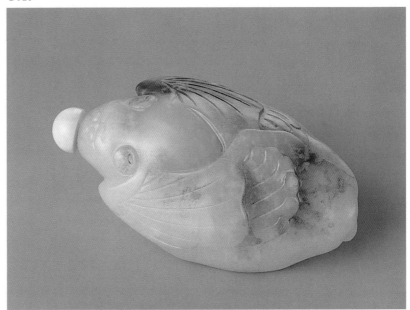

利用仔玉修飾成蝙蝠造
形，並且刻意留皮塑造古樸
趣味，刀法甚爲精湛，順著
石紋開展雙翼，底部陰刻靈
芝圖案也巧妙遮去紋路的自
然瑕疵。

B025-1

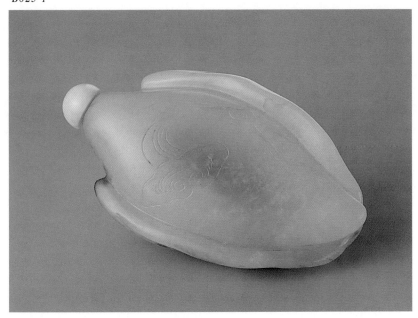

白玉豬型鼻煙壺

高度：5.2公分

壺蓋：珊瑚

煙匙：象牙

掏膛：佳

年代：清

來源：蘇富比

展覽紀錄：

1997年國立歷史博物館

B026

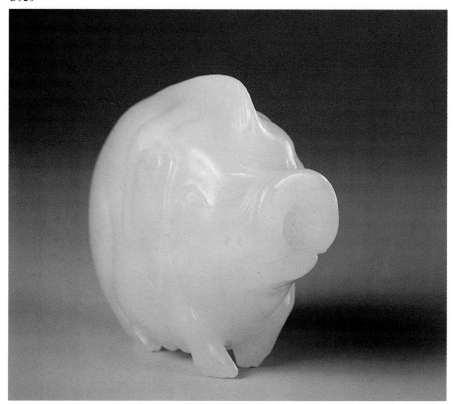

B026-1

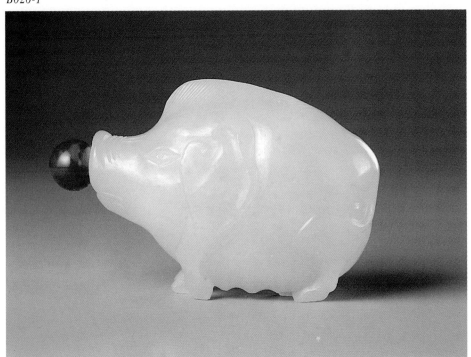

B026-2

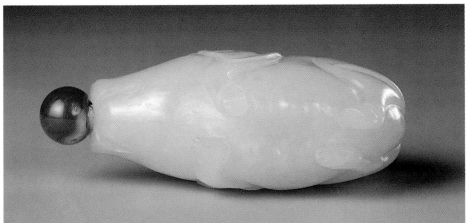

白玉刻瓜瓞綿綿鼻煙壺

高度：6.1公分

壺蓋：珊瑚

頂飾：珍珠

墊片：黑色塑膠片

煙匙：象牙

來源：蘇富比

　　　樂養軒

　　　古道

B027

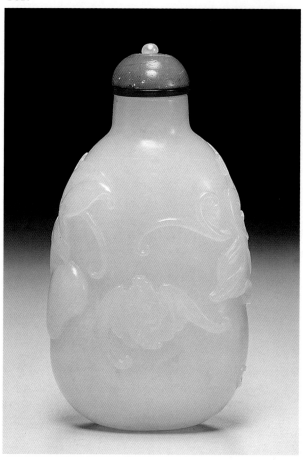

玉質精美，開口小，掏
膛佳，略成葫蘆型的器身上
刻著枝葉繁盛的葫蘆，象徵
福祿也，瓞瓜綿綿，象徵好
運不斷。

B027-1

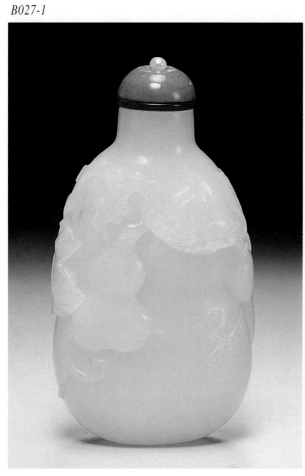

B027-2

B027-3

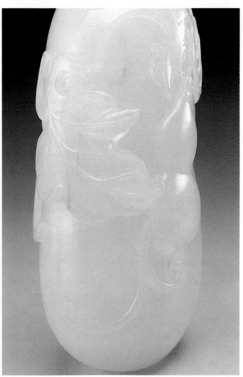

B027-4

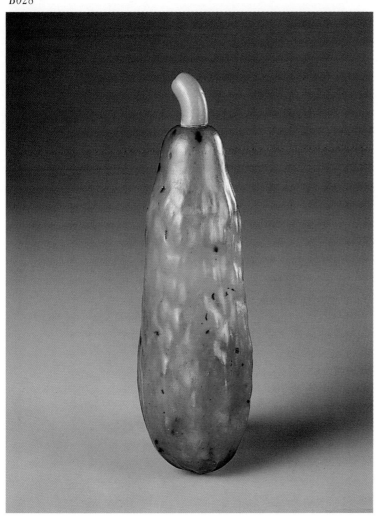

碧玉小黃瓜形鼻煙壺

　　瓜果型鼻煙壺本就不多，最著名的是白玉茄型煙壺，而這只黃瓜型鼻煙壺更是少見的種類，器身乍看似為素身，實際上雕琢精巧，無論瓜身表層起伏和尾端的稜瓣，都和真正的黃瓜唯妙唯肖。

高度：6.6公分
壺蓋：葫蘆
煙匙：象牙
掏膛：極佳
年代：18世紀
來源：慶宜
展覽紀錄：
1997年國立歷史博物館

白玉素身鼻煙壺

高度：5.2公分

壺蓋：珊瑚

墊片：銅

煙匙：象牙

掏膛：佳

年代：清

來源：樂養軒

B029

B029-1

白玉素身鼻煙壺

212

B030

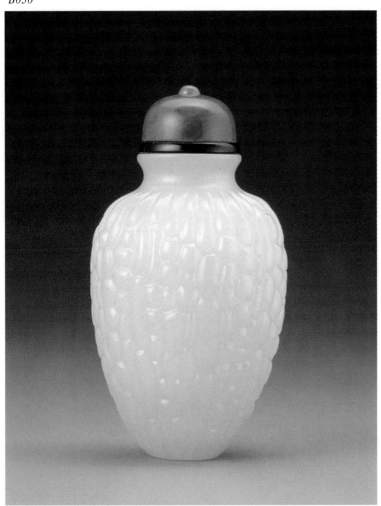

青玉苦瓜鼻煙壺

　玉色微青而質地精良，沒有任何雜質和花紋，通體以細膩的手法雕刻苦瓜的紋路，由侈口收斂到頸部，再由肩部至圈足的線條表現勻稱、流暢。

高度：4.8公分
壺蓋：珊瑚
頂飾：綠色玻璃
墊片：黑色塑膠片
煙匙：象牙
年代：清
來源：樂養軒
展覽紀錄：
1997年國立歷史博物館

白玉貼滑石鼻煙壺

高度：6.4公分

壺蓋：紫水晶

墊片：青金石

煙匙：木

掏膛：可

年代：1820-1920

展覽紀錄：

1997年國立歷史博物館

　器身一面有著和服的女子與孩童在大屏風前婆娑起舞，另一面則是四名兒童嬉戲的情形，做工精細，品相完整。

B031

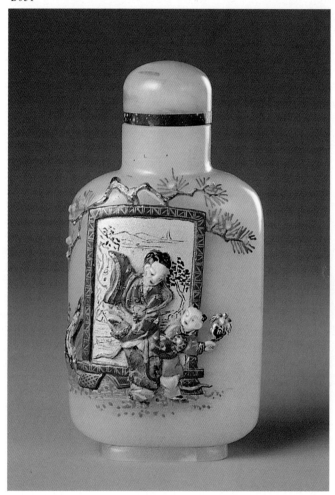

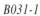
B031-1

這一型鼻煙壺基本上是中日合作，鼻煙壺在中國製造，而貼滑石、染色、點彩的裝飾則由日本工匠進行，完成後再回銷至中國。用滑石裝飾的鼻煙壺除玉之外，也有採用瑪瑙、琥珀、玻璃鼻煙壺者。生產這類作品在日本最出名的家族就是津田福也(Fukuyatsude)家族，前後生產的時間持續約莫百年，作品的產量應該不少，不過，能保存完整品相的現在倒是不多。日本工藝向來就十分細緻，因此，以肉眼觀察鼻煙壺上貼石或珠母貝的裝飾是幾乎看不出黏膠的痕跡，但是有部份近來在大陸仿製的新品，其黏貼手法仍然相當粗糙，只是一般收藏者缺乏注意會忽略比較。

卵石形翡翠鼻煙壺

　　在白玉系列中卵石型鼻
煙壺不少，不過，卵石型翡
翠煙壺就少見了，圖中的鼻
煙壺顏色均勻，形體小巧可
人。

高度：4.4公分

壺蓋：料

煙匙：象牙

掏膛：可

年代：清至民國

展覽紀錄：

1997年國立歷史博物館

B032

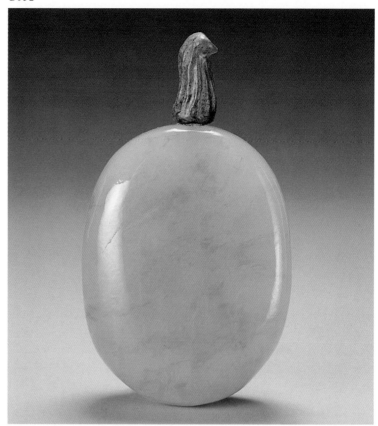

B032-1

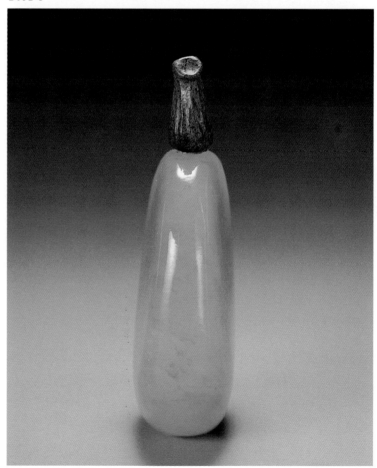

迷你翡翠鼻煙壺

高度：4.4公分
壺蓋：瑪瑙鑲銅絲邊
頂飾：料
墊片：染色象牙
掏膛：佳
年代：清
來源：樂養軒

B033

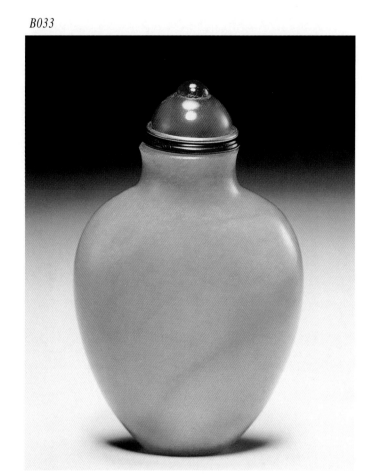

迷你翡翠鼻煙壺

翡翠鼻煙壺

　　這只鼻煙壺最精巧之處在於其雕工，器身通體滿工處理，刻一路連昇的吉祥圖案，調刻細緻，尤其口部以花瓣狀開口是少見的處理手法，也可看出彫刻工匠的用心，鼻煙壺的另一面則是靈猴獻壽的圖案，彫刻工匠同樣處理得造型生動，佈局緊密。

高度：5.4公分

壺蓋：翡翠

墊片：黑色塑膠片

煙匙：象牙

掏膛：佳

年代：清

B034

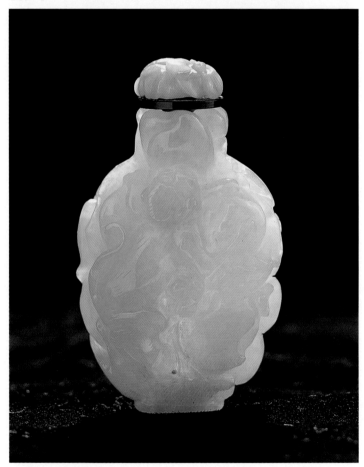

B034-1

B034-2

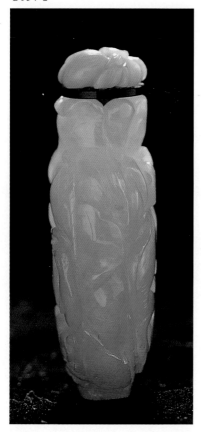

B034-3

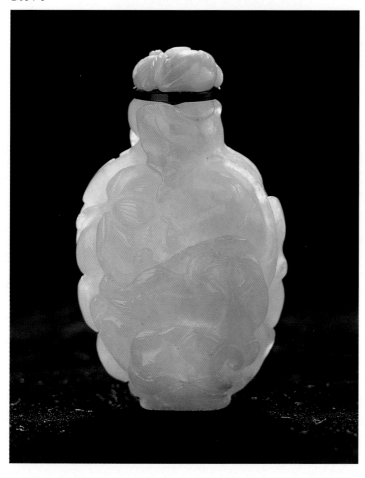

古玉刻螭龍紋鼻煙壺

如果照西方專家的說法，這只鼻煙壺是所謂的漢玉(Han Jade)系統，也就是以古玉改件製作成鼻煙壺。折方的造型，通體散佈沁色痕跡，器身中段的兩面都刻著螭龍紋，可謂古味十足，在古玉鼻煙壺系統是難得一見的作品，不過，這鼻煙壺仍留下值得思索之處：如果這是以古玉改件，但卻何以出現"沁在工上"的情形，也就是說後刻的螭龍紋路有被沁蝕的痕跡。唯一合理的解釋應該是：這應該為老提油作法所形成的古樸風貌，而不是真正的古玉改件，但這立即又遭遇另一無法合理說明的事實：這只鼻煙壺從1987年獲得後，就一直存在"吐灰"的情形，也就是器身表面會浮現白灰的痕跡，當不斷盤弄鼻煙壺或是將其浸泡水中，白灰會消失，可是間隔一段時間後吐灰情形又會重現，過去這種情形只有在出土的玉器上見過，而如果這是老提油製作的鼻煙壺是不應會有上述情形的。這答案有待高人指點。

高度：5.7公分

壺蓋：瑪瑙

墊片：象牙

煙匙：象牙

掏膛：可

年代：清

來源：樂養軒

220

B035

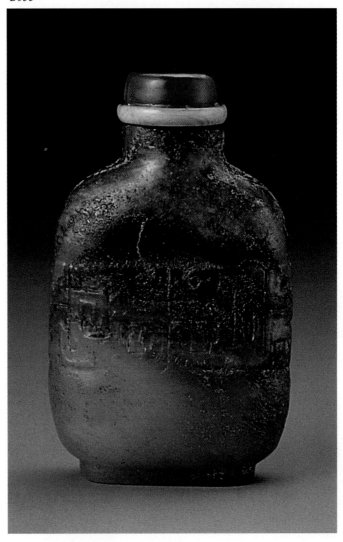

陶

瓷

類

雕瓷鼻煙壺

一面雕刻圖案為白鶴，
另一面則為鯉魚躍龍門。

高度：6.5公分
壺蓋：瓷
煙匙：象牙
掏膛：佳
款識：王炳榮
來源：樂養軒

B036-2

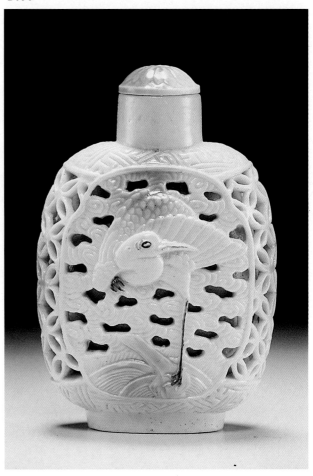

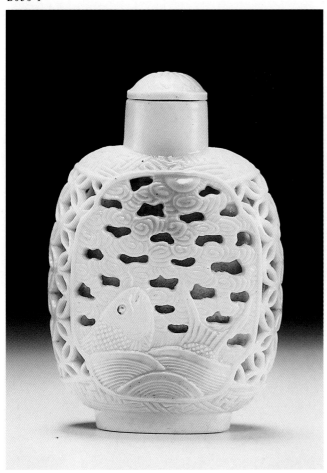

御製粉彩軋道西番蓮紋
鼻煙壺

高度：4.9公分

壺蓋：原裝鎏金銅鏨花蓋

煙匙：象牙

掏膛：極佳

款識：乾隆年製款

來源：瀚海

出版紀錄：

中國鼻煙壺珍賞，NO.140

1996年工商時報

展覽紀錄：

1997年國立歷史博物館

B037

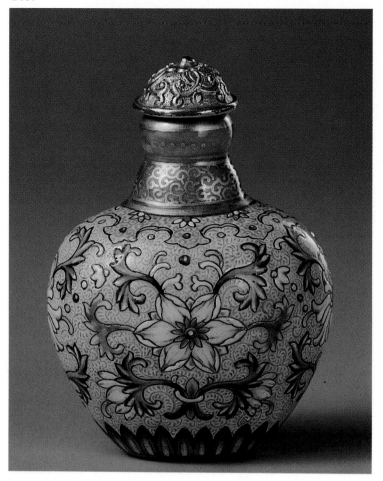

御製粉彩軋道西番蓮紋
鼻煙壺

B037-1

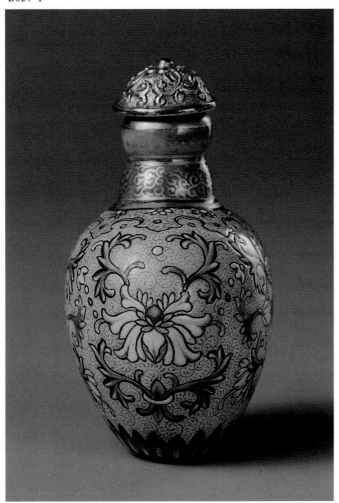

長頸，口沿有金彩，器
身於軋道地上繪西番蓮，畫
工精細，臥足，爲難得的御
製粉彩鼻煙壺。

B037-2

B037-3

B038

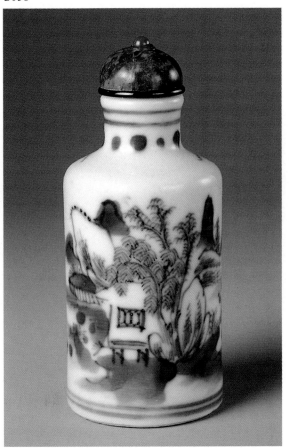

青花鼻煙壺(藥罐)

　　在清朝早期以裝藥的小
瓷瓶來盛裝鼻煙應該是相當
普遍的，附圖就是最好的例
子之一，這青花直立小瓶貼
有喉嚨藥的紙籤，說明當時
使用的功能，不過以青花和
胎土來看，這應該是民國初
的製品。

B038-1

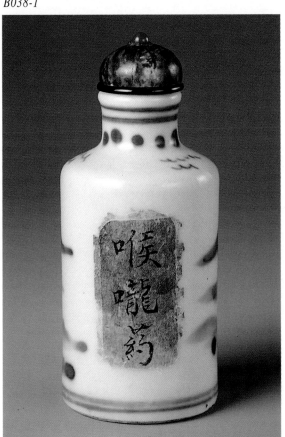

B038-2

王步繪青花鳥禽鼻煙壺

高度：5.5公分

壺蓋：珊瑚

墊片：黑色墊片

煙匙：象牙

掏膛：佳

款識：雍正年製

年代：民國

來源：樂養軒

圖案中無論鳥禽的飛舞或嗷嗷待哺的雛鳥都生動無比，觀察羽毛的筆觸，可以想像作者心思細膩，筆下功力非凡。雖然底部落款為雍正年製，不過從壺身器型及青花釉色和繪畫風格，都可以確定是民國初年竄起的青花大師王步的作品。

B039-1

B039

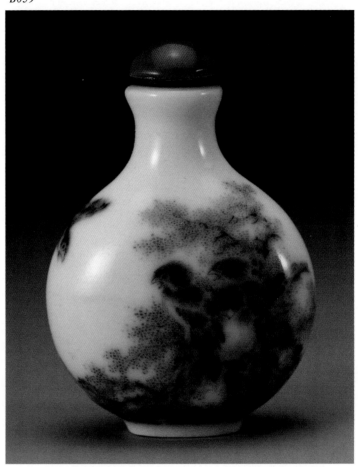

王步字仁元，江西豐城縣人，他從九歲就開始學習畫青花，20年代後因為受珠山八友王琦等人的影響，開始練習國畫，並以兼工帶寫的筆法繪製青花山水、人物、花鳥，被時人稱為青花大王(註)。王步的青花瓷器多見花瓶、瓷板等物件，而鼻煙壺作品目前可見者可謂少之又少。

註：景德鎮近代陶人錄，劉新園：瓷藝與畫藝二十世紀前期的中國瓷器，頁69，香港市政局出版，1990年。

御製金泥地
瓜稜形粉彩鼻煙壺

高度：5.4公分

壺蓋：染色象牙

煙匙：象牙

年代：清 乾隆

款識：乾隆年製四字篆書描
　　　紅款

來源：中國嘉德

展覽紀錄：

1997年國立歷史博物館

B040-2

B040

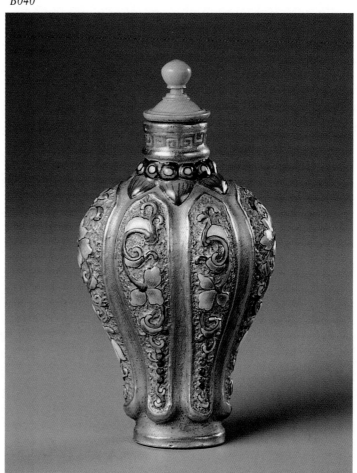

B041 B042 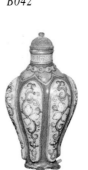 B043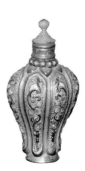

北京故宮所藏同類型鼻煙壺

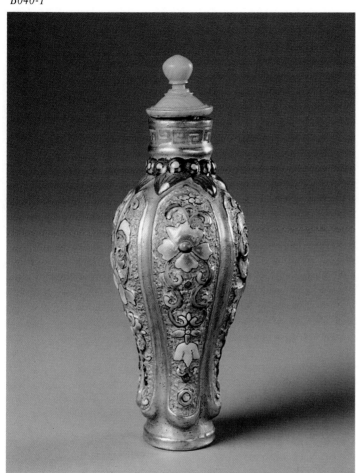

B040-1

瓜稜型器身，全身金彩
為地，口沿下有回文裝飾，
頸部先飾藍色乳丁紋，再有
蓮花瓣紋，每瓜瓣處又有折
枝花卉。

這只鼻煙壺可用金碧輝
煌來形容，乾隆時代的粉彩
鼻煙壺不少，但是以金泥地
方式處理，並又刻意採瓜稜
造型者是數量較少者。

臺北故宮可見一盒盒的
御製粉彩鼻煙壺，不過如附
圖的金泥地粉彩鼻煙壺則僅
存於北京故宮收藏，而附圖
者為目前已知僅存於民間的
唯一收藏品。

瓷鬥彩礬紅百壽字鼻煙壺

壺身兩面均以礬紅繪飾
百壽字形圖案，具有中國文
字之美，頸部和壺身兩側則
有鬥彩花卉圖案。雖有乾隆
款，但非十八世紀產品，由
釉色研判應爲清晚期民間作
品。

高度：6.1公分

壺蓋：紅料鑲銀邊

墊片：塑膠片

年代：清

款識：「乾隆年製」篆書款

B044-3

B044

B044-1

B044-2

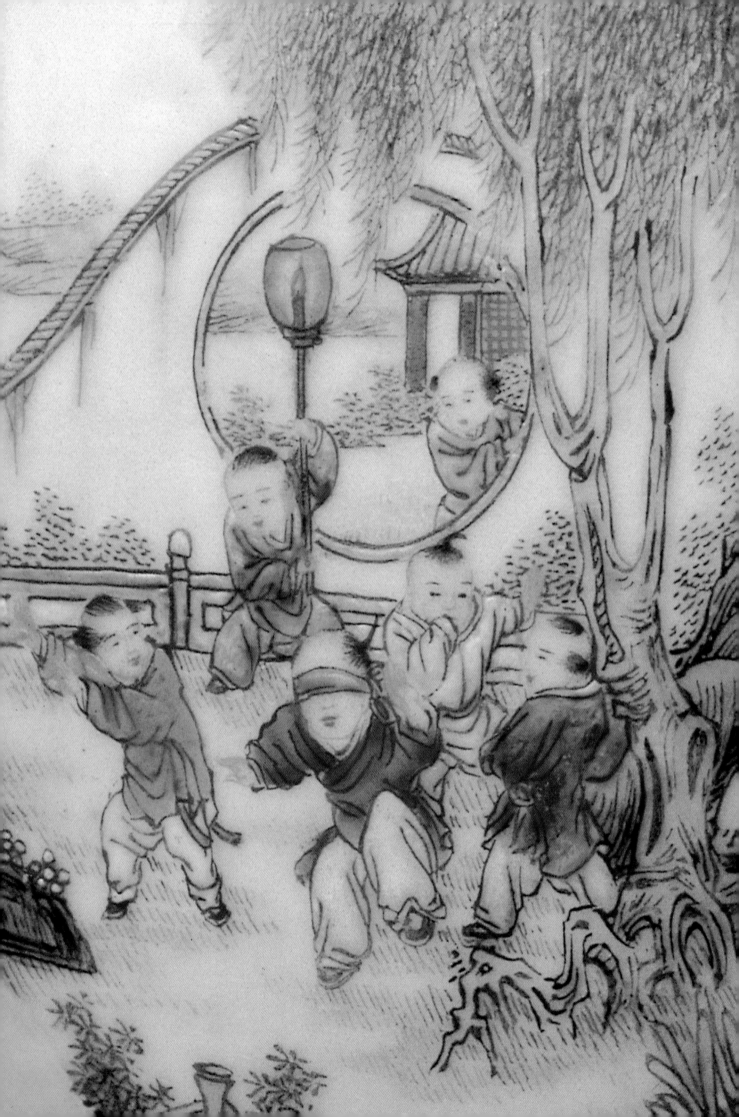

B045

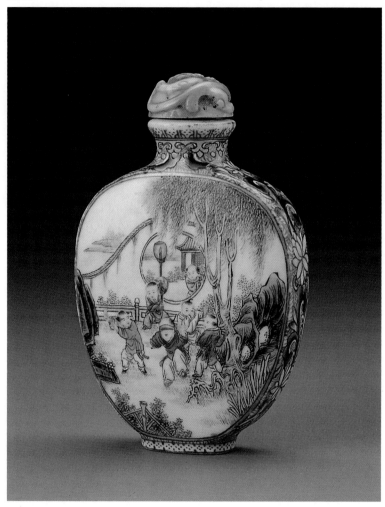

瓷胎粉彩開光嬰戲圖鼻煙壺

高度：6.6公分
款識：乾隆年製篆字紅款
壺蓋：珊瑚雕螭龍紋
煙匙：象牙製，刻手持蒲扇
　　　形，極為精緻
掏膛：佳
來源：觀想
展覽紀錄：
1997年國立歷史博物館

　　曾經有數位鼻煙壺專家
見過這只鼻煙壺，對年代的
鑑定卻有不同觀察，兩位西
方鼻煙壺專家認為這乾隆年
代造辦處製，一位資深的華
人前輩則謂這道光年間所製
的精品這鼻煙壺中嬉戲童子
的表情生動，畫工精緻細膩
超過一般乾隆款的嬰戲圖或
百子圖鼻煙壺，(見清代瓷
器賞鑑，184頁，圖245乾隆
粉彩百子圖鼻煙壺，錢振宗
主編，出版：中華書局(香
港)有限公司　上海科學技術
出版社，1994年9月)。

B045-1

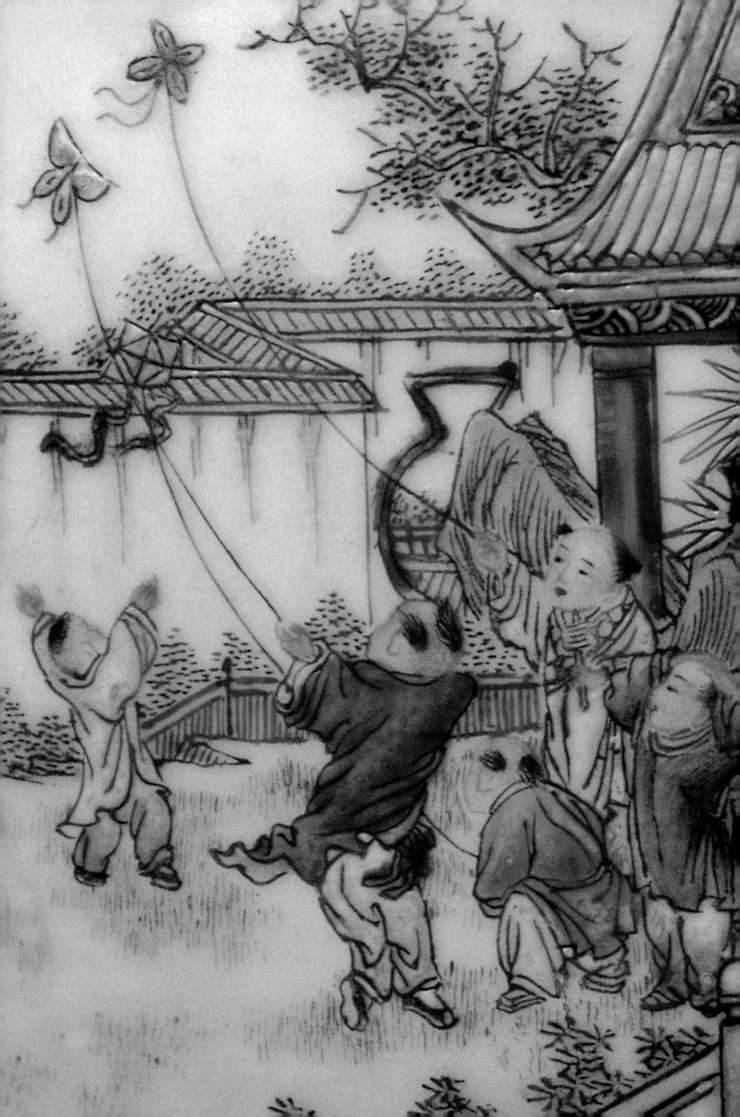

B045-2

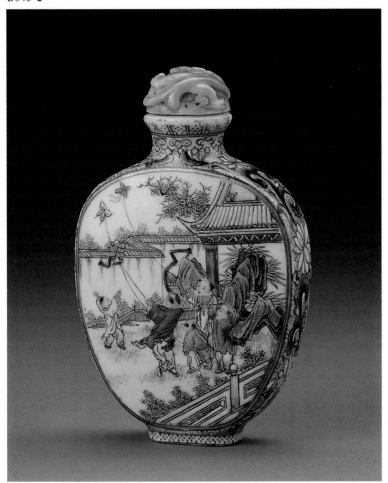

　　乾隆時代景德鎮官窯所
燒大型瓷器上，有類似童子
嬉戲圖案的風格(註：見故
宮珍藏康雍乾瓷器圖錄，圖
版21、22、30、34、35，張
應流主編，兩木出版社 紫
禁城出版社 1989年5月)但是
畫風仍有差異故宮現存的粉
彩瓷胎鼻煙壺藏品在口沿和
圈足都有塗有金彩裝飾，可
是附圖的鼻煙壺並沒有這項
特徵，雖然以金彩開光，但
是其頸部和器身兩側的雲紋
及蔓草圖案和其乾隆御窯器
又不相同，同時長扁橢圓的
造型，應該是始於嘉慶期，
因此，這只鼻煙壺的年代可
以排除乾隆時期，至於要斷
言所屬年代則需要更多論
證。

瓷質粉彩花卉圖案鼻煙壺

高度：6.4公分
壺蓋：青花瓷質原蓋
煙匙：象牙
掏膛：佳
年代：清
展覽紀錄：
1997年國立歷史博物館

B046

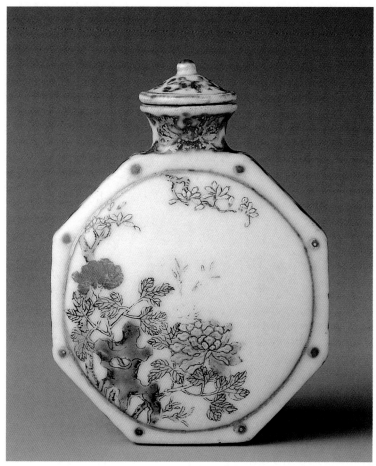

B046-3

B046-1

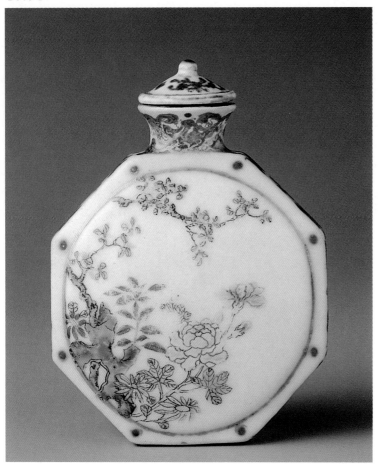

器身成八角形，配有原
裝青花瓷蓋，口沿抹金，器
身腹部兩側開光，分別有牡
丹、芍藥、菊花等象徵富貴
的花卉圖案，器身頸部和側
緣以金彩、青花、礬紅所組
合的裝飾圖案。只是由畫風
及釉色觀察，不應是歸屬於
乾隆的官窯產品，故宮也不
見有相同藏品，這應為十九
世紀的作品。

B046-2

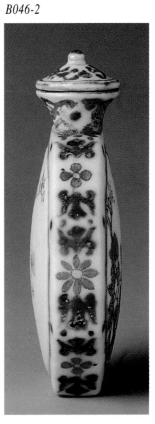

茶葉末色瓷鼻煙壺

　　曲線優美的梅瓶造型，茶葉末色澤醇厚動人，此瓶可能作爲鼻煙壺，也極可能是置於多寶格中觀賞把完之用。購買該鼻煙壺後，尚未取貨時，國內知名的瓷器收藏家張益周先生也看上此器物，當他獲悉我已捷足先登後，很客氣的向我道賀，說我獲得一件寶貝，當我向張先生請益有關此壺年代鑑別時，張先生依其經驗說：至少爲乾隆初期作品，若爲其先翁(已故知名收藏鑑賞家張添根先生)來判別將會定爲雍正期作品。

　　雍正主政期雖短，不過所燒造的瓷器之精細，舉世同誇，器型雋秀，典雅優美，如果以耿寶昌先生對瓷器所著作的觀點，他認爲雍正梅瓶比乾隆時期者更秀美。附圖的梅瓶型鼻煙壺，器型比例協調，胎體輕薄，器足規整，釉色純正柔美，雖然無款但符合雍正時期的特徵。

高度：7.8公分

壺蓋：紅料

墊片：黑色塑膠片

煙匙：象牙

年代：清 雍正至乾隆

來源：樂養軒

展覽紀錄：

1997年國立歷史博物館

B047

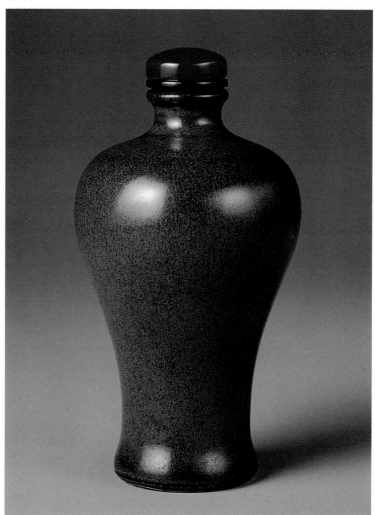

B047-1

玻璃類

白地套藍蟠螭圖案鼻煙壺

高度：4.2公分

壺蓋：珊瑚

墊片：無

煙匙：象牙

款識：乾隆年製楷書款

掏膛：極佳

年代：乾隆(1736-1795)

來源：某歐洲藏家

　　　蘇富比

展覽紀錄：

1997年國立歷史博物館

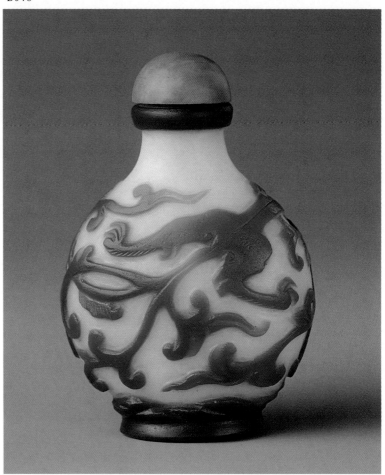

B048-2

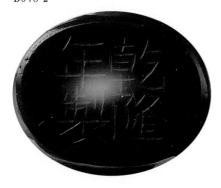

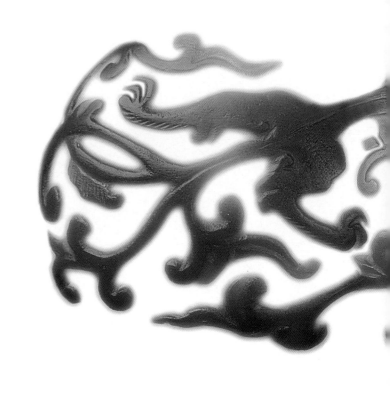

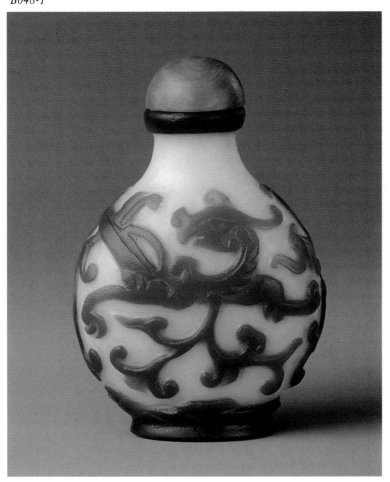

器身迷你，兩側平扁，器腹呈圓形，口部及圈足均覆套藍料，圖案則是雕一回首飛翔的蟠螭，充滿韻動的身軀恰好佈滿器身，圈足上部更是被技巧的的雕琢成波濤起伏之景口大掏膛極佳典型之清宮造辦處作品，許多優秀的玻璃鼻煙壺作品被列爲是十八世紀或造辦處所製，但往往會因爲有無款識或款識特徵及器物本身的造型有所爭議，不過，附圖的作品則是清乾隆料煙壺代表作之一。在北京故宮收藏有一白地套紅蟠螭料鼻煙壺，除顏色有所區別外，其餘造型圖案完全和附圖相同。

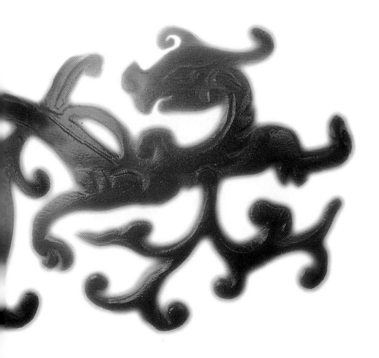

B048-3

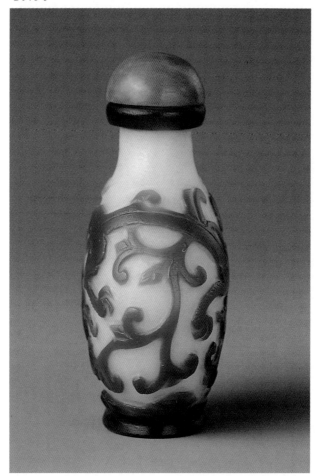

B048-4

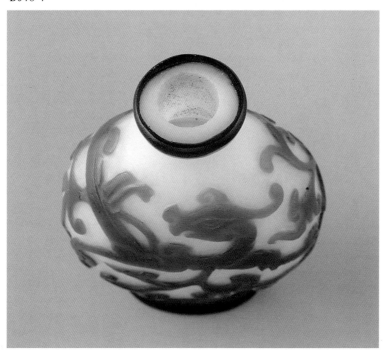

B049

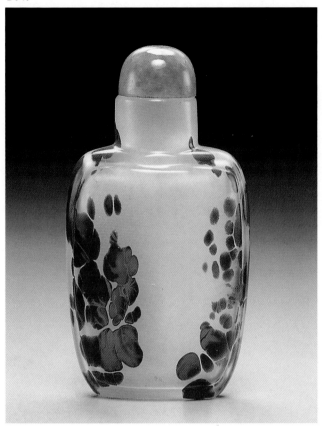

B049-1

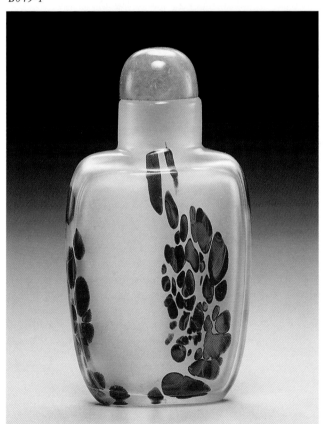

花斑料鼻煙壺

　　直頸，看似長方的器身
其實兩正面均微向外側弧形
突出，玻璃質地極為溫潤，
整體手感相當舒適。

高度：5.7公分

壺蓋：翠玉

煙匙：象牙

來源：古道

出版紀錄：

中國鼻煙壺珍賞，頁52，圖
20

雪花地套紅料刻
松鷹圖鼻煙壺

高度：5.8公分

壺蓋：翡翠

頂飾：珍珠

墊片：褐色玻璃

煙匙：象牙

掏膛：極佳

來源：仇炎之

　　　蘇富比

展覽紀錄：

1997年國立歷史博物館

B050

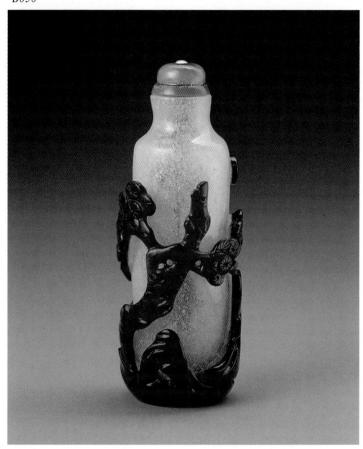

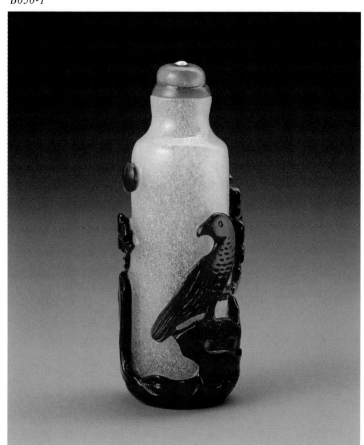

B050-1

圓柱造型的鼻煙壺並不少，但是套料而且整個圓周都有連續性構圖者就不多見，這只煙壺：以高浮雕的方式，刻著一隻隼鷹炯炯有神的佇立山岩之上，無論是鷹是岩石或是老松，都顯露流暢而立體的雕刻技法。這只鼻煙壺原屬於我國知名大收藏家仇炎之（Edward T.Chow），仇炎之發跡上海，但成功於五○年代香港的骨董市場，在他經營骨董生意時，不少國際博物館的重要收藏是經由他的手而網羅，但是他自己私藏的骨董更是精彩。

1980和1981年蘇富比分別拍賣過兩次仇炎之的收藏品，其中各有一只成化雞缸杯，槌價分別是港幣480萬和380萬，都是當年中國瓷器的歷史性天價記錄，另外，一只成化鬥彩高足杯成交價是420萬港幣，他的收藏功力由此可見。仇炎之也收集部份鼻煙壺，並且陸續在九零年代由其後人在市場中出售，由實物觀之，可發現他的收藏品，不論材質都非常純淨、完整和典型，這是值得後人借鏡的。

料仿礫石鼻煙壺

　　和右方鼻煙壺一樣，都是料仿其他材質鼻煙壺的精彩傑作，以攪胎方式完成對礫石的模仿，也達到逼真的效果，整體手感溫順。由於料在高溫狀態下會產生許多不同變化，因此工匠控制生產過程達到希望的效果，除要有純熟技巧外，還要靠幾分運氣。可能因為失敗率高，和繁瑣的打磨等後製作工程，所以這一系列鼻煙壺的傳世數量並不多。

高度：4.9公分

壺蓋：橙色玻璃

頂飾：綠色玻璃

煙匙：象牙

掏膛：極佳

年代：清

來源：樂養軒

展覽紀錄：

1997年國立歷史博物館

B051

B053

B052

白料仿白玉鼻煙壺

　　過去中國文人或收藏家總喜歡骨董能把玩於手，因此，會將自己喜歡的物件隨身攜帶或擱置於書房、臥房等處，以便能隨時賞玩，而鼻煙壺、小玉件就是便於賞玩的其中幾項，而卵石形白玉除方便把玩外，它的自然形體韻味更為文人所重，而玻璃藝術的精華之一就在於工匠以高超技術利用玻璃的特性去仿製其他質材，創造出另一種效果，而圖中料仿白玉鼻煙壺不論是形體或顏色及潤度，都達到與真正白玉唯妙唯肖的境界，曾經有不少人士乍見這只鼻煙壺時都會誤以為這是白玉鼻煙壺，這種鼻煙壺有些是以吹製完成，有些則是取整塊玻璃料逐漸打磨、拋光、掏膛完成，幾乎和玉器製作過程相同。

高度：4.8公分

壺蓋：珊瑚

煙匙：象牙

掏膛：極佳

年代：清

來源：九龍閣

展覽紀錄：

1997年國立歷史博物館

蛋清料素身鼻煙壺

高度：7.5公分

壺蓋：翡翠

墊片：深褐色塑膠片

煙匙：象牙

掏膛：極佳

來源：樂養軒

年代：可能為18世紀

B054

蛋清料素身鼻煙壺

B054-1

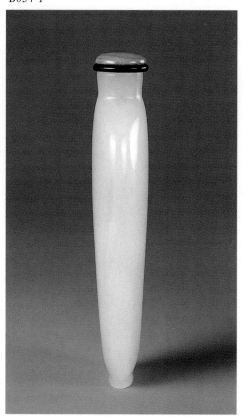

造型修長高雅，器壁極薄，工匠在吹製時必須拿捏恰當，否則極易變形，玻璃質地細膩，彷彿玉石。此壺可能是造辦處作品，北京故宮博物院藏有一只仍保有原裝銅鍍金鏨花壺蓋的淡粉玻璃鼻煙壺，雖然顏色和附圖者不同，但其吹製及打磨和修飾技法是一致的。

B054-2

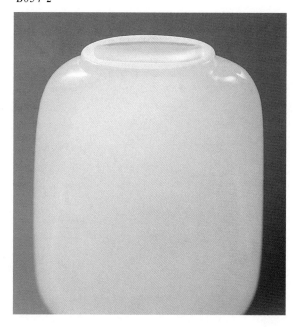

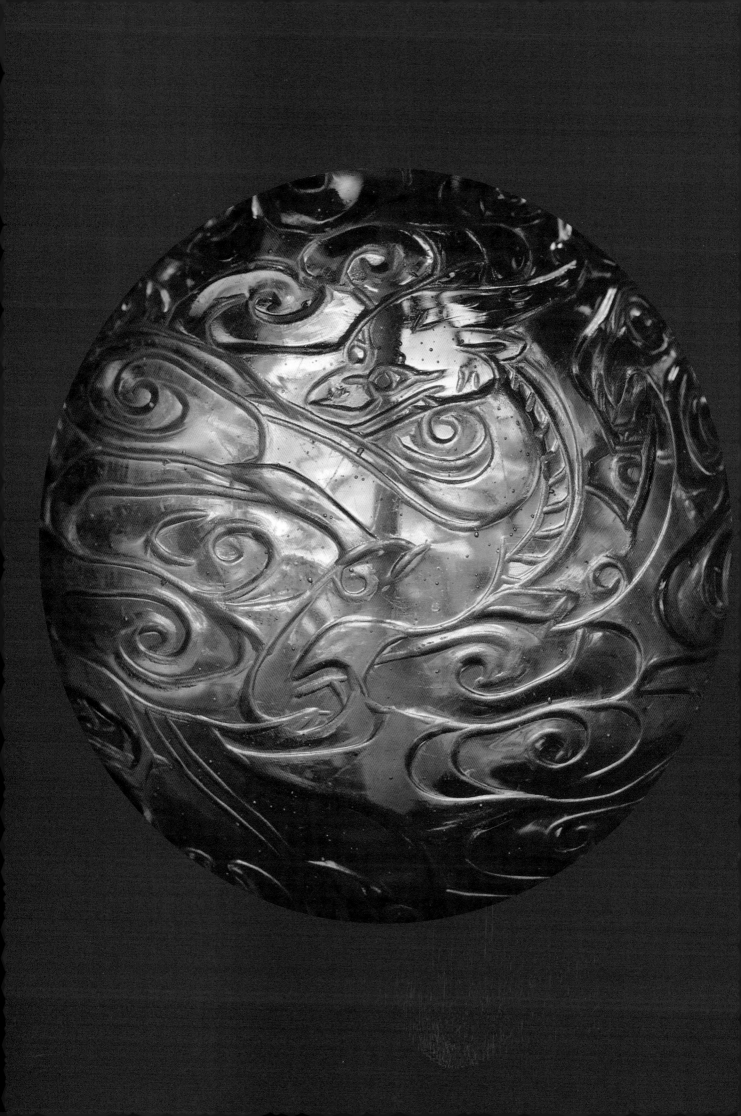

B055

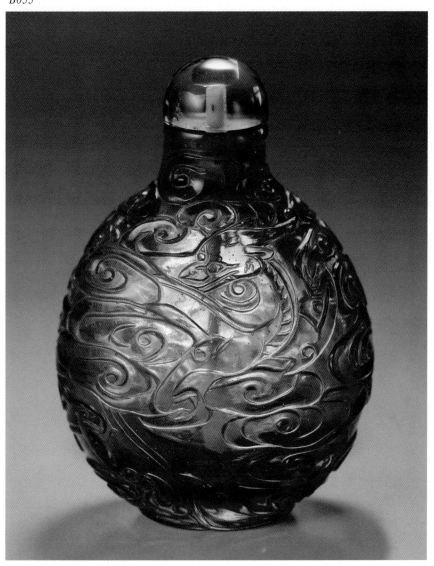

料仿金珀鼻煙壺

高度：5.8公分
壺蓋：透明金黃色玻璃
煙匙：象牙
掏膛：佳
年代：18世紀
來源：Gield Leister
　　　蘇富比
出版紀錄：
1996年工商時報
展覽紀錄：
1997年國立歷史博物館

B055-1

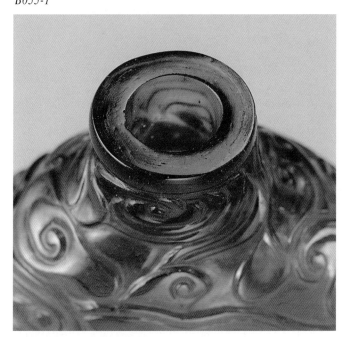

B055-2

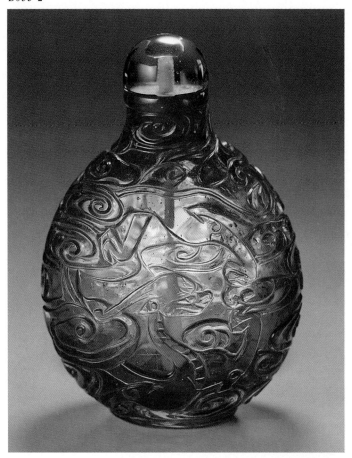

B055-3

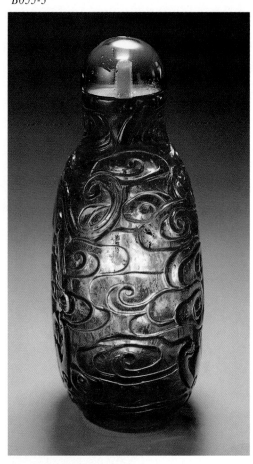

B055-4

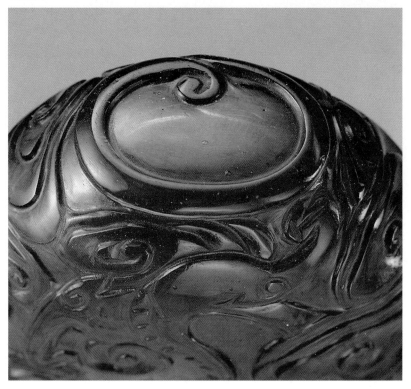

B056

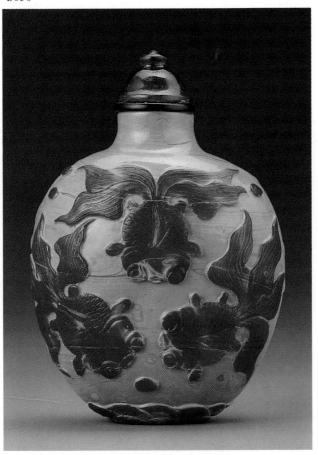

B056-1

料仿雄黃刻
金玉滿堂(金魚)鼻煙壺

高度：5.2公分
壺蓋：淡棕色玻璃
煙匙：象牙
掏膛：極佳
年代：清
來源：元寶堂
展覽紀錄：
1997年國立歷史博物館

255

料仿瑪瑙葫蘆形鼻煙壺

　　這是另外一只以玻璃模仿其他材質的優異成功例子，無論色澤及潤度紋路都逼似瑪瑙，葫蘆的造型曲線優美，北京故宮博物院也藏有一只造型相同顏色赭紅的鼻煙壺，而葫蘆也一直是宮廷相當喜歡的器型，造辦處曾以白玉及玻璃兩材料來製成葫蘆形的鼻煙壺，其中則以玻璃最少。

高度：7.6公分

壺蓋：瑪瑙

墊片：藍色塑膠片

煙匙：象牙

掏膛：極佳

年代：18世紀

來源：元寶堂

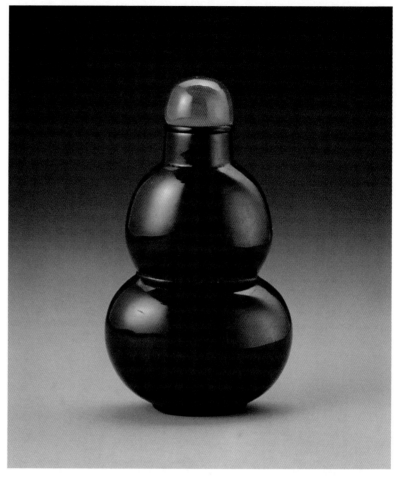

B057

B058

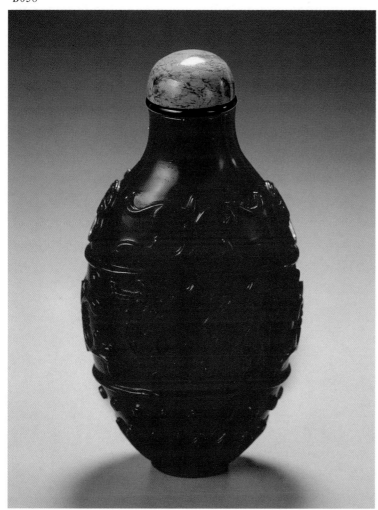

寶石紅料鼻煙壺

高度：6.2公分
壺蓋：孔雀石
墊片：黑色塑膠片
煙匙：象牙
年代：18世紀
來源：蘇富比
出版紀錄：
1996年工商時報
國際鼻煙壺學會1997春季季
刊
展覽紀錄：
1997年國立歷史博物館

這只鼻煙壺的圖案彫刻有力，線條分明，器身圖飾有C形卷紋、饕餮紋、乳釘紋飾、蓮瓣圖案，佈局華而不繁，開口大。顏色更光彩動人，濃腴鮮麗的寶石紅，令人遐想是否真如傳說所言，真有人將紅寶的石屑融於料中燒造。

B058-1

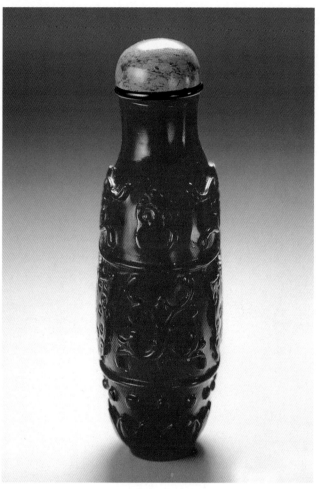

B058-2

B058-3

白料刻鵲橋會圖文鼻煙壺

高度：6.2公分

壺蓋：翡翠

墊片：黑色塑膠片

煙匙：象牙

掏膛：極佳

年代：19世紀

來源：東浦

展覽紀錄：

1997年國立歷史博物館

B059

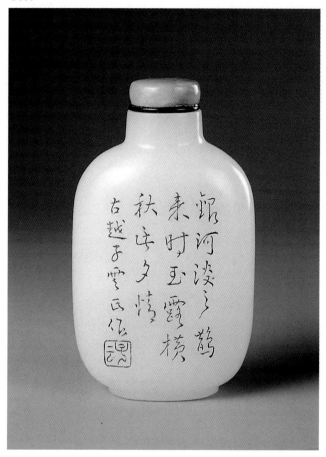

銀河淡淡之鵲

來时玉霽横

秋氣夕情

古越子雲氏作

白色玻璃質地細密，成功的仿製羊脂白玉，壺身一面線刻牛郎織女鵲橋會，另一面刻有"銀河淡之鵲來時，玉霞橫秋此夕情古越子雲氏作"，圈足並刻有子雲兩字。

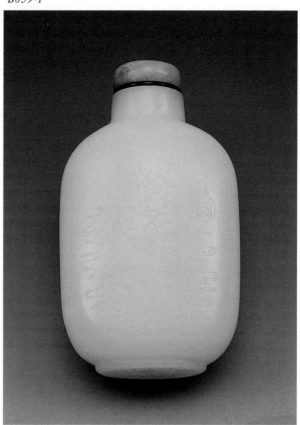

B060

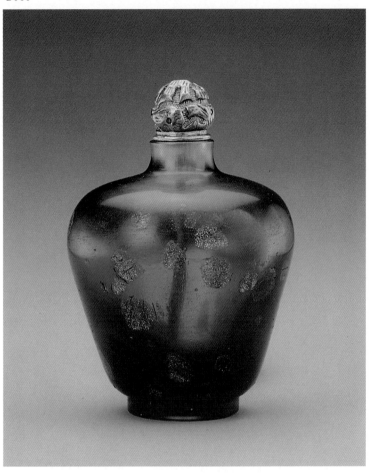

B060-1

寶石藍料胎灑金星鼻煙壺

　豐肩收腹的造型比例恰如其分，無論寶石藍地或金星的顏色都純正迷人，這是在藍料玻璃中混灑金星玻璃，製造出動人的耀眼效果。除單色玻璃外，也以攪色玻璃爲地製作的灑金星玻璃鼻煙壺。此一種類產品在康熙時代就開始生產，直到嘉慶朝就不見有生產的記錄，以往的產量也很少，可考的記錄中產量最大的是乾隆六年三月，皇帝下詔製作了十六只灑金星鼻煙壺。(註)清末民間有類似產品，但通常尺寸較早期者大。

　註：夏更起：清宮鼻煙壺概述，故宮鼻煙壺選粹頁七，紫禁城出版社，1995年

高度：4.3公分

壺蓋：鎏金銅

煙匙：象牙

掏膛：佳

年代：清

來源：歐洲私人收藏
　　　蘇富比

涅白料胎畫琺瑯鼻煙壺

高度：6.4公分

壺蓋：碧璽

煙匙：象牙

掏膛：佳

年代：民國

來源：蘇富比

展覽紀錄：

1997年國立歷史博物館

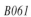

B061

B061-3

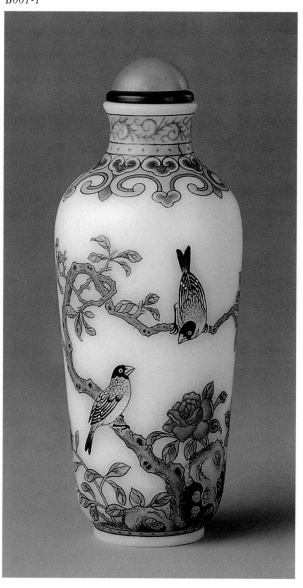

立瓶式設計，環繞頸部
繪有草紋，下接乳丁紋裝
飾，至肩部有如意雲頭紋，
器身則畫鳥雀攀附枝頭，和
和岩石及牡丹，在接近圈足
處，又以粉紅琺瑯顏料繪乳
丁紋飾。

此壺為葉仲三家族所製
作的典型器之一。

B061-2

古月軒小瓶

　　葉家家族燒造古月軒作品時，除了鼻煙壺外也包含其他小品工藝，附圖的精緻小瓶就是一例，器身以花鳥、竹、岩石爲裝飾圖案，並有詩句 "濃葉千枝翠　新花半開紅"，圖案著色豔麗，工筆細膩，層次分明。底落乾隆年製四字款。

　　這一種小瓶不是鼻煙壺，而是擱置於多寶格中供玩賞用的珍寶。

高度：7.4公分
來源：佳士得

B062　　　　　　　　　　B062-1

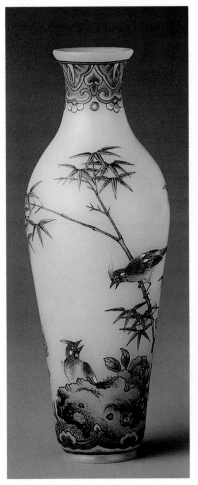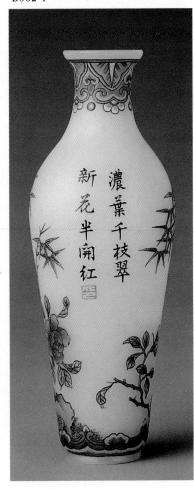

B062-2

濃葉千枝翠
新花半開紅

円事頼

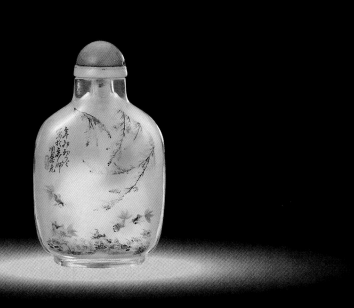

甘烜文內畫鼻煙壺

高度：6.8公分

壺蓋：瑪瑙

墊片：黑色塑膠片

煙匙：象牙

掏膛：佳

年代：清

展覽紀錄：

1997年國立歷史博物館

B063

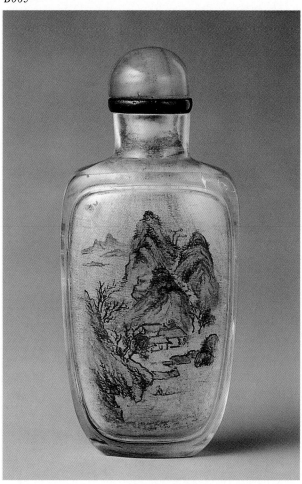

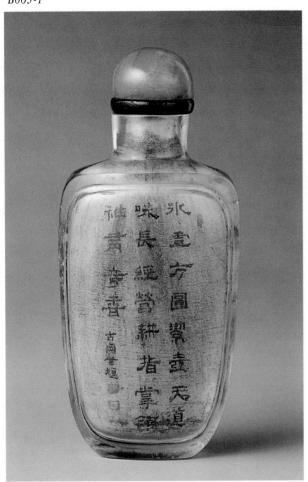

長方形水晶壺，兩面開
光形式，正面繪有遠山、茅
舍和水上形舟的野村意趣
圖，另一面則有五言詩：
冰雪芬園潔　壺天道味長
經營耕指掌　領袖有其香
款落古岡。

古岡也是甘桓的別號之
一，不過何時起他開始使用
不同別號已經不可考。

水晶內畫鼻煙壺

高度：6.3公分

壺蓋：料

墊片：黑色塑膠片

掏膛：佳

年代：1810-1860

B064

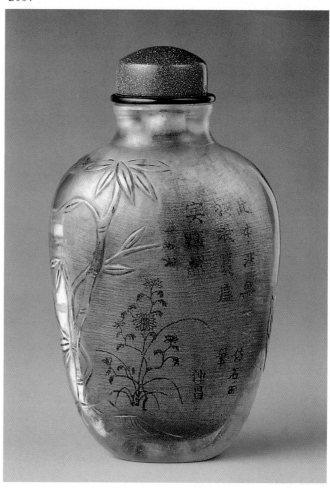

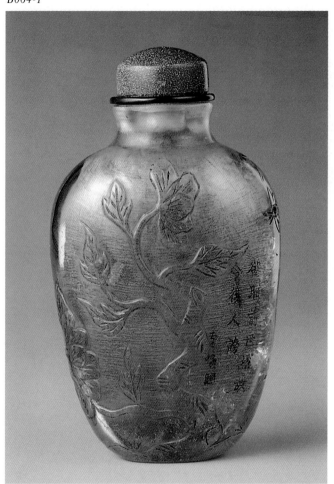

B064-1

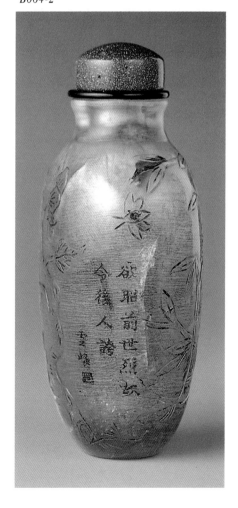

B064-2

長橢圓形水晶鼻煙壺的器身先依天然石紋彫刻枝葉圖案，在於膛內繪畫菊花，並題詩：此中非無一物表裏虛實渾然　仿石田筆　仲昌，側面則題：欲昭前世烈故令後人誇　雲峰。

此壺的作者為甘烜文，是目前所知最早的內畫鼻煙壺創作者，他的作品以墨色為主要敷色，落款署名有甘桓，一如居士、甘文、半山、雲峰、古開樵等。

丁二仲內畫鼻煙壺

高度：6.1公分

壺蓋：碧璽

墊片：無

年代：1919年

來源：蘇富比

展覽紀錄：

1997年國立歷史博物館

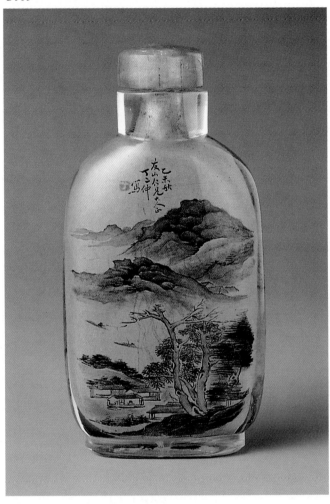

丁二仲內畫鼻煙壺

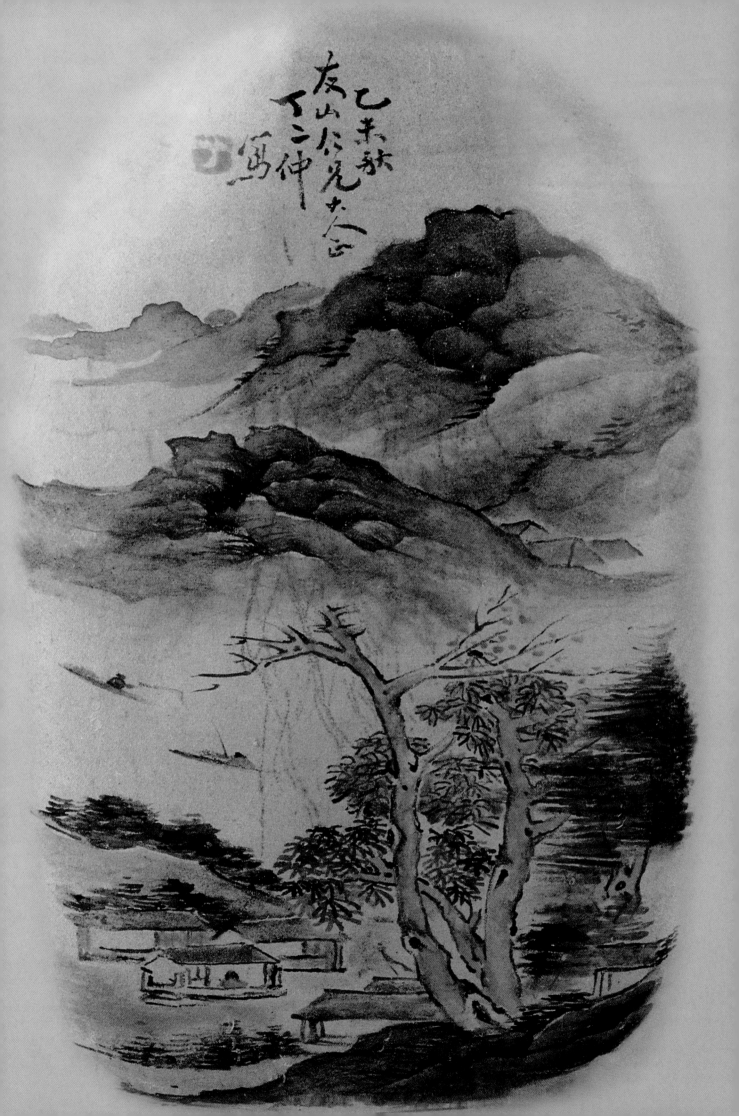

一面以夕陽、遠山、近水、扁舟、老樹、枯枝、山野人家爲主要構圖，這是中國文人長久以來所嚮往的田園意趣，展現高遠境界，上題：乙未秋，友山仁兄大人正 丁二仲　寫。

另一面則是會有奇石、古瓷花瓶並插有梅花數支，這又是中國文人歡喜的風格，整體構圖和筆法可有看出，丁二仲是取法明朝的沈周。

題跋爲：時在乙未秋月仿白石翁法　於都門客次二仲　印"丁"。

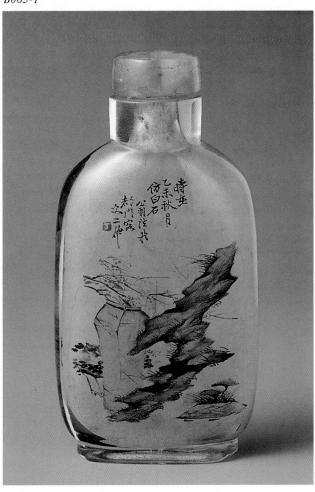

B065-1

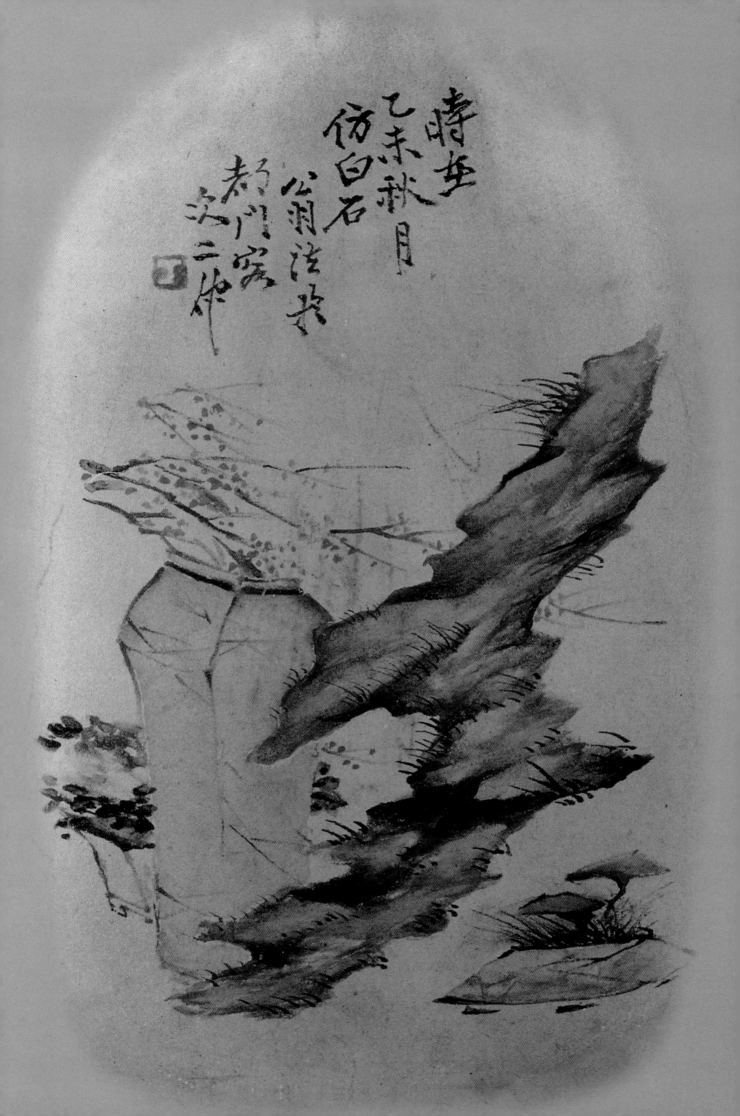

時在
乙未秋月
仿白石
公翁法於
村門寓
次二作

王習三水晶內繪夏山行旅圖鼻煙壺

王習三的作品不少，不過，如圖的山水內繪作品充分展現中國文人氣息者並不多見。這是王習三在甲寅年(1974年)的作品。煙壺採透明水晶爲材質，兩側刻有鋪首。

高度：6.6公分

壺蓋：珊瑚

墊片：黑色塑膠片

掏膛：佳

年代：鼻煙壺爲清朝所製
　　　內繪則是1974年繪

來源：古道

B066

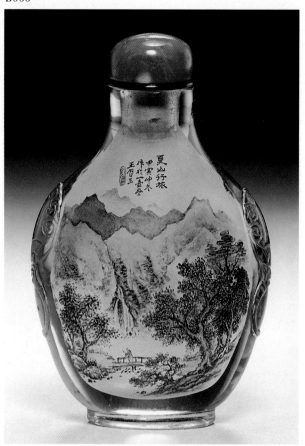

B066-1

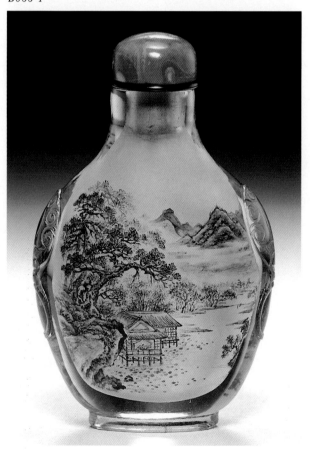

B066-2

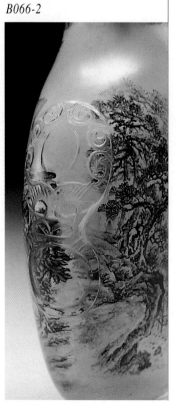

夏山行旅　甲寅仲冬作於一壺盦　正習三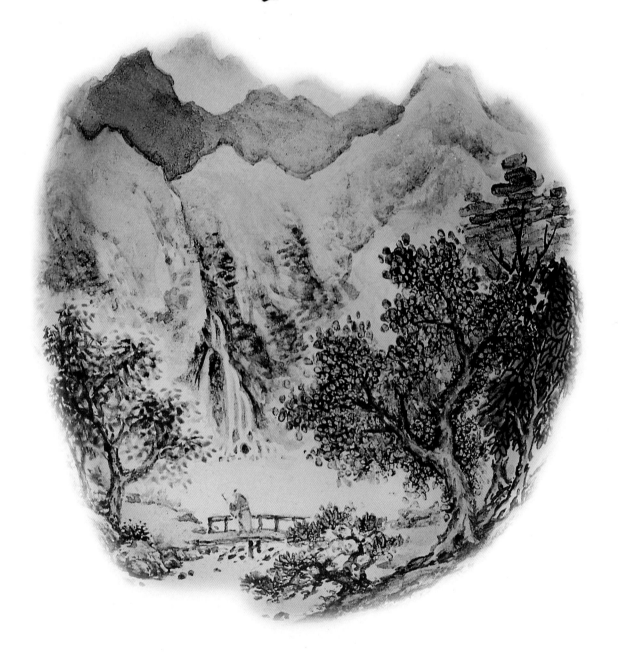

B067

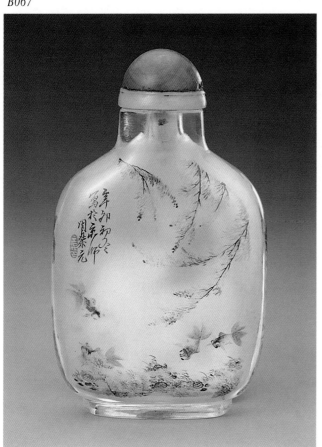

周樂元內繪鼻煙壺

高度：6.1公分

壺蓋：珊瑚

墊片：不透明黃色塑膠片

煙匙：無

年代：1891年

來源：Kaynes-Klitz

　　　蘇富比

出版紀錄：

蘇富比(香港)二十週年，

no.480

內繪鼻煙壺的大師代表當推周樂元，雖然他的作品不見得每件都是最優秀的，但他在內繪鼻煙壺領域中有不可動搖的影響力及地位，在清末民初周樂元在內繪鼻煙壺的名氣就好比是現代中國水墨的張大千一般，周樂元生卒年月目前仍無法確認，有人在文獻中指出周樂元原來從事的是宮燈和紗燈繪畫的工作，（註：見 Chinese Snuff Bottles no.4, Hugh Moss Dec.1966, P54）至於周樂元如何及何時開始內繪鼻煙壺目前也缺乏可靠記錄，現有傳世品中周樂元最早的作品是1882年(壬寅年)，最晚的作品則是1893年(癸酉年)。舉凡是山水、花鳥、草虫等都是周樂元創作的題材，同時他的作品數量不少，這是因爲他的作品在當時就是商品，也是他賴以爲生的方式，所以市面重複出現相同題材的作品也就不足爲奇。

如果仔細比較周樂元作品，仍然可以看出其中仍有品質差異，雖然有人認爲1885年到1893年是周樂元內繪技巧顛峰期，但這仍然需要就每件作品仔細推敲才能評斷高低。也因爲數量多，因此，品相就顯得十分重要。

B067-1

玩涛八大兄四泉世

丁二仲內繪鼻煙壺

高度：5.8公分

壺蓋：料

墊片：不透明綠色塑膠片

年代：1936年

來源：樂養軒

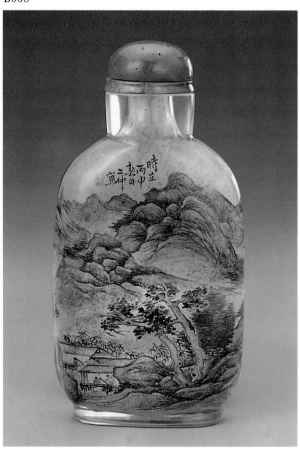

B068-1

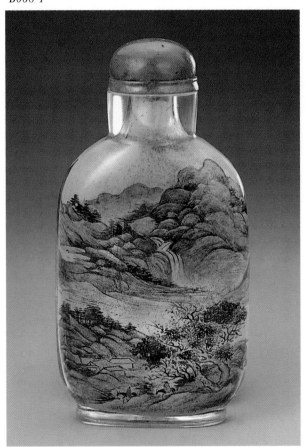

在所有內畫鼻煙壺中，筆者給予最高評價的是丁二仲的作品。

丁二仲本名為丁尚庾，他從1895年開始從事內畫，大約畫了十多年，數量不多，但他的作品為內畫鼻煙壺提昇至另一境界，由於丁二仲本身就是一文人，精通詩詞書畫，因此所創造的內畫煙壺擺脫了市場的匠氣，也一直為收藏家所重視。

甘烜內畫鼻煙壺

高度：6.8公分

壺蓋：翡翠

墊片：黑色塑膠片

掏膛：佳

年代：清

來源：古道

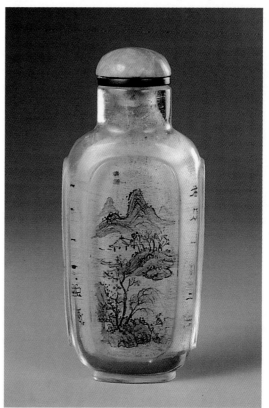

B069

古澗無陂獨遠

林間有雪相待

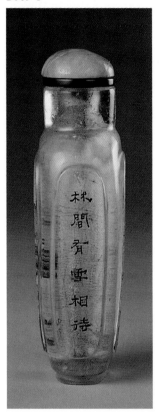 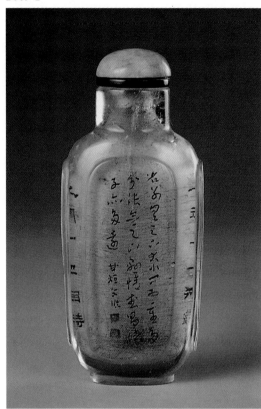 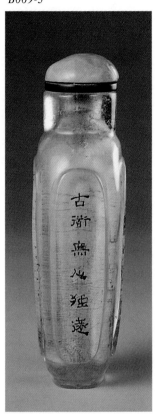

B070

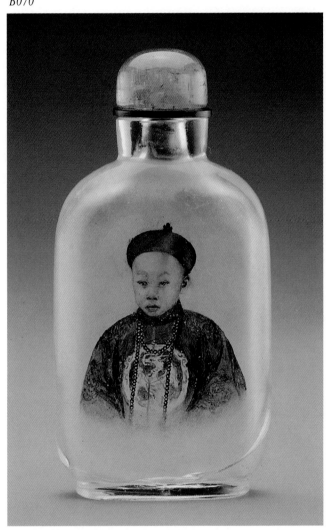

玻璃內繪人物鼻煙壺

　折方形透明鼻煙壺正面
為宣統皇帝溥儀的肖像，另
面則寫著：辛亥寫於北京
大清國宣統大皇帝萬歲　馬
少宣　印落"少宣"兩字。

高度：5.8公分
壺蓋：粉紅碧璽
墊片：黑色塑膠片
掏膛：佳
來源：
　　1983.4.29 倫敦蘇富比
　　Eric Young
　　1987.10.13 倫敦蘇富比
　　1997.11.5 香港蘇富比
年代：1911年

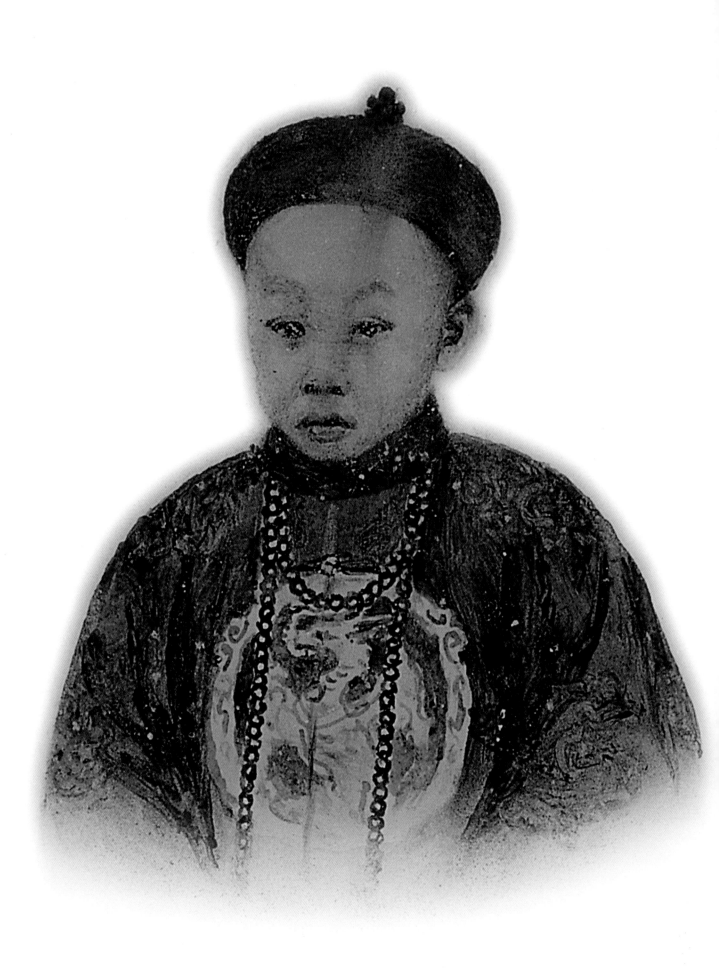

辛亥寫於北京

大清國宣統大皇帝萬歲

馬少宣

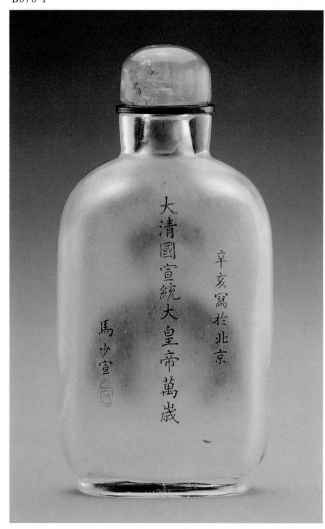

這只鼻煙壺可謂極具歷史性意義，首先是肖像部份，馬少宣所繪肖像鼻煙壺大多為清朝大臣或貴族，而此壺人物肖像則是清朝天子宣統皇帝，宣統皇帝也是唯一被清朝內畫鼻煙壺大師入畫的大清天子，宣統皇帝的肖像鼻煙壺目前的資料顯示只有兩只，同樣都是馬少宣繪作，另一只是Robert Trojan的收藏品，高度5.8公分，不過，肖像上的溥儀是身著絲綢棉襖頭戴圓帽(註一)，而附圖的鼻煙壺是唯一宣統皇帝著有龍紋的吉服和垂掛朝珠的肖像，因此有彌足珍貴的歷史價值。也由於肖像中的宣統皇帝是穿著吉服因此朝珠的配掛較不講究，若是穿朝服那朝珠的配掛就繁雜而嚴謹多了。

中國歷代王朝對服飾都相當講究，各有規矩分明的輿服制度，清朝王室就以顏色、花紋、珠寶嵌飾等繁瑣的區分，來區分不同官職和地位，附圖鼻煙壺上宣統肖像頭戴的應是常服冠行冠(註二)，冠帽上的帽頂也頗有學問，清代的帽頂有三種劃分：朝冠頂、吉服冠、便頂，而皇帝的便頂則是紅絨結頂(註三)，前述兩只鼻煙壺中的肖像，雖然冠帽不同，帽頂則是一致的，馬少宣用淡墨色彩繪製團案，因此無法分辨出帽頂是紅色的。

馬少宣應該是對照溥儀的照片來作畫的，至於什麼緣由促使他作畫則有待進一步研究，值得注意的是，Robert Trojan的收藏與附圖的鼻煙壺應該是一對，因為都是馬少宣在辛亥年所作，兩只煙壺背面馬少宣都以工整的字體讚詠大清國宣統大皇帝萬歲，似乎這一對鼻煙壺是要進貢之用。在北京和臺北兩地的故宮博物院都可以見到內畫鼻煙壺的收藏，雖然數量極少，但顯然這一民間工藝已經受到皇室的注意，而畢榮九是現在可確定曾入宮任職作畫的內畫師，至於馬少宣是不是也曾經進宮作畫是值得注意和進一步探討的問題。

圖中的溥儀雖然穿著九龍黃袍，配掛朝珠，但一臉稚氣未脫，當時溥儀恐怕猶不知就要變天了。

光緒三十四年十月，德宗光緒和垂簾聽政的慈禧都相繼崩歿，溥儀嗣立，改元宣統，溥儀登基時只有三歲，實際上掌握大權的是父親醇親王載灃(監國攝政王)，三年後，也就是馬少宣繪製這只鼻煙壺的同年--辛亥年(西元1911年)，清朝施行鐵路國有政策引起各地強烈民怨，導致官民嚴重流血衝突的爭路風潮，使孫逸仙先生領導的革命得以趁機造勢一舉成功，著名的武昌起義創建了中華民國。

辛亥年馬少宣戒慎恐懼的才完成宣統皇帝的肖像內畫鼻煙壺，卻也立刻成為終結中國數千年君主體制的歷史見證。馬少宣"萬萬歲"的筆跡依然清晰，但也刻劃著歷史的反諷與現實。

註一：Robert Hall, Chinese Snuff Bottles V, 1992, NO.89

註二：見皇朝禮器圖式(乾隆三十一年)中冠、服簡表，清代服飾展覽圖錄，352頁　國立故宮博物院，1986年再版。

註三：帽頂帽花與翎管，前引書99頁。

硬
石
類

素身水晶鋪首耳鼻煙壺

高度：5.7公分

壺蓋：象牙

墊片：象牙

煙匙：象牙

掏膛：極佳

年代：清

來源：古道

出版紀錄：

中國鼻煙壺珍賞

展覽紀錄：

1997年國立歷史博物館

B071

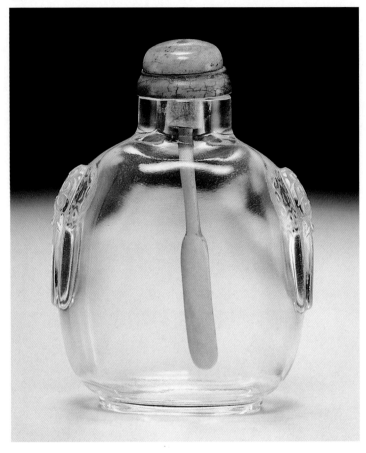

B071-1

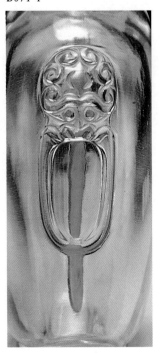

素身水晶鋪首耳鼻煙壺

B072

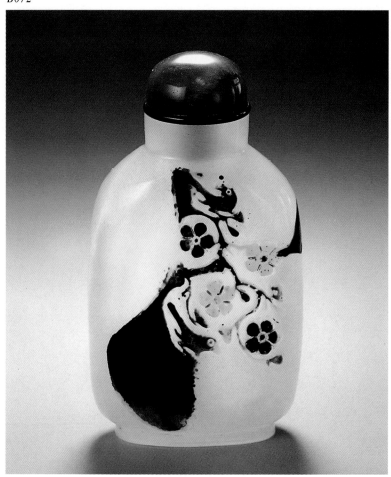

影子瑪瑙刻鳥禽圖

　　以瑪瑙灰色石質爲地，再利用黑色及褐色雜質雕成兩隻小鳥立於梅花樹上，雖然壺身空間不大但是雙鳥的型態甚至是眼部輪廓，和岩壁及梅樹都清楚表達，工匠的用心和功力由此可見。

　　由傳世鼻煙壺來看，可明顯發現這一型表現手法傑出的影子瑪瑙鼻煙壺是同一位工匠所作或來自相同作坊，另一件相類似的高明作品則由已故知名收藏家Bob C.Stevens蒐錄於其著作The Collector's Book of Snuff Bottles中。

高度：5.6公分

壺蓋：紫水晶

墊片：黑色塑膠片

煙匙：象牙

年代：清

來源：蘇富比

展覽紀錄：

1997年國立歷史博物館

蘇州瑪瑙刻漁翁得利圖
鼻煙壺

高度：5公分

壺蓋：綠色玻璃

頂飾：紅色玻璃

墊片：黑色塑膠片

煙匙：象牙

掏膛：佳

年代：清

展覽紀錄：

1997年國立歷史博物館

B073

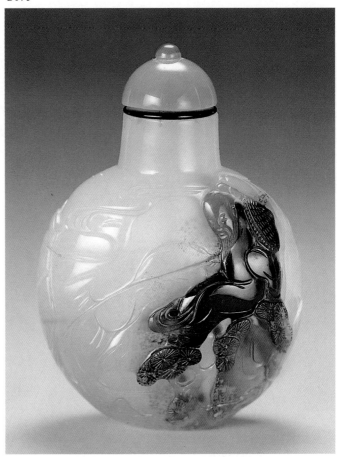

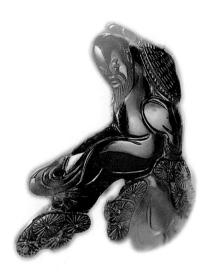

B073-1

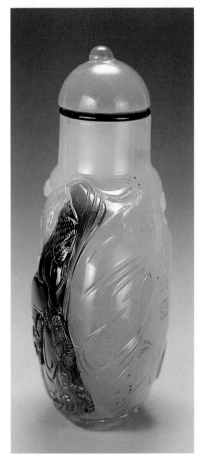

B073-2

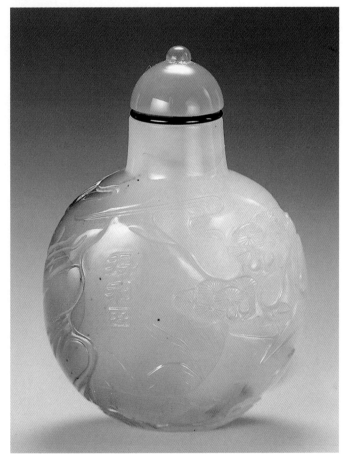

瑪瑙留皮刻駿馬圖鼻煙壺

　　利用瑪瑙本身的皮殼浮
雕一匹駿馬低頭覓食糧草，
矮草乃藉用黑色雜質巧妙而
簡單的構成。馬匹本身的肌
肉和神韻都充份表達。收藏
家George Bloch 擁有兩只題
材近似的鼻煙壺(註：見盈
寸纖妍 馬麗及佐治伯樂鼻
煙壺珍藏，頁294)，相信來
自相同作坊。

高度：6.5公分
壺蓋：綠色玻璃
墊片：黑色塑膠片
煙匙：象牙
掏膛：佳
來源：樂養軒

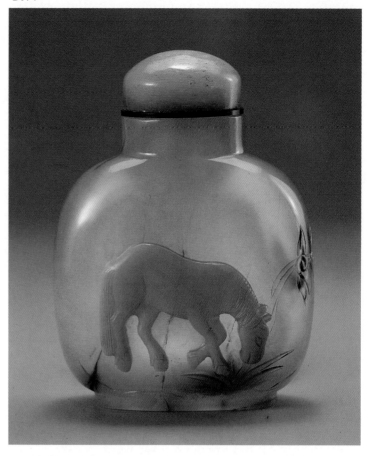

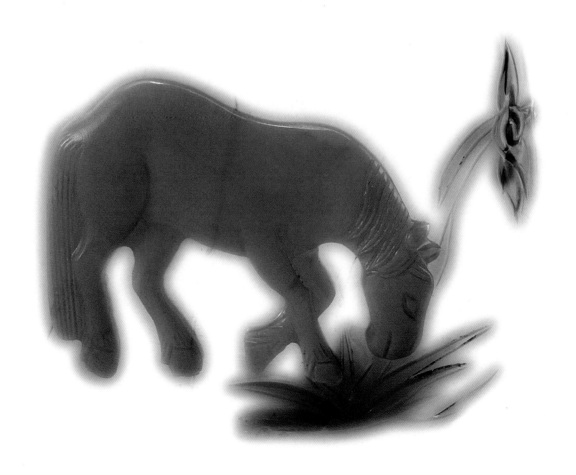

B075

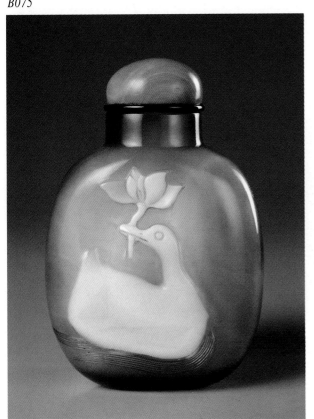

瑪瑙巧雕銜蓮水鴨鼻煙壺

　以灰白瑪瑙底色為地，
將白色石質巧妙雕一隻口銜
蓮花的漫遊水鴨，寓意喜事
連連。

高度：5公分

壺蓋：珊瑚

墊片：黑色塑膠墊片

煙匙：象牙

掏膛：佳

來源：樂養軒

展覽紀錄：

1997年國立歷史博物館

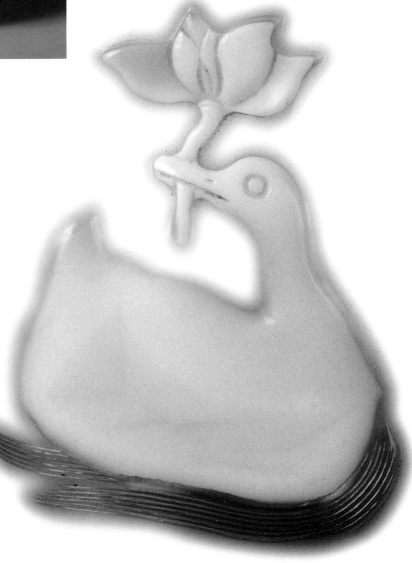

瑪瑙巧雕耄耋（貓蝶）鼻煙壺

以灰白的瑪瑙為底色，再以黑色石質高浮雕兩隻翩翩起舞的蝴蝶，器身左下角則高浮雕一隻貓，整個構圖以貓蝶寓意耄耋長壽，耄指的是七十歲以上的老人，耋指的是八十歲以上的老人。由於底色乾淨，因此將貓蝶的圖案格外襯托。壺身另一面則浮雕攀爬的枝葉，配合正面的圖案，有延年益壽的祝福之意。

高度：4.3公分

壺蓋：珊瑚

墊片：黑色塑膠片

煙匙：象牙

掏膛：佳

來源：樂養軒

展覽紀錄：

1997年國立歷史博物館

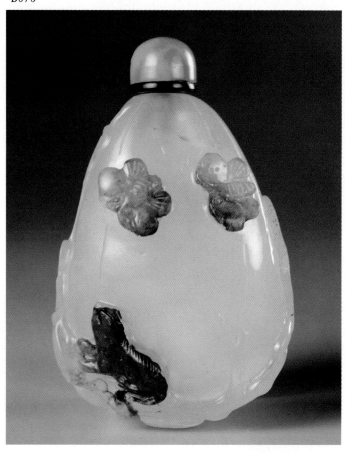

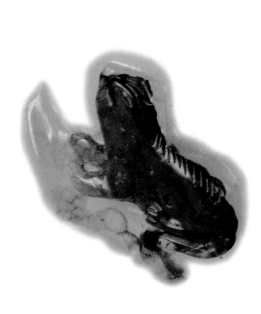

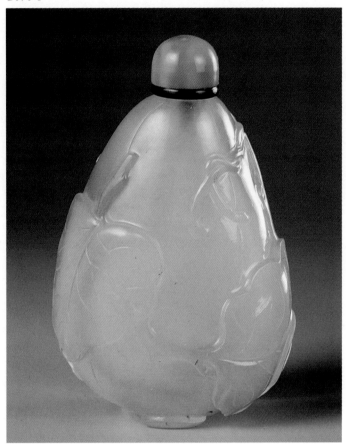

蘇州瑪瑙刻靈猴採芝圖案
鼻煙壺

高度：5.5公分

壺蓋：翡翠

煙匙：象牙

掏膛：佳

來源：蘇富比

　　　樂養軒

出版紀錄：

1995年國際鼻煙壺學會季刊

夏季號

展覽紀錄：

1997年國立歷史博物館

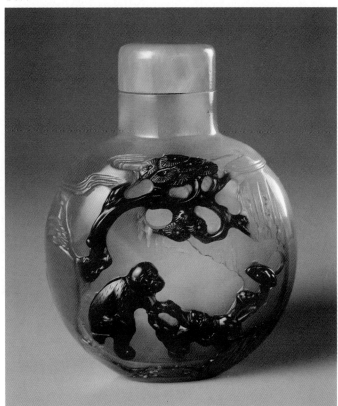

B077

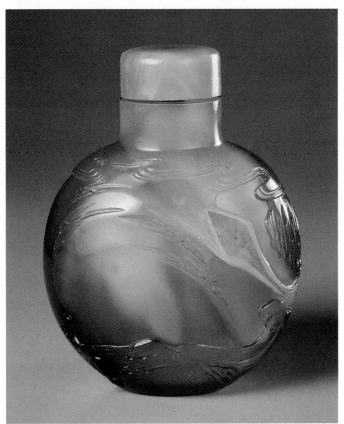

B077-1

蘇州瑪瑙刻靈猴採芝圖案

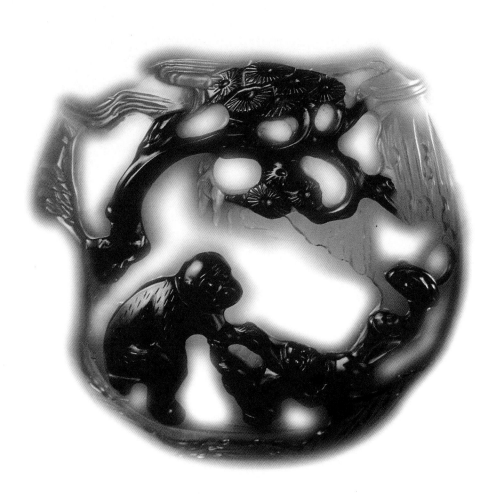

迷你素身瑪瑙鼻煙壺

　　小巧的荷包造型，極為
少見，器身線條和弧度流
暢，底為凹足，修飾講究，
後人再以K金打造兩提耳，
可作為女士胸前掛飾之用，
獨樹一格。

高度：4公分
壺蓋：碧璽
墊片：K金
煙匙：無
掏膛：佳
來源：北國
展覽紀錄：
1997年國立歷史博物館

B078

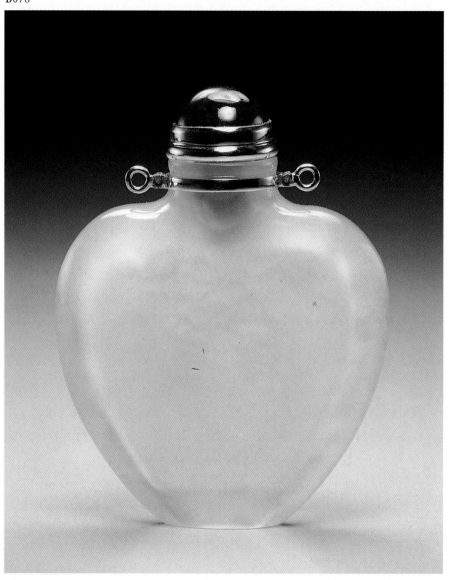

B079

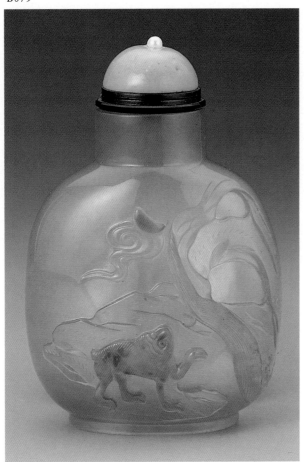

水上漂瑪瑙駿馬圖鼻煙壺

高度：6.2公分

壺蓋：珊瑚

頂飾：珍珠

墊片：黑色塑膠片

煙匙：象牙

掏膛：水上漂

年代：清

來源：

Mr & Mrs Robert Trojan

Robert Hall

Robert Kleiner

瑪瑙底色呈現均勻的蜜
糖色，一面爲駿馬，工匠技
妙的原石雜質作爲馬匹的膚
色，另一面則爲在岩壁上的
靈猴仰望弦月，寓意抬頭見
喜，整體雕刻呈現立體風
格，用色巧妙，打磨精細，
由於掏膛爲水上漂，因此透
過光線觀看雕刻構圖時更見
趣味。

B079-1

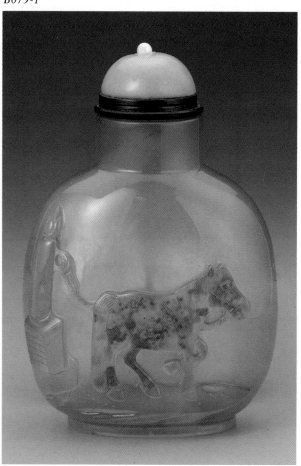

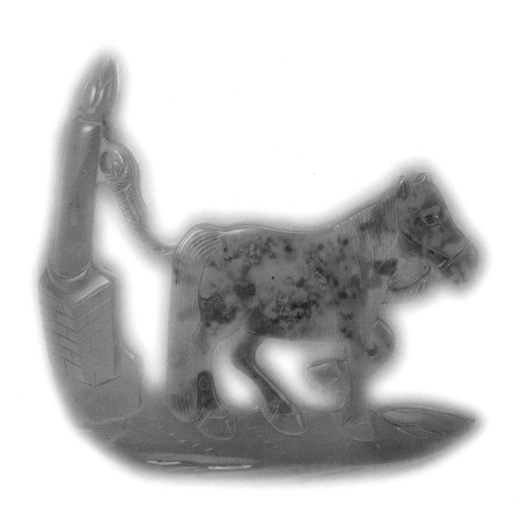

豹形影子瑪瑙鼻煙壺

高度：4.8公分

壺蓋：珊瑚

墊片：珊瑚

煙匙：象牙

掏膛：極佳

年代：清

來源：古道

B080

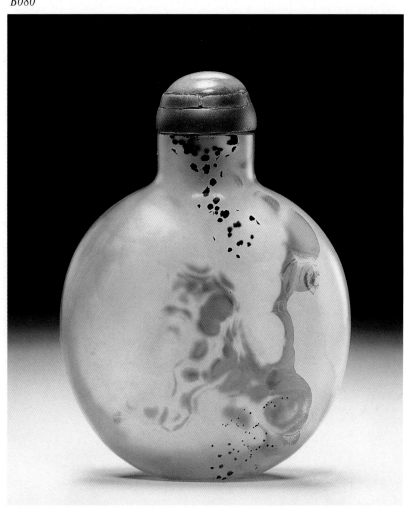

豹形影子瑪瑙鼻煙壺

B081

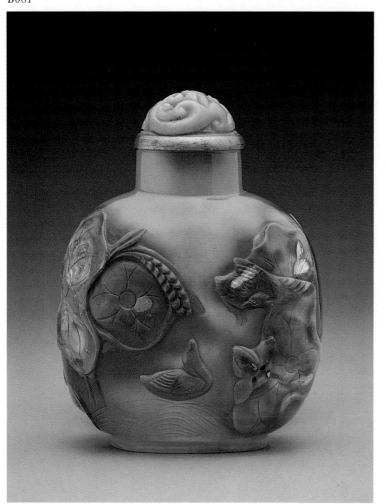

瑪瑙刻荷塘雁鴨鼻煙壺

　　瑪瑙和玉石一樣都有外璞，這只鼻煙壺被工匠巧妙的利用留皮的方式進行巧雕，高浮雕的技法刻畫出搖曳的荷葉，以及優哉悠游的水鴨，整個鼻煙壺的掏膛相當講究，因此，透過光線更使得整個構圖極富立體感。

高度：6.1公分

壺蓋：珊瑚

墊片：銅片

煙匙：象牙

掏膛：極佳

年代：清

來源：樂養軒

313

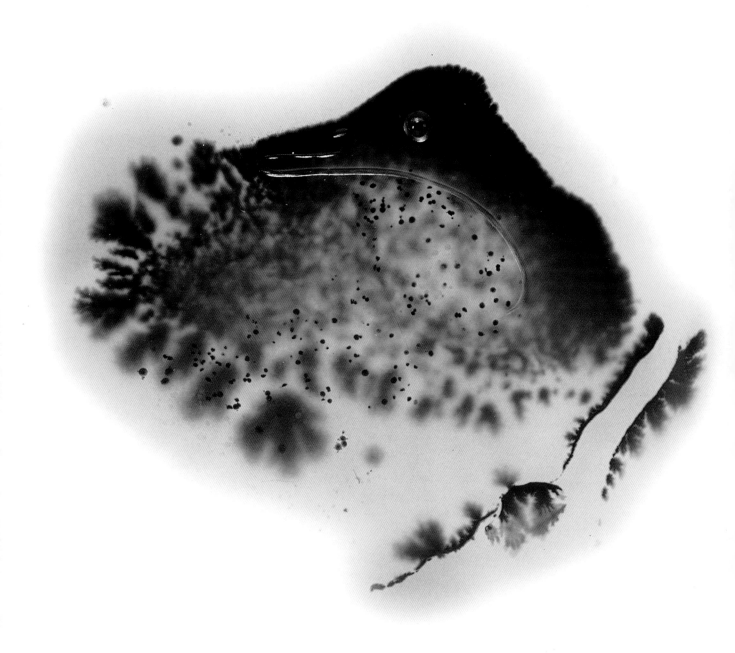

B082

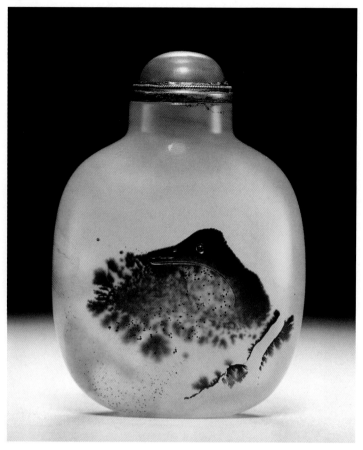

瑪瑙刻春江水暖鴨先知
鼻煙壺

　　工匠巧妙利用瑪瑙天然
黑色雜質，略為施刀刻成一
回頭水鴨，另一面則是刻有
"春水暖鴨先知"的文字，
由不夠工整的刻工以及未完
成的文字佈局來看，這些文
字或許是後來多事者所添。

高度：7.2公分
壺蓋：珊瑚鑲銀邊
煙匙：象牙
墊片：銅
掏膛：極佳
年代：清
來源：古道

B082-1

瑪瑙巧雕荷塘春色鼻煙壺

正面利用黃褐色的皮殼，淺浮雕隨風搖曳生姿的荷花，壺身右側則是利用瑪瑙石材天然黑色雜質，雕刻一隻正在漫遊的烏龜，神情頗是生動。水上漂掏膛。

高度：6.1公分

壺蓋：K金鑲珊瑚

墊片：黑色塑膠墊片

煙匙：K金

掏膛：極佳

年代：清朝

來源：樂養軒

展覽紀錄：

1997年國立歷史博物館

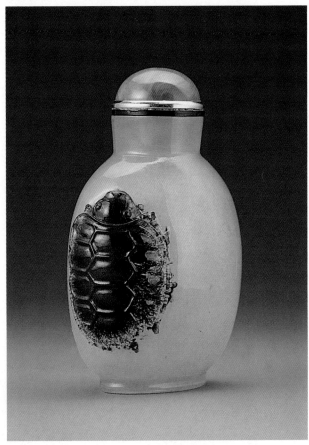

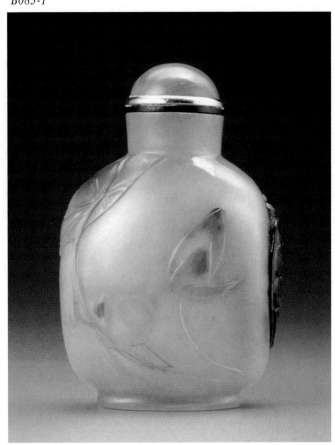

透明素身薄胎冰糖瑪瑙
鼻煙壺

高度：5.8公分

壺蓋：綠色玻璃

頂飾：珊瑚

墊片：透明棕色塑膠片

煙匙：象牙

掏膛：水上漂

年代：清

來源：漢唐

展覽紀錄：

1997年國立歷史博物館

B084

B085

瑪瑙素身鋪首耳薄胎鼻煙壺

高度：6公分

壺蓋：珊瑚

墊片：銅

煙匙：象牙

掏膛：水上漂

來源：古道

鳥形影子瑪瑙鼻煙壺

高度：5.9公分

壺蓋：翠玉

墊片：棕色塑膠片

煙匙：象牙

掏膛：極佳

年代：清

展覽紀錄：

1997年國立歷史博物館

B087

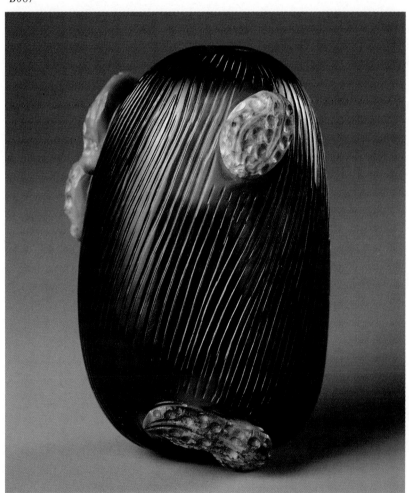

花生瑪瑙鼻煙壺

高度：4.8公分
壺蓋：無
煙匙：象牙
掏膛：佳

有機材質類

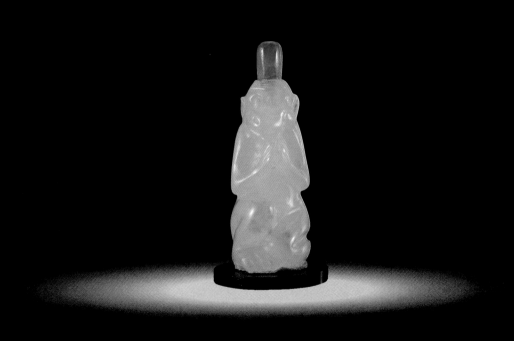

象牙雙魚形鼻煙壺

高度：6.5公分

壺蓋：珊瑚

墊片：黑色塑膠片

煙匙：象牙

掏膛：普通

年代：清

B088

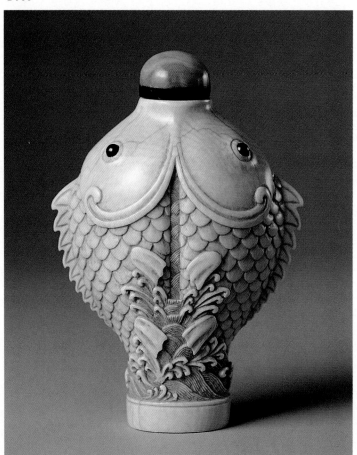

B088-1

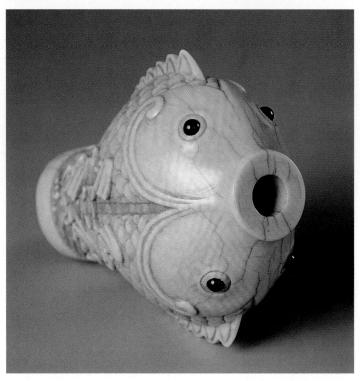

象牙雙魚形鼻煙壺

B089

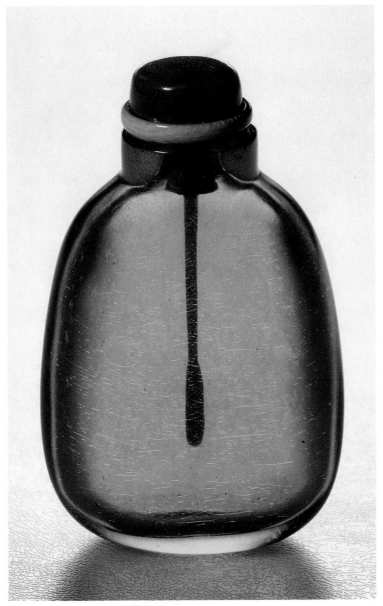

素身金珀鼻煙壺

　　器身略呈長方橢圓，小
口，圈足凹陷，全身素淨，
透過光線可見全身滿佈金絲
紋，掏膛薄。

　　琥珀是因為古代松脂落
入土中演化而成，正因為來
自大自然，因此常含有雜
質，精純琥珀數量有限，如
果依照質地高低，琥珀通常
分為最高級的金珀，顏色呈
金黃色，再來為琥珀，透明
度稍差顏色稍濃，第三為不
透明的蜜蠟。琥珀因為質輕
易碎，因此保存要較為小
心，尤其應避免高溫和碰
撞。

高度：6公分
壺蓋：瑪瑙
墊片：象牙
煙匙：象牙
年代：清
來源：Venessa Holden
展覽紀錄：
1997年國立歷史博物館

忘憂子鼻煙壺

高度：6.3公分

壺蓋：粉紅色碧璽

煙匙：象牙

掏膛：佳

年代：清

來源：古道

　　　樂養軒

B090

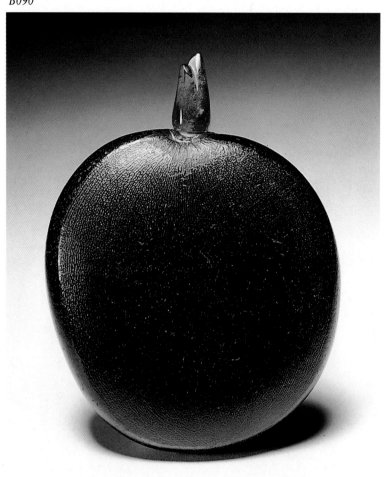

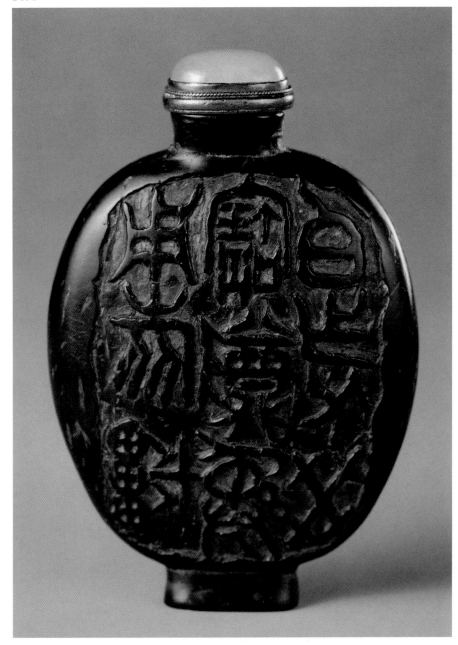

B091

椰殼刻金石文鼻煙壺

高度：5.5公分

壺蓋：翠玉

墊片：銀

煙匙：象牙

年代：清

來源：胡星來

展覽紀錄：

1997年國立歷史博物館

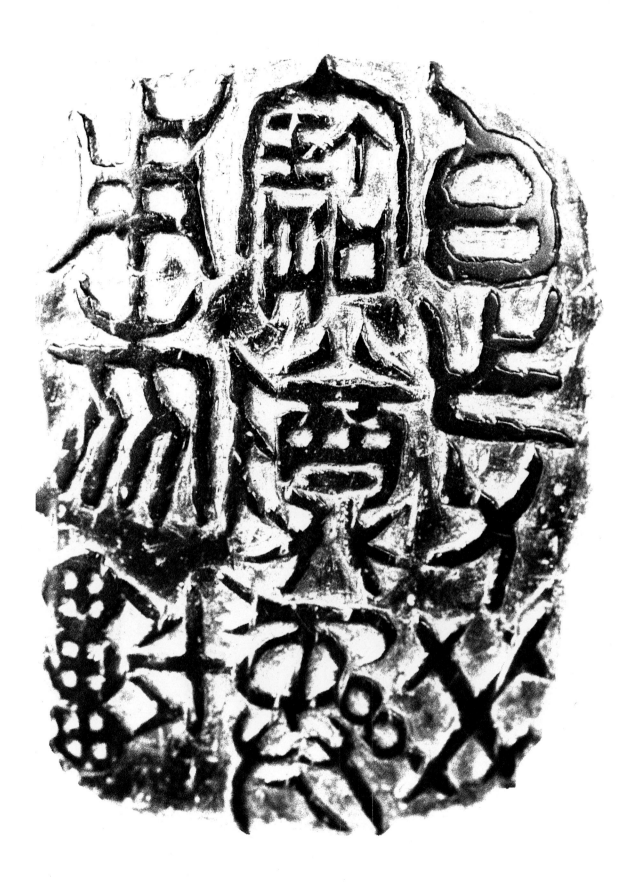

乙亥仲冬摹伯作於

哭寶為叒用旅軍十字

誤失悞入蓬萊島香風宗

動松花老操莒内雲未

婦來白雲滿地芟人掃

嵩山訪一徧

竹雪子

這是由四塊椰殼結合而
成之鼻煙壺，口部、足部各
自獨立，器身為兩片長橢圓
形椰殼併成，此煙壺並沒有
採竹釘完全靠黏膠結合。

一面為銘文：伯作父
寶尊彝 用旅車。

一面楷書陰刻：「乙亥
仲多摹伯作父 寶尊彝 用
旅車」 尋藥誤入蓬萊島
香風不動松花老 探芝何處
未歸來 白雲滿地無人掃
嵩山詩一 款落 盧子 印
為「原印」。

B091-1

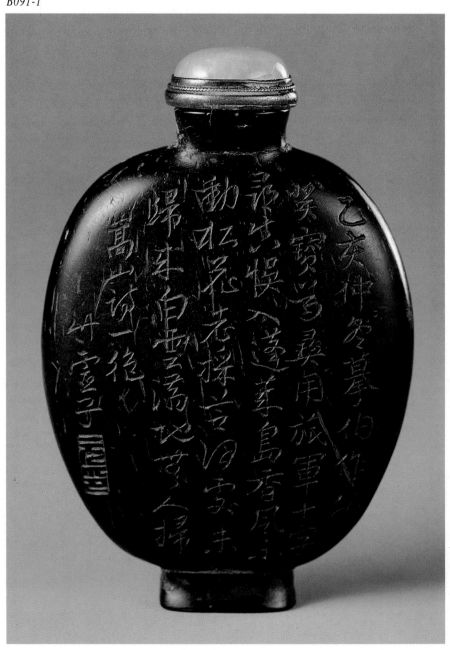

B092

隨形椰殼鼻煙壺

高度：8公分
壺蓋：椰殼
煙匙：銀
掏膛：佳
年代：清
來源：歐洲收藏家
　　　1997.11.5香港蘇富比

煙壺向來製作精巧，而此鼻煙壺最特別是以一個完整的隨形椰殼彫刻製作，並非常見的以數塊椰殼黏拼的手法，其彫刻方式又近似竹雕，工匠先於椰殼器身上以鑿刻方式雕成枯幹，在於其上以浮雕刻梅花和立於枝頭的一隻喜鵲，寓意喜上眉梢。

B092-1

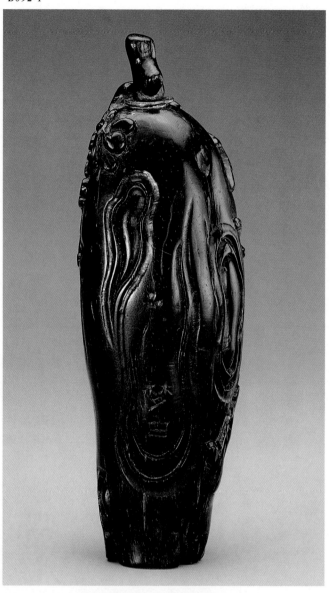

B092-2

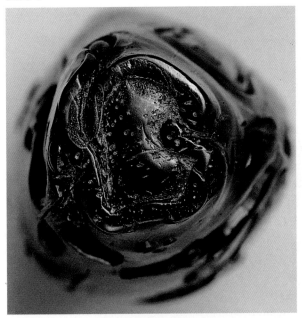

B092-3

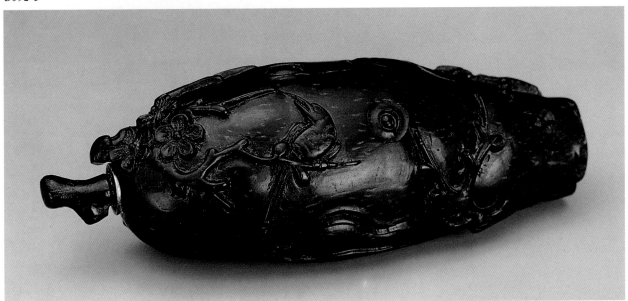

橄欖核雕八仙過海鼻煙壺

高度：3.2公分

壺蓋：翡翠

墊片：黑色墊片

煙匙：象牙

掏膛：可

年代：清

來源：樂養軒

展覽紀錄：

1997年國立歷史博物館

B093

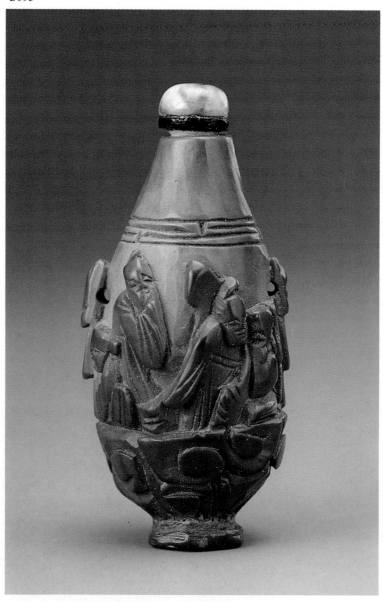

書中部份圖片引自：

Christie's H.K . Nov. 1994
A015 A020 A054 A055

Christie's London Oct. 1987
A046 A047 A048 A057 A073 A074 A084 A085

Christie's N.Y. Oct. 1993
A009 A023 A024 A058 A059 A060 A066 A067

Sotheby's H.K. Oct. 1990
A125 A126 A127 A127-1 A128 A129 A130 A131 A132
A133 A134 A135

Sotheby's H.K. May 1991
A056 A096 A098 A100 A111

Sotheby's H.K. Oct.1993
A013 A016 A068 A068-1 A068-2

Sotheby's H.K. May 1994
A061 A061-1 A069 A069-1 A075 A075-1

Sotheby's H.K. Nov. 1994
A062 A062-1 A064 A065 A070 A070-1

Sotheby's H.K. May 1995
A017 A018 A022 A079 A079-1 A079-2 A092 A101

Sotheby's H.K. May 1996
A119

Sotheby's H.K. Nov. 1996
A063 A063-1

Sotheby's London March 1988
A093 A094 A095 A103 A107 A108 A109 A110

Sotheby's London June 1995
A076 A076-1 A077 A077-1 A078 A078-1

Sotheby's London Dec. 1995
A045 A045-1 A045-2

Sotheby's N.Y. April 1990
A025 A049

Sotheby's N.Y. Oct. 1993
A097 A099 A102

Sotheby's N.Y.Sept. 1996
A014 A071 A072 A112

國家圖書館出版品預行編目資料

寸天釐地間：中國鼻煙壺的藝術／戴忠仁著
－－臺北市：華遠科技，1998〔民87〕
　　面；　公分
含索引
ISBN 957-98413-0-6（精裝）

1. 古器物－中國

796.9　　　　　　　　　　　　　　87000106

寸天釐地間
中國鼻煙壺的藝術

作者：戴忠仁

出版者：華遠科技股份有限公司

發行人：田璧雙

發行所：華遠科技股份有限公司

地址：臺北市松德路159號4樓

電話：(02)2346-6086　　傳真：(02)2346-6089

行銷企劃：楊宣崇

文字編輯：戴忠仁

攝影：林憲煜・熙田攝影

版面構成：戴琮益・譚珮峨

印刷所：鴻霖設計印刷

局版北市業字第1289號
定價：NT$ 3,200

出版日期：1998年1月15日